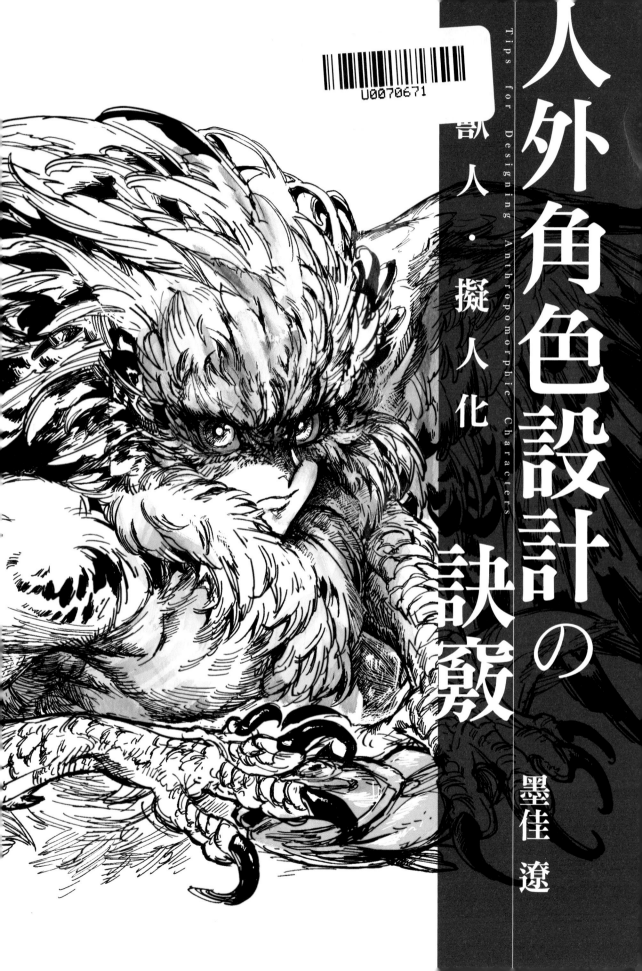

人外角色設計の訣竅

獸人・擬人化

Tips for Designing Anthropomorphic Characters

墨佳 遼

目　次

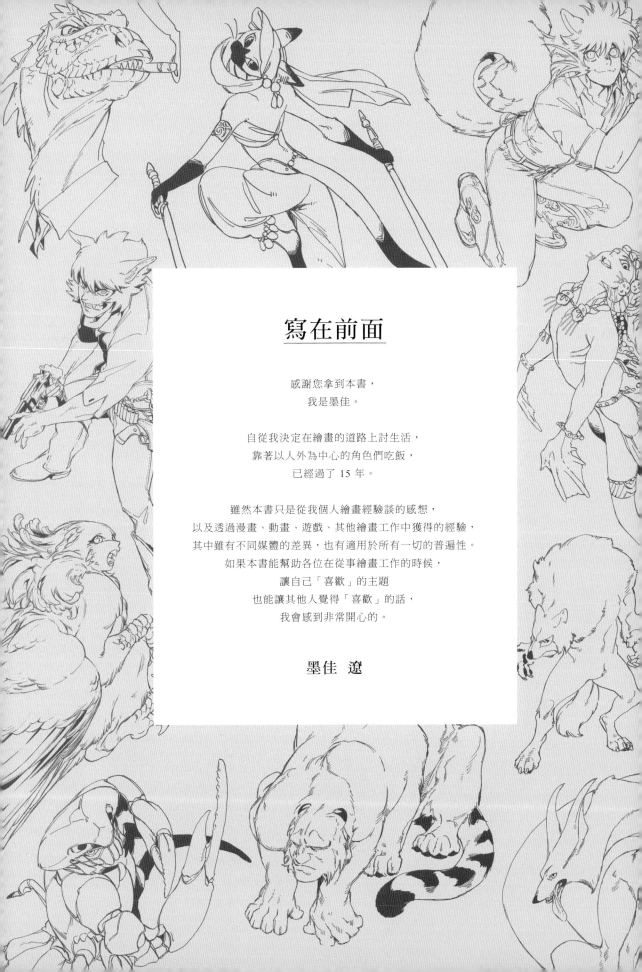

寫在前面

感謝您拿到本書，
我是墨佳。

自從我決定在繪畫的道路上討生活，
靠著以人外為中心的角色們吃飯，
已經過了 15 年。

雖然本書只是從我個人繪畫經驗談的感想，
以及透過漫畫、動畫、遊戲、其他繪畫工作中獲得的經驗，
其中雖有不同媒體的差異，也有適用於所有一切的普遍性。
如果本書能幫助各位在從事繪畫工作的時候，
讓自己「喜歡」的主題
也能讓其他人覺得「喜歡」的話，
我會感到非常開心的。

墨佳 遼

第一章

CHAPTER:1　Basic Knowledge for Drawing Anthropomorphic Characters

為漫畫、動畫、遊戲描繪的基礎知識

在第一章中，我們總結了描繪人外角色所需要的基礎知識和創作的訣竅。

除了從動物身上創造出角色的重要知識及觀點，以及根據媒體的不同，本來就會有不同的思考方式之外，還需要從表情的呈現以及演出、造形與Q版變形處理、素描的方法等，各種廣泛的觀察方向來切入。

根據表現類型的不同會有不同的呈現方式

雖說都是角色，但根據類型的不同，其表現也各不相同。那個角色是個怎麼樣的存在？又扮演著怎麼樣的作用呢？我們需要去思考一下諸如此類的表現幅度。

首先我想說的是「繪畫本身並沒有好壞」。所以這也是我們會感到無所適從之處。本書並沒有將哪些特定的畫法判斷為「不好」的意思。但是，如果是在工作上被要求來描繪角色的話，就必須要去意識到各個媒體所要求的表現方式有所不同。如果是不可能在媒體上呈現出來的表現，或是不符合作品受眾的表現，那麼不管再怎麼好的畫也會被「退稿」。絕對不是畫得好所以 OK，畫得不好所以退稿的世界。

因此，在這裡會為各位簡單說明一下每種不同的媒體會有什麼樣的表現條件？對於作品的要求又是什麼？

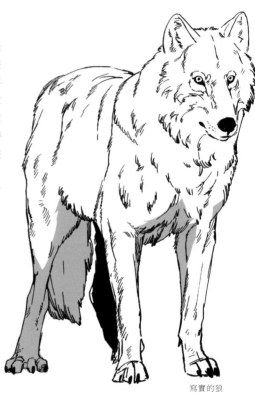

寫實的狼

漫畫①

漫畫的表現是最為自由，而且有各式各樣的類型。既可以寫實地描繪，也可以極端地 Q 版變形處理。正因為如此，對於作畫的人來說，最重要的是「想要傳達什麼」。如果是描述自然界漫畫的話，那麼動物都是沒有表情的直接表現也可以。但是，閱讀作品的讀者畢竟是人，因此向讀者傳達魅力的仲介者（人類角色）就變得非常重要。

因此，比起只描繪「想描繪的東西」，更需要為了「想傳達的東西」去挑戰不擅長的表現，或是難度更高的表現方式。

獵人或是⋯⋯　研究學者⋯⋯

漫畫②

當然也可以只讓動物登場。這時如果能藉由「人類的表情」和「人類的動作」來表現出想要「傳達」的事物的話，那就會成為強有力的武器。而這就是一般所謂的「擬人化」。本來的意思是「變形處理成可以比喻為人類的各種現象的外形」。漫畫的表現自由度相當高。正因為如此，為了能夠讓第三者感到「魅力十足！」，我認為創作者要對於各式各樣的要素保持興趣，並加以調查研究的態度很重要。

※漫符是指將場景的狀態、人物情感等等，以漫畫的形式表現出來的記號。

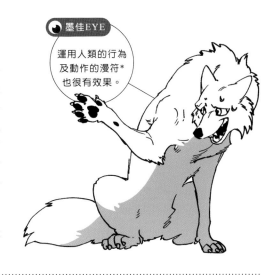

🐻墨佳EYE

運用人類的行為及動作的漫符*也很有效果。

動畫

動畫基本上是「需要動起來才有價值的畫」。因此，很難藉由描繪質感細節來表現出特性，或是用顏色來增加豐富性。

如果能只靠一條線條和外形輪廓，就能表現出厚度和立體深度的話，這樣就成了牢不可破的盤石。乍看之下好像很單純，但是如果不把骨骼等相關知識牢記在腦袋裡，並以立體的狀態呈現出來話，「用一條線描繪」是很困難的。

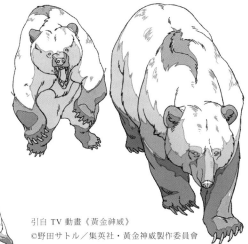

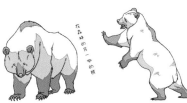

引自 TV 動畫《黃金神威》
©野田サトル／集英社・黃金神威製作委員會

電玩遊戲的角色設計

在電玩遊戲中，動物會作為「讓玩家覺得有趣的要素」而登場出現。

因此，如果是當作怪物登場出現的情況，會考量到與本來的動物不同的動作方式來設計身體的平衡。比方說頭部會移動到可以讓玩家攻擊得到的位置，或是為了攻擊而讓兩腳大幅度張開降低的身體。想要做好這些應用設計，基礎知識是很重要的。

無論是哪個領域，都有可以藉由技術和規模來產生變化應用的部分，但請大家要先了解這些都是在「基礎知識」和「基礎畫功」上形成的 Q 版變形處理。

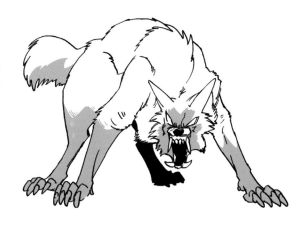

基礎素描的要點

這是塑造角色不可或缺的素描方法。學習如何持有不受限於大腦慣性思考的觀點、掌握形狀和動作的方法，以及保持快樂的心情持續素描的訣竅。

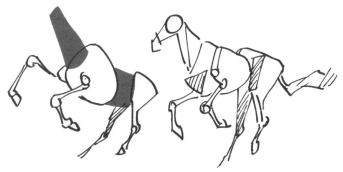

↑紅色的部位經常活動，其他的部位則比較少活動。

素描的目的不是「把對象物描繪得更好」，而是「提高對象物的解析度」。如果意識到要描繪得更好，大腦就會撒謊說「這樣畫會比較好」。因此，在素描的過程中，不帶情緒地觀察對象物，並找出重點所在是很重要的。例如，脊椎動物的肌肉是依附在骨骼上。雖然肌肉是資訊量很多的部分，但請試著去有意識地將裡面的骨骼（不會有凹陷或伸展的部位）作為重點來掌握吧！

形狀的素描

人類很擅長讓事物變得複雜化，所以往往只會注意那些很困難的細節，很容易馬上就將其認定為「很難」、「不好處理」。雖然將對象物簡化掌握確實是一件很難的事情，但是如果能夠學會這個技巧的話，就可以應用於看穿「所有複雜形狀內部的骨骼」這樣的事情上。

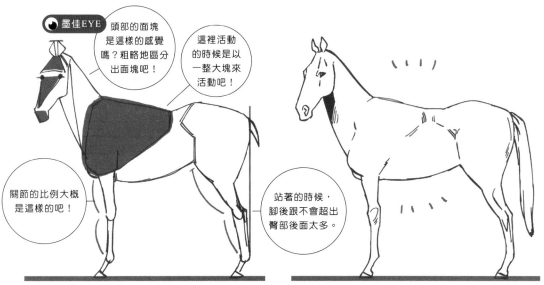

墨佳EYE 頭部的面塊是這樣的感覺嗎？粗略地區分出面塊吧！

這裡活動的時候是以一整大塊來活動吧！

關節的比例大概是這樣的吧！

站著的時候，腳後跟不會超出臀部後面太多。

↑素描時要注意觀察的重點範例。

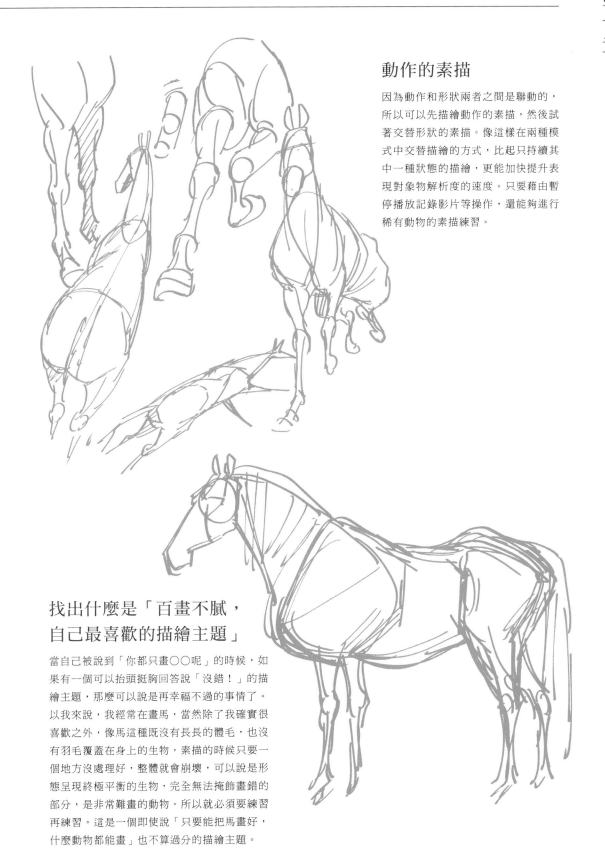

動作的素描

因為動作和形狀兩者之間是聯動的，所以可以先描繪動作的素描，然後試著交替形狀的素描。像這樣在兩種模式中交替描繪的方式，比起只持續其中一種狀態的描繪，更能加快提升表現對象物解析度的速度。只要藉由暫停播放記錄影片等操作，還能夠進行稀有動物的素描練習。

找出什麼是「百畫不膩，自己最喜歡的描繪主題」

當自己被說到「你都只畫○○呢」的時候，如果有一個可以抬頭挺胸回答說「沒錯！」的描繪主題，那麼可以說是再幸福不過的事情了。以我來說，我經常在畫馬，當然除了我確實很喜歡之外，像馬這種既沒有長長的體毛，也沒有羽毛覆蓋在身上的生物，素描的時候只要一個地方沒處理好，整體就會崩壞，可以說是形態呈現終極平衡的生物，完全無法掩飾畫錯的部分，是非常難畫的動物。所以就必須要練習再練習。這是一個即使說「只要能把馬畫好，什麼動物都能畫」也不算過分的描繪主題。

將真實的動物轉化為角色

這是要將動物轉化成角色時的重點事項。

要想把動物和人類的表情巧妙地混合起來，需要什麼呢？

另外也要教給大家關於角色熱情的墨佳流練習方法。

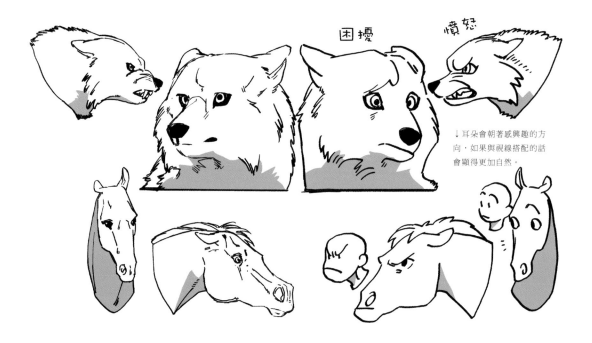

困擾　憤怒

↓耳朵會朝著感興趣的方向，如果與視線搭配的話會顯得更加自然。

真實的動物只是沒有「人類的表情」，並不是「沒有表情」的。實際上動物具有獨特的「表情」，其中最重要的是「耳朵」，其次是「尾巴」，最後是「全身體毛的豎立狀態」。描繪「動物」的時候，雖然對肌肉骨骼的理解很重要，但是為了表現出「角色」的個性，對於動物的動作和生態也需要抱持興趣，好好地去觀察。

所謂「漫畫性地描繪」指的是將這種動物性的動作和「人類的表情」組合起來呈現，這是能否將角色魅力傳達給對於原本對象動物的興趣和理解力不那麼充分的人的重要因素。要想將動物和人類各自的精華很好的融合在一起，就需要掌握表現人類表情肌動作方式的知識和技術，還有判斷與動物的感情表現是否吻合的能力。如果能做到這一點，就能一下子擴大保留了動物要素的人外角色的表現幅度。

↑「耳」會表現出緊張、有興趣、恐怖、憤怒等的全部情緒。例如「耳朵倒下」的時候，是由耳朵根部開始一邊旋轉，一邊向下垂的，請仔細觀察動作的細節吧！

是不是不先學習基礎知識就不能開始描繪角色？

沒有那樣的事！馬上著手去畫吧！
盡可能多去素描對象，是建立基礎知識非常重要的過程。但是，比起多練習素描，我更想馬上畫出角色。如果你有那樣的熱情的話，請馬上試著描繪看看吧！
一切都是從「動手描繪」這個行動開始的。

首先試著去描繪，一旦有了**「真想把這裡畫得更有魅力啊！」**、**「這裡到底要怎麼畫呢？」**的想法時，接下來就把意識轉向觀察，這種積極性才是快樂練習的契機。這樣就能夠從「漫無目的的素描」進化升級到「因為想畫好這個部位，所以多觀察這個部位」、「因為不知道那裡的構造如何？所以仔細觀察一下！」，這種集中目標的重點素描練習。
在練習中你會去思考要「如何」才能畫得更有魅力？所以需要「怎麼樣」的練習。像這樣具體的意識，就是進步的訣竅，如果還能享受練習過程的話就更好了。因此，從「想畫的東西」開始，也是非常有值得去實踐的練習方法。

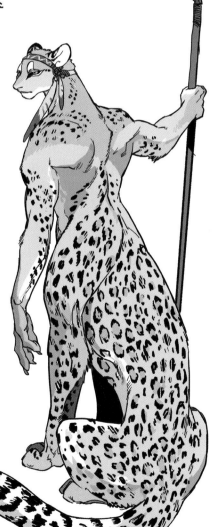

角色（人格）的設定 從表情塑造開始

關於表情的基礎。接下來要進一步詳細的探究人類的喜怒哀樂表情是由臉部的什麼動作產生的？以及動物的表情要如何與這些情感相互對應，藉由這樣的細節呈現，可以賦予角色更好的「說服力個性（人格）」。

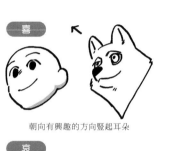

朝向有興趣的方向豎起耳朵

耳朵的外形輪廓埋沒在身體裡面

露出平躺著的耳朵輪廓

耳朵自由地轉動

所謂的**喜怒哀樂**，是基本的人類感情傳達表現。在此基礎上，再加上開頭所述的動物要素（耳朵和體毛）的表現，如果能表現出「具說服力的人外角色（且符合角色個性）」的話，就會有助於傳達給第三者。

表情的訣竅

雖然在繪畫上是以「線條」的方式描繪，但是那些以線條來表現的地方其實是由「肉的厚度」所形成的部位，為了要能夠更接近真實表情。

①眉毛向下垂時的狀態
②眼瞼上的肉是如何蓋在眼睛上
③黑眼珠看起來是什麼狀態
④因憤怒而臉頰的肉向上抬高的時候

需要仔細觀察一下上述幾個重點。

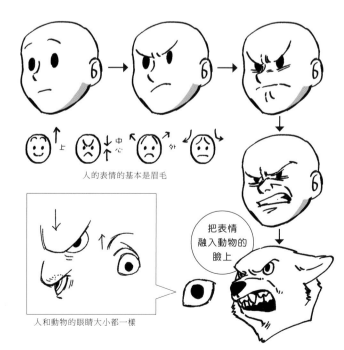

人的表情的基本是眉毛

把表情融入動物的臉上

人和動物的眼睛大小都一樣

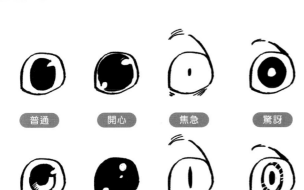

| 普通 | 開心 | 焦急 | 驚訝 |

連同眼瞼在內的眼睛表情自由度也很高。比方說在「眼睛縮成一個點」的吃驚表情中，如果是貓的話，可以加入「瞳孔變得垂直細長」、或是「整個眼睛變黑都看不見白色的部分」這類的動物要素。

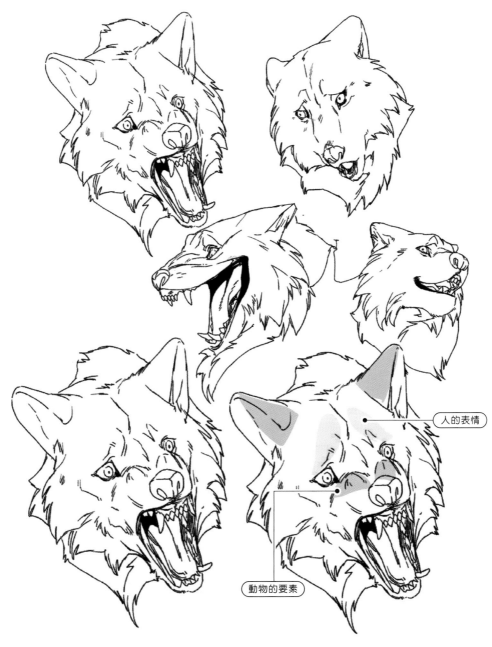

人的表情

動物的要素

角色 Q 版變形 處理的訣竅

學習如何將原來的寫實對象，改變形狀成為「Q 版」的基礎。
要怎麼做才能實現效果良好的 Q 版變形處理呢？

Q 版變形處理是指在造型美術等方面，有
意識地將對象、素材的形態加以變形的一
種處理方式。也就是說，雖然在下筆描繪
的那一刻就已經是「Q 版」了，但在繪畫
的世界裡所運用的 Q 版變形處理過程，
其實是「資訊量的重新整頓和檢視」。

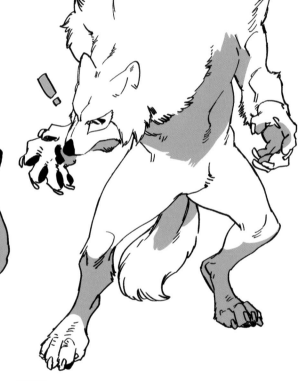

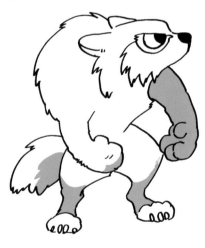

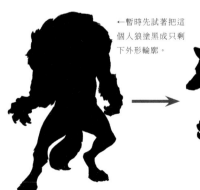

←暫時先試著把這
個人狼塗黑成只剩
下外形輪廓。

←因為這個角度很難觀
察特徵，所以再重新修
改成橫向的角度，一樣
塗黑成外形輪廓。

接下來就讓我們來觀察一下塗黑
後輪廓圖的各處重點吧！

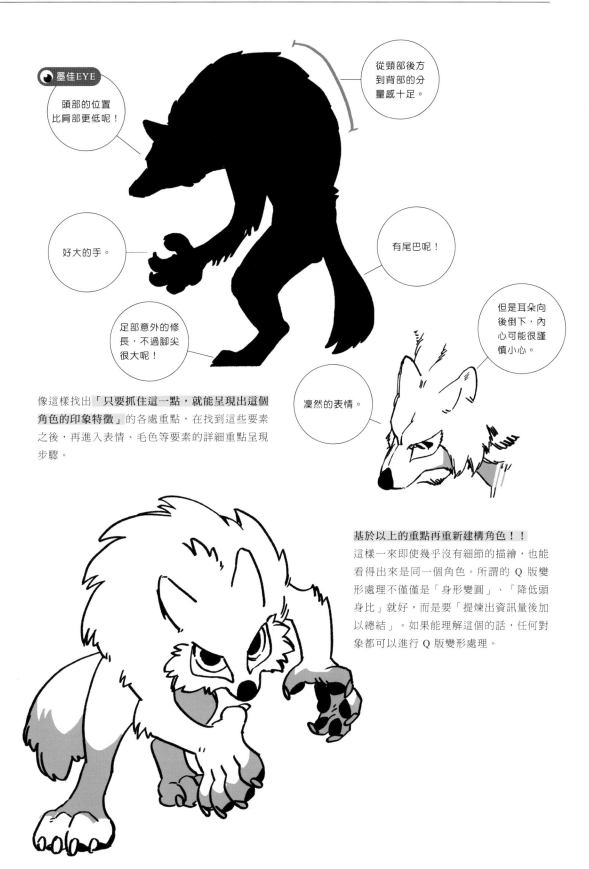

墨佳EYE

頭部的位置比肩部更低呢！

從頸部後方到背部的分量感十足。

好大的手。

有尾巴呢！

足部意外的修長，不過腳尖很大呢！

凜然的表情。

但是耳朵向後倒下，內心可能很謹慎小心。

像這樣找出「只要抓住這一點，就能呈現出這個角色的印象特徵」的各處重點，在找到這些要素之後，再進入表情、毛色等要素的詳細重點呈現步驟。

基於以上的重點再重新建構角色！！
這樣一來即使幾乎沒有細節的描繪，也能看得出來是同一個角色。所謂的 Q 版變形處理不僅僅是「身形變圓」、「降低頭身比」就好，而是要「提煉出資訊量後加以總結」。如果能理解這個話，任何對象都可以進行 Q 版變形處理。

掌握人類身體的基本構造

學習最基本的人體的造形，雖然是塑造角色不可或缺的要素，但並不是非得要描繪出完美的人體骨架才行。

這裡會針對「關鍵就在這裡！」的重點部分進行解說。

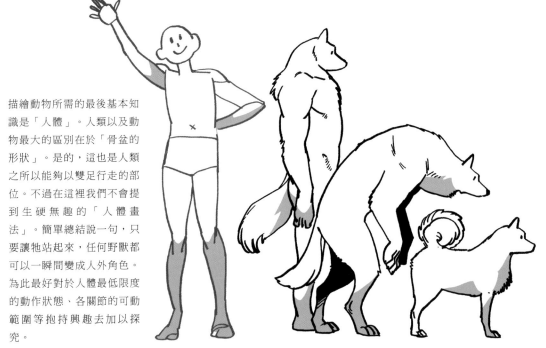

描繪動物所需的最後基本知識是「人體」。人類以及動物最大的區別在於「骨盆的形狀」。是的，這也是人類之所以能夠以雙足行走的部位。不過在這裡我們不會提到生硬無趣的「人體畫法」。簡單總結說一句，只要讓牠站起來，任何野獸都可以一瞬間變成人外角色。為此最好對於人體最低限度的動作狀態、各關節的可動範圍等抱持興趣去加以探究。

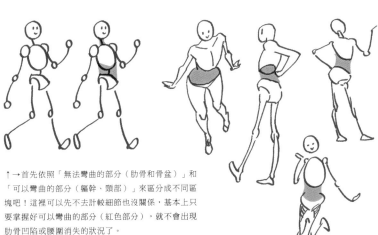

↑→首先依照「無法彎曲的部分（肋骨和骨盆）」和「可以彎曲的部分（軀幹、頸部）」來區分成不同區塊吧！這裡可以先不去計較細節也沒關係，基本上只要掌握好可以彎曲的部分（紅色部分），就不會出現肋骨凹陷或腰圍消失的狀況了。

人也是動物，只要能像畫馬的素描一樣，看穿重點部位就 OK 了。請試著像觀察動物那樣去觀察人體吧！因為人類是極為切身存在於身邊的生命體，很容易就能找出覺得「好像怪怪的」的錯誤之處。

重點是要了解人體的「比例」

人類的運動姿勢是由關節形成的，我們要去意識的是肩部、肘部、手腕、頸部、腰部、膝部、腳踝這 7 個接點位置。如果活用像「肘部在肚臍附近」這樣將各接點位置和其他部位產生關聯，或者和動作聯動的狀態去記憶的話，就可以減少對部位的正確位置，以及整體比例均衡的困擾和迷惘了。

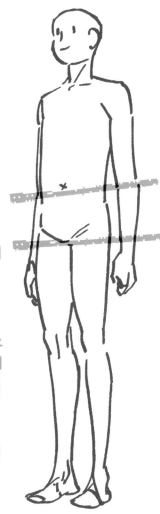

→肘部在肚臍附近，手腕在股下左右。因為腳部的大腿和膝下的長度差不多，所以腳後跟的位置會在臀部的後方。

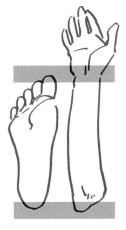

↑足部的尺寸和從肘部到手腕的長度大致相同。忘記鞋子尺寸的話，可以試著測量一下手肘的長度哦！

↑頸圍的長度大約是腰圍的一半。買衣服的時候，可以將腰的部分環繞在頸部上，如果長度剛好的話，腰圍也差不多合適（反過來說，如果太緊的話，基本上腰圍也會太緊）。

為什麼掌握了基本比例會比較方便呢？因為只要稍微錯開「常識」的範圍，就能夠形成富有魅力的外觀形狀。所有的骨骼，都有其進化的歷史和對於生命體的意義存在。為了不流於只是單純地做一些標新立異的設計，在了解基本比例的基礎後，帶著一份尊重的心情，去做錯開常識的調整設計是很重要的。

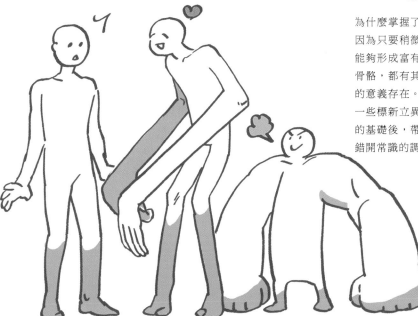

找出覺得有趣的觀察方式和描繪方法

這裡所說的都是我平時在素描時心裡意識到的事情，如果全部寫出來的話，整個頁面就要被文字填滿了，所以只是分享一部分心得。我總是以這樣的感覺：「這裡是怎麼樣的呢？」、「記得這個部位好像是這樣？」反覆在心裡提出疑問，然後一邊確認，一邊素描，希望能成為各位的參考。

總之一切都要讓自己覺得開心，我認為如何去找出有趣的觀察方式和描繪方法，是一件非常重要的事情。

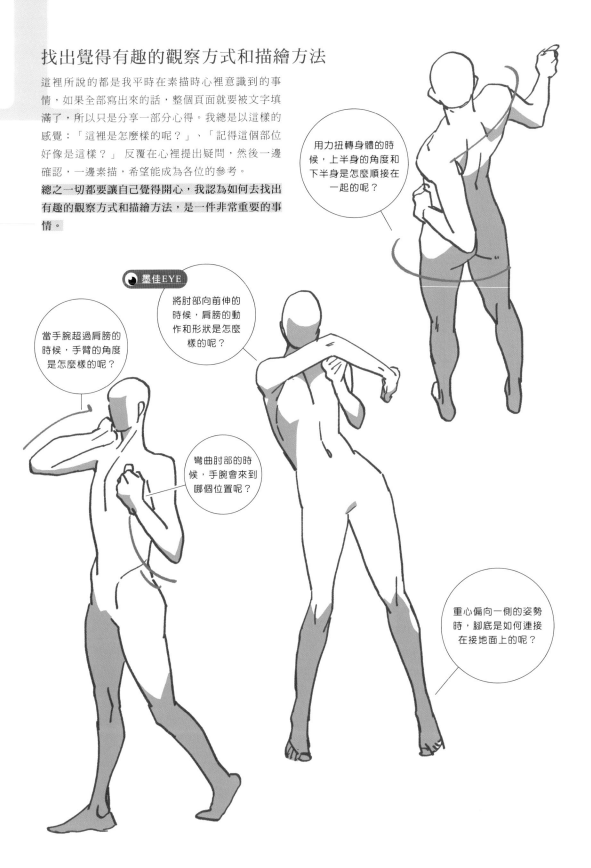

用力扭轉身體的時候，上半身的角度和下半身是怎麼順接在一起的呢？

墨佳EYE

將肘部向前伸的時候，肩膀的動作和形狀是怎麼樣的呢？

當手腕超過肩膀的時候，手臂的角度是怎麼樣的呢？

彎曲肘部的時候，手腕會來到哪個位置呢？

重心偏向一側的姿勢時，腳底是如何連接在接地面上的呢？

關於分類的方式

　　這裡所述內容皆為墨佳遼流的解釋及分類方式，所以並不是所有的創作者都一樣。「人外」是表現範圍很廣的一個領域。正因為如此，如果將自己心中的解釋定義得很好的話，當工作委託上門的時候，就能更容易地回應對方想要的內容，也更容易確認釐清。

（1）擬人化（將事物比喻成人類的活動手法：表現的方法）

將人類以外的存在比喻成人類的活動方法。舉《猿蟹合戰》、《咔嚓咔嚓山》等童話的例子，會比較容易理解吧！狡猾的猴子、受到欺負的螃蟹（沒辦法爬到樹上）、懲治猴子的石臼等比喻，比直接描寫人類更容易理解，一次就能表現出各個角色的作用、立場以及彼此的關係等等。下面的（2）到（6）則是在這個擬人化的過程中，被區分為人外角色的類別。

（2）獸人（兼具獸人和人類性質的人外角色）

外表和性質幾乎都和外表所見的種族相近。其中也有能和人類溝通的種族，並各自與人類進行交流或是對峙。這是一種可以作為不同文化，或是自己所擁有的常識無法適用的對象的表現手法。

（3）獸耳（偏向人類性質，但也同時擁有野獸性質的人外角色）

為了融入原本就很難接受不同性質的事物的人類社群，調適自己成為能夠讓較多的人類所熟悉，而且容易接受的外形的「非人類的存在」。雖然是漫畫性的表現形式，但因為角色的外表和人類很接近，即使不去構築獨自的文化背景，也很容易融入人類的社會和文化。而且在行動方式和性質上也能表現出非人類的感覺，可說是每位描繪者都能有屬於自己的揮灑空間來呈現出角色魅力的手法。

（4）創造生物（如怪物、妖怪等）

這個類別指的是將自然現象擬人化、或是藉由人類之手產生的其他生命體（怪物和妖怪）等。外表和人類不同，有時還能擁有凸出的知識或智慧，但未必能和人類親近。以墨佳的區分方式來說，在描繪即使能實現溝通，也很難相互理解的角色類型時，會區分為這個類型。反過來說，即使是人類的外表，但如果常識和智慧與人類相差懸殊的話，也會加入到這個區分裡。

（5）怪人（在怪物和怪獸中，較接近人類的存在）

不是人類的生物，卻擁有智慧，接近人類的概念，但身形與人類相距甚遠的存在。本來是人類，但在擁有巨大的力量或是變成與人類不同的姿態之後，概念仍停留在「人類」的生物，都區分在這個類別。怪人要是沒有智慧的話，會區分到怪物的類別；智慧超越人類的領域的話，則會改為區分到創造生物的類別。

（6）魔物（在怪獸中較偏向野生的存在）

雖然和怪物很相似，但是野生的特性比起智慧還要更加凸出的存在。聰明智慧都發揮在滿足自己野性欲望的方向，墨佳在描繪角色可能帶來巨大傷害的種類時，會使用到這個區分。即使外觀是人類的姿態，只按照本能行動的類型也多是歸屬為此種表現。比方說不死的殭屍和吸血鬼等角色，可能是很好的例子。

　　名詞、用語都是有生命的活物。詞彙在深入到眾人心中使用的過程中，意思也會發生變化。雖然這個分類並不能說是絕對正確的，但希望大家能把它作為描寫人外角色時的一個參考方向。

角色設計
最重要的是印象

對於狗、貓、馬等這些自己想畫的對象，心裡有什麼感覺呢？
要如何將這樣的感覺所產生的想法，進一步拓展成為角色呢？
了解這樣的一連串過程，可以幫助我們推動原創角色的創作。

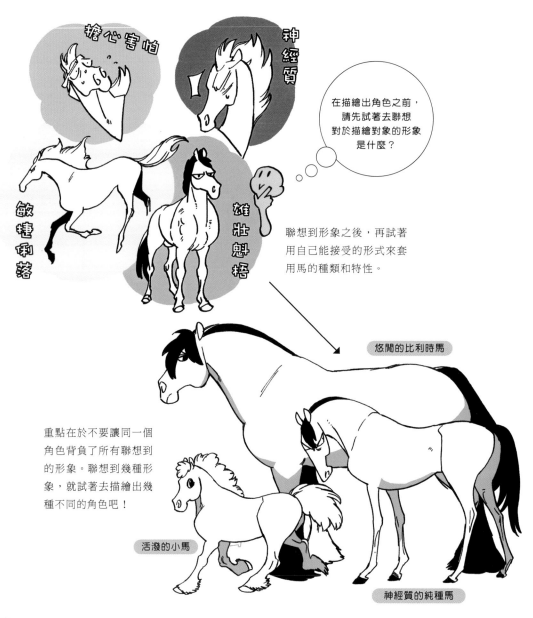

擔心害怕

神經質

敏捷俐落

雄壯魁梧

在描繪出角色之前，
請先試著去聯想
對於描繪對象的形象
是什麼？

聯想到形象之後，再試著
用自己能接受的形式來套
用馬的種類和特性。

悠閒的比利時馬

重點在於不要讓同一個
角色背負了所有聯想到
的形象。聯想到幾種形
象，就試著去描繪出幾
種不同的角色吧！

活潑的小馬

神經質的純種馬

悠閒的比利時馬

因為給人一種悠閒而且雄偉的印象，所以將腳的粗細改為比原來的馬粗上兩圈的大小。沉重的眼皮，一副看起來想睡覺的表情，也給人悠閒的印象。

將動物的特性和描繪者心中的形象相結合之後，即使是保持動物的外貌，也能充分表現出「角色」的感覺。即使真實的狀況有所不同，也請著重於自己所感受到的感覺。

活潑的小馬

高高抬起的頸部，邁著輕快的步伐，圓圓的眼睛，立起的鬃毛外形線條柔和，再加上明亮的暖色毛色，給人一種天真爛漫的印象。如果描繪得比前兩頭馬的體形小得多的話，也可以呈現出即使在兩匹大馬腳邊也絲毫不膽怯的印象。

神經質的純種馬

兩眼緊靠的眼距和極細的腿部，體格的外形輪廓有棱有角，給人銳利的印象，頸部用力彎曲的樣子會給人神經質的印象。

感覺好溫暖、好像很冷淡有點堅硬的感覺。

總覺得給人一種輕飄飄的印象。

人類對於所有的事物幾乎都不是用「知識」去理解，而是用「形象（印象）」來掌握。如果無法很好的描繪出自認為已經知道的事物，那是因為對於對象的理解還不夠，只是憑著心裡的印象來描繪，因此在描繪「寫實」風格的時候，這種情形有可能會成為阻礙。相反的，在**描繪「角色」的時候，「形象的印象」**就顯得非常重要了。

如何轉化為
角色的創意方向

在遊戲的角色設計工作中，大部分都是根據客戶要求的形象和關鍵字來設計出符合世界觀的角色。在這裡，讓我們來看看《魔物獵人》的「泡狐龍」誕生的背後故事吧！

> 所謂的創意，就是一場聯想遊戲。

在工作中，很少會能夠馬上提出正確的意見，讓繪畫者描繪出明確的角色概念畫。這種時候能起到作用的是聯想遊戲。例如，對於與「又能噴火又要居住在水中」這樣的相反要求，先不要去煩惱「火和水無法同時共存」，而是先把兩者結合起來，想像出「水中的火山」和「沸騰的海」等情景，釋放自己既定的想法，拓寬自己的視野吧！

製作範例…

1. 整理關鍵字

由我擔綱設計的《魔物獵人 X》泡狐龍，一開始美術總監給我的關鍵字如下：

- 狐狸的外形
- 水屬性
- 外表要漂亮

…就是這樣而已。

> 如同幽靈般的外貌嗎？這樣要怎麼呈現出實際存在感？

2. 提取魔物的要素

由於「狐狸」這個關鍵字太過強烈，包括我在內的魔物設計小組都是以「狐狸」這個動物為基礎來考量創意方向，所以在如何使其與水屬性相關、如何將其魔物化等方面，遭遇到非常大的困難。

> 哺乳動物身上的水分，是指唾液嗎？這樣的表現方式也太髒了吧！

3. 從聯想中擴展要素

於是我接下來的作為是由目前已出現的關鍵字，進一步去聯想別的要素。雖然要從「狐狸」、「水」、「美麗」來開始擴大印象，不過有時會因為前面先浮現出來的形象會形成干擾，所以我們先將那些放置一旁不論。

狐狸會給人怎麼樣的印象呢？

4. 將各種要素組合成形

將關鍵字拆散後再次重新思考，覺得像是口中如果有黃色的海鱔寄生也不錯，蘭花的花瓣形狀好像也可以用來設計成狐狸魔物正面的外形輪廓，然後再重新構築起來。

不需要直接從狐狸的真實形象出發，而是將各種要素整合後，讓它看起來有「狐狸」的外形輪廓就可以了。如果是魚類的話，可以自然地表現出水屬性；如果是哺乳類動物的話，則可以呈現出複雜、朦朧而華麗的體色！至於外表看起來像體毛的要素，就用刺蝟或是獅子魚那樣的鰭和尖刺來補充修飾吧！

由狐狸開始的聯想
神秘→妖豔→美麗→和風

由神秘開始的聯想
妖怪、紫色、海鱔、深海生物

由妖豔開始的聯想
滑溜、搖曳、矇矓

由美麗開始的聯想
花、金魚等等……

5. 完成

依照這樣的流程，最後誕生了一隻名為泡狐龍的魔物。因為還有其他大量的魔物等著去設計，都快被逼出胃潰瘍了，這裡就請先容我告一段落吧（笑）！

泡狐龍的設定圖

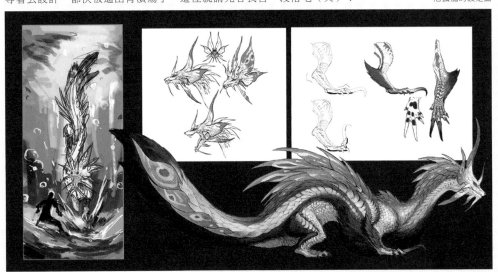

©CAPCOM

究竟什麼是
人外角色？

到目前為止都還是從人類和動物的角度來考量，接下來終於要開始論及「人外」
的存在了。說到頭來，人外到底是怎麼樣的存在呢？就讓我們來學習人類和野獸
的比例調配均衡感，以及具體的演出方法吧！

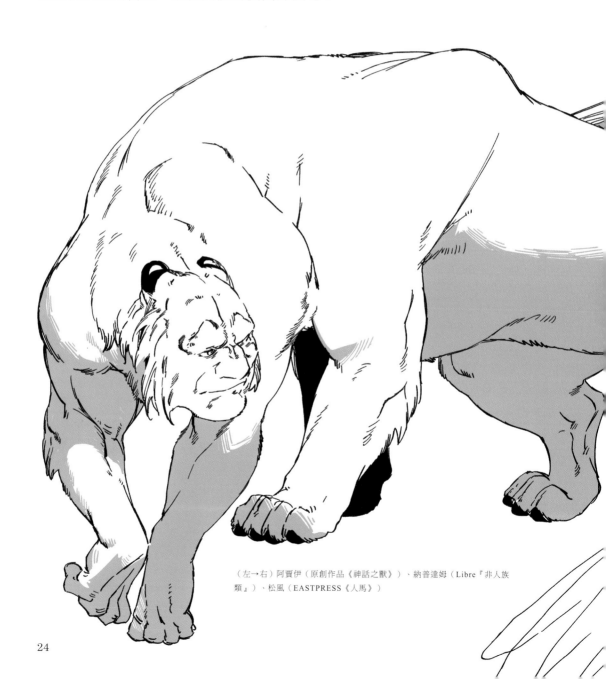

（左→右）阿賈伊（原創作品《神話之獸》）、納普達姆（Libre『非人族
類』）、松風（EASTPRESS《人馬》）

生活方式和人類不同

不論是骨骼、肌肉、壽命都不同於人類的其他生命

簡單一句說來就是「不是人的生物」，就是這麼簡單。但人外角色又不是動物，雖然有可能懂得人語，卻讓人無法理解其存在的意義為何。正因為如此，人外角色的定義也是既深奧又難解。如果說人外角色的定義是異於人類，那麼用來比較的基準的人類又是什麼呢？如果要說兩者不同的話，那麼差異在哪裡呢？外表？動作？生態？差異存在於哪裡到哪裡呢？如果想要描寫異質的話，就應該先掌握何為正常。我覺得基於常識或者良知的認知，透過對人類感到興趣這件事，可以讓我們描繪出很多「和人類不同」的東西。也就是將與自己不同生活的生命體描繪出來這件事。在我看來，角色的設計就是一個「人格的設計」。然而一開始就以這個層面去思考的話，就像是陷入一個無底的沼澤沒完沒了。但是也因為如此，才能想像出千奇百怪的各種不同的造形。透過描寫人外角色，可以更好地描繪出人類，可以對自己所不知道的世界更感到興趣，實在是很棒的描繪主題。

正因為如此，描繪者的「讓原本的描繪對象呈現出更深更高的解析度」才能提高表現的自由度。

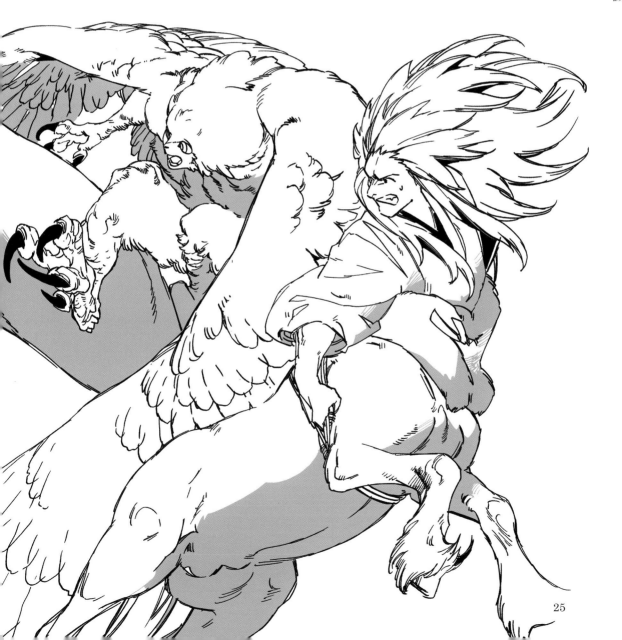

是偏人類還是偏獸類？
關於人外的成分比例考究

雖說是人外，但其表現方式也各不相同。根據成分比例是偏向人類？還是偏向獸類？會有很大的變化。

越能和人類溝通，接近人類的身體部位就會越多，給人一種和人類一樣，角色的存在有明確的意圖和用途的印象。

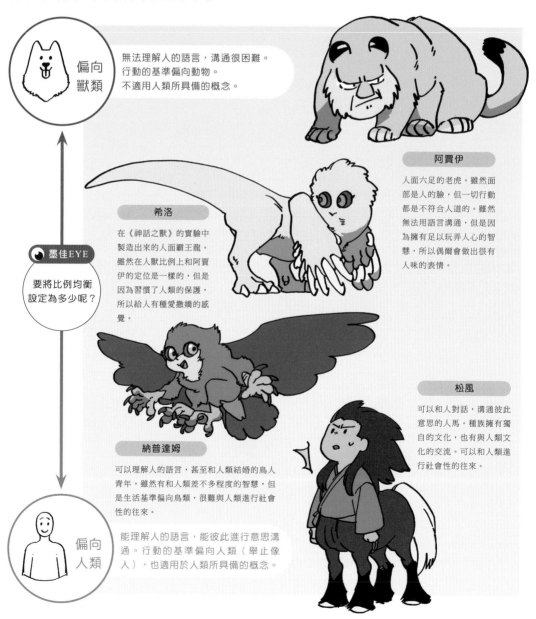

偏向獸類

無法理解人的語言，溝通很困難。
行動的基準偏向動物。
不適用人類所具備的概念。

阿賈伊

人面六足的老虎。雖然面部是人的臉，但是一切行動都是不符合人道的。雖然無法用語言溝通，但是因為擁有足以玩弄人心的智慧，所以偶爾會做出很有人味的表情。

希洛

在《神話之獸》的實驗中製造出來的人面霸王龍。雖然在人獸比例上和阿賈伊的定位是一樣的，但是因為習慣了人類的保護，所以給人有種愛撒嬌的感覺。

墨佳EYE

要將比例均衡設定為多少呢？

松風

可以和人對話，溝通彼此意思的人馬。種族擁有獨自的文化，也有與人類文化的交流。可以和人類進行社會性的往來。

納普達姆

可以理解人的語言，甚至和人類結婚的鳥人青年。雖然有和人類差不多程度的智慧，但是生活基準偏向鳥類，很難與人類進行社會性的往來。

偏向人類

能理解人的語言，能彼此進行意思溝通。行動的基準偏向人類（舉止像人），也適用於人類所具備的概念。

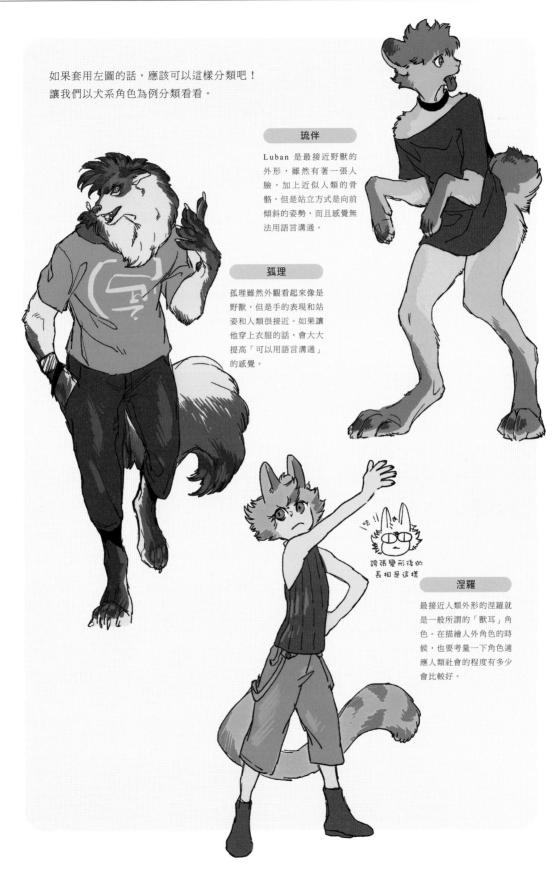

如果套用左圖的話，應該可以這樣分類吧！
讓我們以犬系角色為例分類看看。

琉伴

Luban 是最接近野獸的外形，雖然有著一張人臉，加上近似人類的骨骼，但是站立方式是向前傾斜的姿勢，而且感覺無法用語言溝通。

孤理

孤理雖然外觀看起來像是野獸，但是手的表現和站姿和人類很接近。如果讓他穿上衣服的話，會大大提高「可以用語言溝通」的感覺。

誇張變形後的長相是這樣

涅羅

最接近人類外形的涅羅就是一般所謂的「獸耳」角色。在描繪人外角色的時候，也要考量一下角色適應人類社會的程度有多少會比較好。

角色誕生後
試著讓他動起來

表情的設計達到一定程度後，試著讓角色動起來
看看吧！比方說在買東西的時候，或者是和朋友
在聊天的時候，會有怎麼樣的反應？藉由短篇漫
畫來試著探索一下世界觀吧！

為了能夠更深入地探究角色的性格，接著要試著加上
表情。這時要加上的不是單純的「喜怒哀樂」，而是
要一邊描繪，一邊去探究角色「為了什麼？」、「在
什麼情境下？」哭泣、生氣、歡笑。那樣的話，可以
讓不同的表情，呈現出更多的味道。

另外，透過讓角色動起來這件事，也會帶來對於角色
有全新發現的喜悅。為了能夠更深入地掌握角色，好
好地去探究他們心裡想著什麼、有什麼考量、會採取
何種行動？身處於何種情況下？在什麼樣的地方？並
且是在一個怎麼樣的世界吧。

也可以試著
Q版變形
處理…

🔴 墨佳EYE

如果在表情的背後
加上「看到同伴受傷
就會發怒」等理由的
話，就能找出更有
深度的表情。

↑角色在漫畫中會有怎麼樣的表現？也很適合用來探究出角色所處的世界，以及角色自身的性格。

藉由姿勢動作來演出偏向野獸或是偏向人類

透過姿勢動作的外形輪廓，可以讓觀看的人一下子就能理解這個角色是「偏向野獸」或是「偏向人類」的印象。重點是在於姿勢和頭部的位置，還有身體的重心。就算描繪的主題中沒有野獸，只要透過這個組合，就可以調節出「像野獸的感覺」的程度。

雖然看起來野獸的成分很高，但是和人類一樣是直立行走。重心也和人類一樣，所以感覺起來可以和他透過對話溝通。我們也可以反過來利用這樣的印象，如果讓角色的容貌和表情傳達出絕對無法與其溝通的氣氛的話，也能表現出帥氣十足的異質感。

要素雖然是人類，但是重心向前傾，感覺隨時都要改變成四腳著地的姿勢。背部隆起，彷彿馬上要襲擊過來似的，非常有野獸感吧！

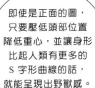

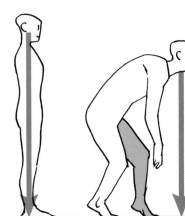

人類身體的重心是位在頭頂的正中間部位。不管描繪的主題是什麼，如果要演出「像野獸的感覺」的話，只要把重心（頭的位置）放在前面的話，就會很有那樣的感覺。

即使是正面的圖，只要壓低頭部位置降低重心，並讓身形比起人類有更多的S字形曲線的話，就能呈現出野獸感。

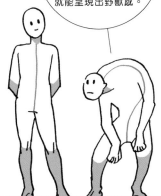

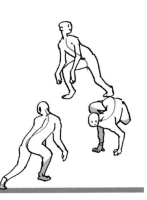

請試著去意識到自己想用那個角色來表現的是什麼？怎麼做才能表現出那樣的感覺？而不是去在意那個形態是好還是壞。

29

由關鍵字和聯想
所形成的獨一無二角色

　　對我來說，在形成一個角色的時候，究竟能從幾十、幾百個關鍵字中聯想到多少？是一件很重要的工作。

　　自然科學、生體力學、地層學、人類史、生物史……長達 36 億年的地球本身的歷史擁有了極為豐富的資訊。而那些資訊對我來說都是「關鍵字」的內涵。但我們沒有必要把它想得太難，這裡要做的事情和素描一樣，那就是「如何簡單地重新掌握本質」。

　　我們要從大量的資訊當中，重新掌握成為角色基本架構的關鍵字。藉由這樣重新再建構的過程，就可以從同樣的關鍵字組合中，描繪出 10 個，甚至 100 個不同角色吧！

　　我是依靠這些角色們養活才得以維生的，所以我想要賭上我的人生，盡可能的去為了能夠描繪出無數的「唯一的一個角色」做出我最大的努力。

　　如果能讓各位理解到，有人就像我這樣正在努力描繪著一個又一個的角色，而且在收集資料、提高解析度的過程中，觀察到、接觸到、也了解到新的事物，進而因此邂逅到比自己原本能夠描繪出來的還要更好的角色，我會很開心的。

第二章

CHAPTER:2　Anthropomorphized Mammals

哺乳類的擬人化

第二章要為各位介紹哺乳動物的擬人化方式。怎麼樣才能抓住與我們最親近的狗和貓等特徵？以怎麼樣的流程來整理出具體的形式和動作才好呢？

這裡將以過去的作品範例為基礎，針對從獸耳到各式各樣的擬人化程度（→第26頁）進行解說。

將貓轉化為角色
（獸耳的表現）

以貓為主題，設計出具有強烈人類感的「獸耳」角色。
如何將特徵和關鍵字聯想到的要素，置換成充滿魅力的角色呢？透過想像力與知識，可以呈現出更豐富的表現哦！

這是一個緬因貓的槍手角色。從「貓」聯想到的是「速度快」、「柔軟」、「獵人」等關鍵字，再加上緬因貓是來自美國的品種，由此聯想到了以下要素：

1. 獵人→狙擊手
2. 狙擊手＋美國→西部劇

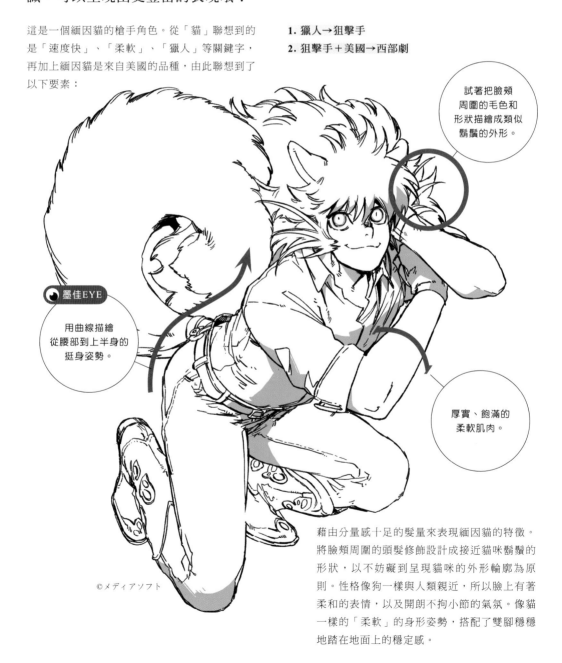

試著把臉頰周圍的毛色和形狀描繪成類似鬍鬚的外形。

● 墨佳EYE

用曲線描繪從腰部到上半身的挺身姿勢。

厚實、飽滿的柔軟肌肉。

©メディアソフト

藉由分量感十足的髮量來表現緬因貓的特徵。將臉頰周圍的頭髮修飾設計成接近貓咪鬍鬚的形狀，以不妨礙到呈現貓咪的外形輪廓為原則。性格像狗一樣與人類親近，所以臉上有著柔和的表情，以及開朗不拘小節的氣氛。像貓一樣的「柔軟」的身形姿勢，搭配了雙腳穩穩地踏在地面上的穩定感。

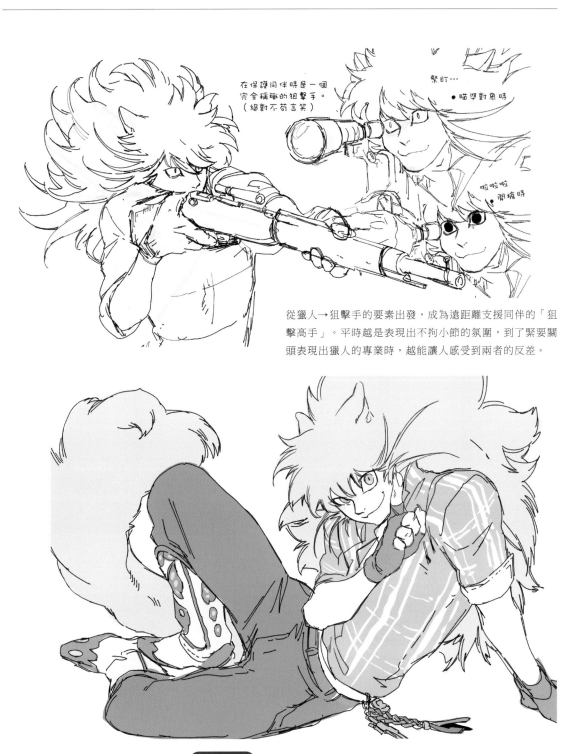

在保護同伴時是一個
完全稱職的狙擊手。
（絕對不苟言笑）

緊盯…
●瞄準對象時

啦啦啦
●開槍時

從獵人→狙擊手的要素出發，成為遠距離支援同伴的「狙
擊高手」。平時越是表現出不拘小節的氛圍，到了緊要關
頭表現出獵人的專業時，越能讓人感受到兩者的反差。

↑重點色在於眼睛的藍色。
如果只有眼睛是藍色的話會
太過突兀，所以在靴子加上
綠松石的裝飾來分散顏色，
呈現出用色的整體感。

配色的訣竅

基底色
主要色
重點色

角色的性格和氛圍也可以透過配色來表現。大致可以區分如下：
「基底色」佔的面積最大，能給人留下角色的氛圍印象；「主要
色」可以讓整體用色收斂集中；「重點色」雖然面積不大，但有
著顯眼的顏色，能扮演吸引觀看者目光的作用。一般說來，主要
色選擇明度較低的顏色，效果會比較好。

將狗轉化為角色
（獸耳的表現）

這是與貓一起設計的狗版「獸耳」的設計。

在兩位角色為搭擋組合的時候，我會以讓角色並排在一起的狀態下，也能凸顯出各自個性為設計目標。同時也請試著考量看看怎麼樣的配色方式才能更有魅力，而且能讓角色之間發揮相乘效果吧！

這是緬因貓槍手的搭擋。

為了凸顯出兩位角色的不同之處，於是基於要能夠呈現出相反的要素，選擇了適合的犬種。

1. 體型大→體型小

2. 膚色白→膚色黑

3. 遠距離狙擊手→近戰槍手

考量後我選擇了體型小、個性忠實的迷你杜賓犬作為角色原型，描繪出一個體格強健、動作迅速而且能夠快速射擊的槍手角色。

為了給人與貓完全相反的印象，這裡有意識地將外形輪廓描繪得比較尖銳一些。

如果不是四個耳朵（同時有人類和動物的兩對耳朵）的獸耳角色，可以利用鬢角或垂髮適當地遮掩人類耳朵的位置。另外，像這樣肌肉發達的角色，如果能在肌肉隆起的部分或是關節位置加入衣服的皺褶，就可以表現出身體的厚度。

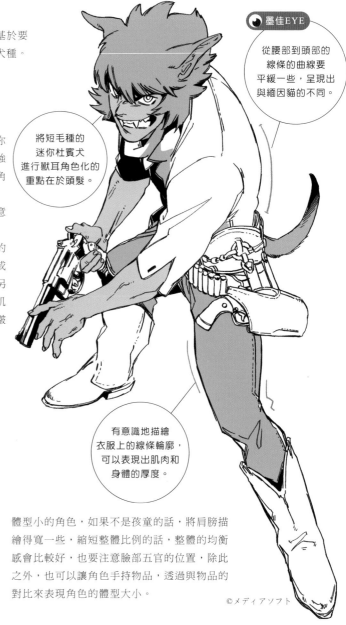

●墨佳EYE

從腰部到頭部的線條的曲線要平緩一些，呈現出與緬因貓的不同。

將短毛種的迷你杜賓犬進行獸耳角色化的重點在於頭髮。

有意識地描繪衣服上的線條輪廓，可以表現出肌肉和身體的厚度。

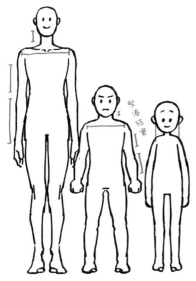

嬌小結實

體型小的角色，如果不是孩童的話，將肩膀描繪得寬一些，縮短整體比例的話，整體的均衡感會比較好，也要注意臉部五官的位置，除此之外，也可以讓角色手持物品，透過與物品的對比來表現角色的體型大小。

©メディアソフト

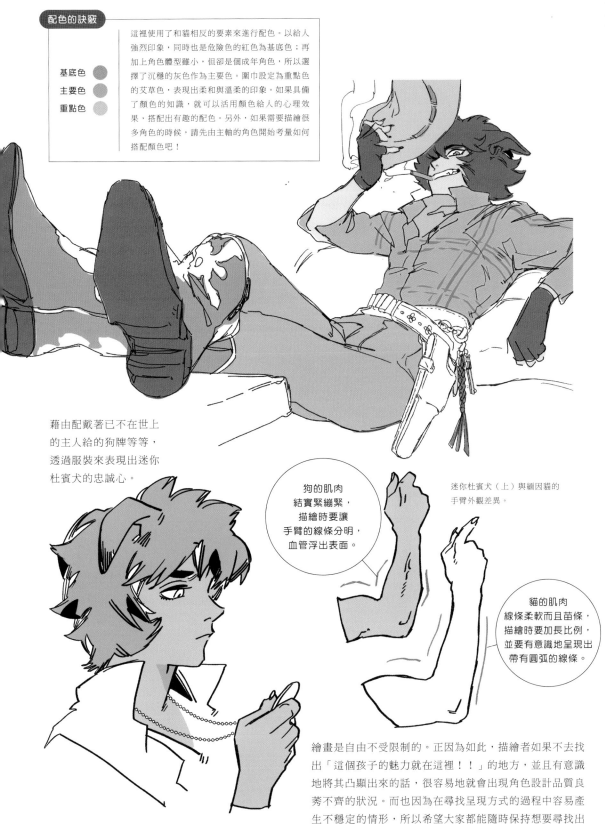

配色的訣竅

基底色 ●
主要色 ●
重點色 ●

這裡使用了和貓相反的要素來進行配色。以給人強烈印象，同時也是危險色的紅色為基底色；再加上角色體型雖小，但卻是個成年角色，所以選擇了沉穩的灰色作為主要色。圍巾設定為重點色的艾草色，表現出柔和與溫柔的印象。如果具備了顏色的知識，就可以活用顏色給人的心理效果，搭配出有趣的配色。另外，如果需要描繪很多角色的時候，請先由主軸的角色開始考量如何搭配顏色吧！

藉由配戴著已不在世上的主人給的狗牌等等，透過服裝來表現出迷你杜賓犬的忠誠心。

狗的肌肉結實緊繃繃，描繪時要讓手臂的線條分明，血管浮出表面。

迷你杜賓犬（上）與緬因貓的手臂外觀差異。

貓的肌肉線條柔軟而且苗條，描繪時要加長比例，並要有意識地呈現出帶有圓弧的線條。

繪畫是自由不受限制的。正因為如此，描繪者如果不去找出「這個孩子的魅力就在這裡！！」的地方，並且有意識地將其凸顯出來的話，很容易就會出現角色設計品質良莠不齊的狀況。而也因為在尋找呈現方式的過程中容易產生不穩定的情形，所以希望大家都能隨時保持想要尋找出魅力所在之處的心情，來摸索如何呈現的手法。

將貓科動物轉化為角色
（獸人的表現）

這是介於獸耳和人外兩種類型中間的獸人角色。先活用想像力，再從關鍵字開始聯想，直到形象呈現出來為止的流程和獸耳角色一樣，如果可以將表現角色特徵的要素都能講究地描寫出來的話就更好了。

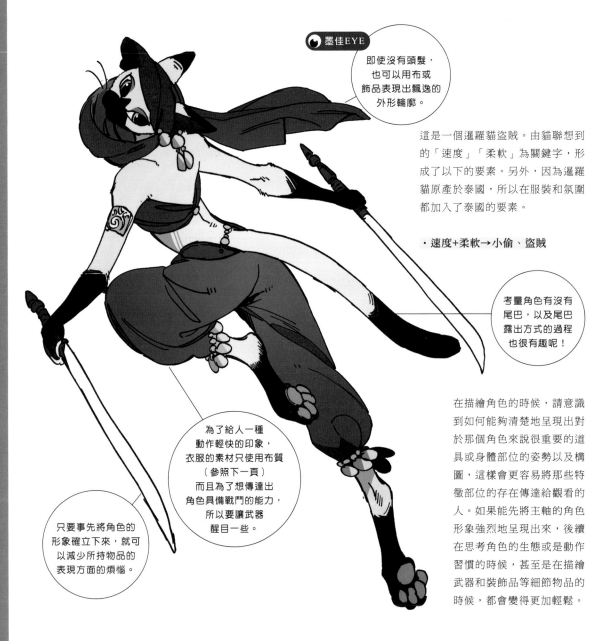

🐾墨佳EYE
即使沒有頭髮，也可以用布或飾品表現出飄逸的外形輪廓。

這是一個暹羅貓盜賊。由貓聯想到的「速度」「柔軟」為關鍵字，形成了以下的要素。另外，因為暹羅貓原產於泰國，所以在服裝和氛圍都加入了泰國的要素。

・速度+柔軟→小偷、盜賊

考量角色有沒有尾巴，以及尾巴露出方式的過程也很有趣呢！

為了給人一種動作輕快的印象，衣服的素材只使用布質（參照下一頁）而且為了想傳達出角色具備戰鬥的能力，所以要讓武器醒目一些。

只要事先將角色的形象確立下來，就可以減少所持物品的表現方面的煩惱。

在描繪角色的時候，請意識到如何能夠清楚地呈現出對於那個角色來說很重要的道具或身體部位的姿勢以及構圖，這樣會更容易將那些特徵部位的存在傳達給觀看的人。如果能先將主軸的角色形象強烈地呈現出來，後續在思考角色的生態或是動作習慣的時候，甚至是在描繪武器和裝飾品等細節物品的時候，都會變得更加輕鬆。

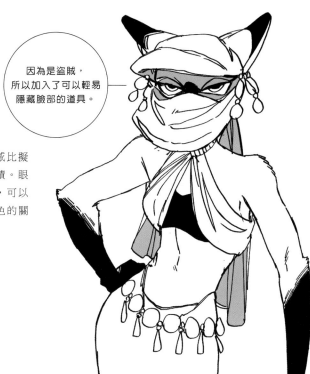

因為是盜賊，
所以加入了可以輕易
隱藏臉部的道具。

為了讓暹羅貓獨特的花紋和身體的柔軟感比擬成護手甲和面罩，減少了衣服布料的面積。眼睛讓人印象深刻的角色，透過隱藏臉部，可以更加凸顯出眼睛的特徵。因為是獸人角色的關係，所以用耳朵也能表現出表情。

S 形曲線的重點

動作的特徵是上述的 S 形曲線結構，加上反手撐腰的姿勢。將頭部大幅錯開身體的最重心位置，就可以表現出栩栩如生的「動態感」。

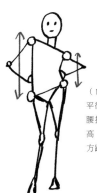

（1）考量用身體來取得平衡的構造姿勢。例如右腰抬高時左肩也會跟著抬高，身體內縮的右腳向前方踏出等等。

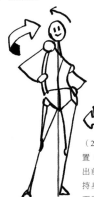

（2）如果能去意識到身體的前後位置，那麼除了上下之外，還能表現出前後的轉動和立體深度。為了保持身體傾斜姿勢的整體平衡，頭部要朝向身體的重心位置移動。

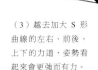

（3）越去加大 S 形曲線的左右、前後、上下的力道，姿勢看起來會更強而有力。

克服「不穩定」的姿勢，靈活表現出動態感

不擅長描寫動態感的人，大多是因為不擅長描寫「不穩定」的姿勢，總是會不自覺地想要讓姿勢更穩定一些吧！對於這樣的人來說，先從穩定的狀態開始描繪，再去改變姿勢的話，會比較容易畫得出來。如果覺得難以理解的時候，請試著用自己的身體擺出同樣的姿勢吧！

（1）先描繪一個穩定的姿勢。

（2）以肚臍為中心，向左旋轉。

（3）再讓整個身體向右旋轉。這樣下去的話，感覺就要摔倒了吧！

（4）為了支撐不穩定的軀幹，手腳和頭部要怎麼做才能保持平衡？請試著將那樣的姿勢描繪出來看看吧！

將犬科動物轉化為角色
（獸人的表現）

這是在獸人類型當中算是相當具有人類感的狼型角色。
思考著如何呈現出和暹羅貓盜賊的外表、印象、存在感的
不同之處，同時還要根據故事的世界觀來進行設計。

這是在漫畫《MADK》中登場的狼人。因為剛才已描寫
過貓型獸人的躍動感，所以這裡想要呈現出給人一種穩重
感，像是隨從部下的氛圍。角色的定位是「有理性的狼
人」，所以刻意塑造出能夠與人類溝通的獸人形象。
藉由身上正式的穿著打扮，以及整齊的髮型，加上筆直的
兩足步行姿勢，可以減輕野蠻感，而且還將「尾巴」這個
獸耳角色本來應該存在的要素去掉，透過偏向人類這樣的
設計來強調角色的異形感。

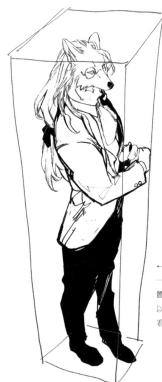

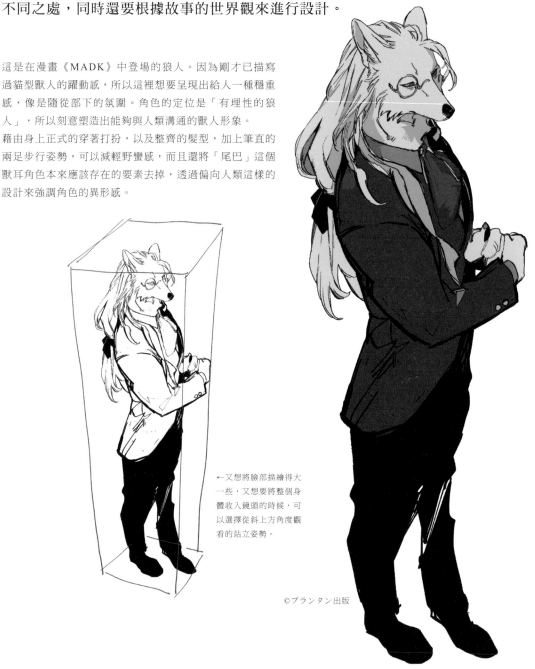

←又想將臉部描繪得大
一些，又想要將整個身
體收入鏡頭的時候，可
以選擇從斜上方角度觀
看的站立姿勢。

©ブランタン出版

因為預先已經決定好不要將頭部 Q 版變形處理成尺寸較大的關係，所以我描繪了很多張角色靈感來源的狼頭部素描，例如頸部的部分。為了從本來的動物頭部形狀自然地連接到人類的頸部線條，這裡將頸部的骨頭稍微描繪得長一些。這是參考了鳥類的身體比例結構。

另外，接下來的兩個狼人是《MADK》中的群眾角色。「群眾角色」原本是「很多其他的人」的意思，但在漫畫作品中也有「紮根生活於那個世界，並能夠一瞬間展現出該世界樣貌的存在」的意義在。因此，我對於群眾角色的用心程度也是不遺餘力的。在這種情況下，稍微誇張地表現群眾角色的個性和特性，也會自然地凸顯出整個世界觀。在繪畫當中，比起「正確地」描繪外型輪廓，何種外型輪廓才能「給人留下印象」才是最重要的。

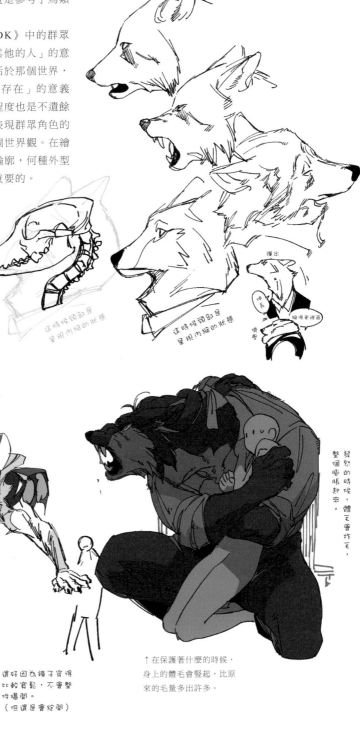

這時候頸部是呈現內縮的狀態

這時候頸部卻是呈現內縮的狀態

彈出

中長

縮得那裡面

幹麼

↓畫上人類的話，就可以簡單地比較出身型的大小，真方便呢！

還好因為褲子穿得比較寬鬆，不會整件爆開。（但還是會綻開）

發怒的時候，體毛會炸毛，整個膨脹起來。

↑在保護著什麼的時候，身上的體毛會豎起，比原來的毛量多出許多。

將狗擬人化
（人外的表現）

設計人外角色的訣竅是確實地掌握住原本動物的特徵，並將其納入設計中。這裡要學習「有○○的感覺」的表現方法，以及呈現出擬人化過程中不可或缺的「人類感」的設計重點。

完全偏向獸類的人外角色，即使不明確說明靈感來源的模特兒和設計主題為何，只要能讓人說出「啊！有犬科的感覺」，就能呈現出「狼人！」這樣的角色印象。

這個角色雖然有狐狸的感覺，但其實外貌和原本的狐狸說是長得像嘛，卻又長得不怎麼像。也就是說，只要抓住「細長的嘴部」、「尖尖的耳朵」、「豐滿的尾巴」這幾個重點，即使比例有所伸縮，也會給人一種「有狐狸的感覺」的印象。另外，手的形狀也是重點。身體各部位幾乎都是動物的形象，但只要手部是人類的手，光是這樣就能增添「異形」感。人類的手最大特徵是有「拇指」，只要將有無拇指這個特徵呈現出來，就能加強「像人類一樣」的感覺。

↑試著將複雜的形狀以簡單的方式來掌握吧！描繪出沿著頸部延伸的線條就能理解身體扭轉的方式，也比較容易將其表現出來。

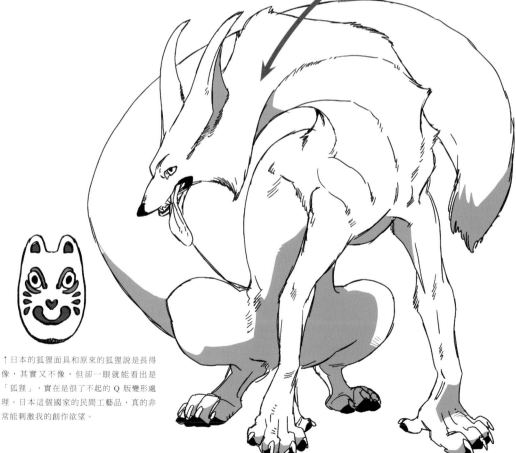

↑日本的狐狸面具和原來的狐狸說是長得像，其實又不像，但卻一眼就能看出是「狐狸」，實在是很了不起的 Q 版變形處理。日本這個國家的民間工藝品，真的非常能刺激我的創作欲望。

增加顏色變化的訣竅

這是以關鍵字「狐狸」為主題，試著增加了各種不同的顏色變化。
根據顏色的不同搭配，給人的印象和存在感都會在一瞬間產生變化。

妖魔的印象

配色的訣竅

基底色	⚫
主要色	⚫
重點色	⚪ ⚫

這是參考了「長長的頸部」、「長長的耳朵」、「暗色系」、「妖魔的印象」等設計主題來搭配出的顏色。看起來像是黑暗的使魔吧！也會讓人聯想到蝙蝠和萬聖節。

狐狸的印象

配色的訣竅

基底色	⚫
主要色	⚪
重點色	⚫

這是基本的配色。直接採用原本的狐狸形象也不錯，或是在身上加上一些圖案紋路也很有意思。也許加上豹紋的斑點會很帥氣也說不定。

蛇的印象

配色的訣竅

基底色	⚫
主要色	⚫
重點色	⚪ ⚫

長長的頸部加上長長的尾巴，整體的外形輪廓會讓人聯想到蛇。所以將身體的顏色設計成像是翡翠樹蚺和翡翠巨蜥的鮮豔顏色。搭配出現實中哺乳類沒有的顏色也很帥氣呢！

以馬為基礎
設計人外角色
——以漫畫《人馬》的角色設計過程為例

這是以我最喜歡的馬為設計主題的漫畫《人馬》。此處將以這部作品的登場人物為基礎，總結如何將哺乳類轉化為角色的訣竅，解說如何將實際的馬種轉化為角色的流程，以及如何與角色的生態方式產生關聯的原創要素等等。

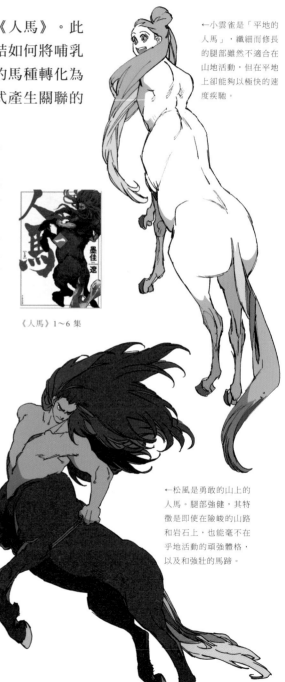

←小雲雀是「平地的人馬」，纖細而修長的腿部雖然不適合在山地活動，但在平地上卻能夠以極快的速度疾馳。

原本人馬是一種在日本作為勞動力運用的原生馬種，那麼這些曾經參與日本這個國家發展的人馬都到哪裡去了呢？在調查過如今的現狀以及其末路的過程中，終於找到了「日本馬的現實與歷史」，我想按照自己的方式將這段故事描繪出來，但如果只描繪「馬」本身的話，也許只能傳達給同樣喜歡馬的人而已，是否可以用更多人都能感受到魅力的主題來描繪呢？不只是描繪出歷史上的事實而已，而是以一段故事的形式來向人們傳達。在這個提問當中，我試著找尋答案，最後是決定將一半是人，一半是馬，就連對神話故事不太熟悉的人都有所耳聞的半人馬來當作主角。如果將其與日本的鎧甲武士相結合，真正做到武士所追求的人馬合一的境界，直接以日本的半人馬的形象來呈現，也就是《人馬》這樣的描繪方式如何呢？

《人馬》1～6集

這就是《人馬》這部作品的開端了。主要角色是「平地的人馬」小雲雀，以及「頑強勇敢」的松風。小雲雀是以阿拉伯馬為設計主題，雖然一般的馬並不擅於扭轉身體，但他卻是一匹身體柔軟，如同橡膠一般，能夠上下跳躍的馬。松風的設計主題則是源自生活在日本的本州最北端的寒立馬。原本一開始我是受到性格堅強勇敢、馬蹄堅硬、感覺就像一般強大的力量被壓縮在小巧體型當中的日本原生種「木曾馬」所吸引，但可惜牠的體型實在太小，很難在故事中展現出必要的魄力。就在我為此煩惱的時候，好不容易邂逅了寒立馬。另外，還有一種會出現在輓曳賽馬中的輓曳馬種，往往摻雜混入了很大比例的布雷頓馬以及比利時馬的血統，於是決定也將這些特徵納入，最後設計出松風的外表形象。

←松風是勇敢的山上的人馬。腿部強健，其特徵是即使在險峻的山路和岩石上，也能毫不在乎地活動的頑強體格，以及和強壯的馬蹄。

↓適應了日本氣候風土的木曾馬和道產子（在北海道出生的馬）。日本馬的故事迷人，越調查越覺得有魅力。

←日本的大型馬很多都混有布雷頓馬的血統。

讓幻想的生物變成「真實的生物」

即使是幻想裡的生物，不光是身體的骨骼和內臟結構的設定，就連所處的歷史、文化和社會背景也都能強化真實感，甚至可以昇華到「也許真的存在世上」的程度。

我在描繪人馬的時候，也考量到了骨骼和內臟的配置方式。在骨骼的安排上，我特別重視相當於人類腰部的位置。因為如果馬體的肩胛骨之上的人體部分太高的話，感覺腰部會很容易酸痛，所以就讓馬的肩胛骨將人體腰部的位置挾在中間支撐。因為是從身體的側面一路結實地連接到背後為止，所以腰圍比起人類要粗上許多。這是為了在描繪時能夠讓人馬在奔馳的狀態下仍能表現出穩定感，好不容易摸索出來的細節設計部分。

主要的內臟器官在馬體的部分，上體有將從馬體輸送來的血液循環至上體各部位的輔助器官，也能過濾掉對其他動物來說有毒的成分，而對人類來說會引起消化不良的食物，則可以在經過分解後，將營養輸送到馬體。像這樣在故事中並不會出現的設定其實還有很多很多。

活用人＋馬的半人馬這個角色的特徵，實際上綁在身體上的「握繩」，在《人馬》的故事中也是一件重要的道具。我們要以這些原創的道具為主軸中心，去思考這個族群的文化水準到底發展到什麼程度。

骨骼與肌肉

從側面看，腰圍比人類要粗得多。

身體特性與道具

將這個原創的道具「握繩」綁在身體上，就可以由自己自行擔任類似賽馬騎手的功能。

內臟

消化器官上下分散，腸道比一般的馬短，軀體長度也比較短。這樣即使體型大，也方便靈活動作。

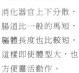

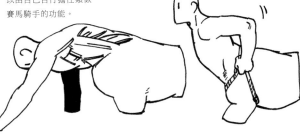

設定人外角色的生活與文化
——以漫畫《人馬》的角色設計過程為例

創造出來的角色應該也有牠們生存在其中的世界和社會。

我們也要著眼於那個世界的歷史和文化，並且一定要將思考後的設定記錄下來。只要看過這兩頁的範例，就會知道要完成一個栩栩如生的角色描寫，實際上需要相當充分的準備工作。

對於道具的想像來說，角色處於何種狀況和狀態（角色的生態強度），以及周圍的狀況和狀態（自然環境）是很重要的設計要素。如何彌補這兩者之間的落差？需要什麼樣的道具？在怎麼樣的過程中產生這個道具？這個道具是如何在這個社會紮根傳承下來？這些都是必要的思路歷程。當然這一切都是基於想像，人馬的皮膚既厚且耐寒，具有強大的消化能力，那牠們的文化程度到底會處於什麼水準呢？比如說，穿的衣服布料和厚度怎麼樣呢？也要去廣泛思考，需要怎麼樣的道具才能維持這樣的生活方式呢？這裡我是將露營野炊、木頭工藝製作等現實文明中存在的道具，以及石器時代和舊石器時代等生活方式拿來當作參考。

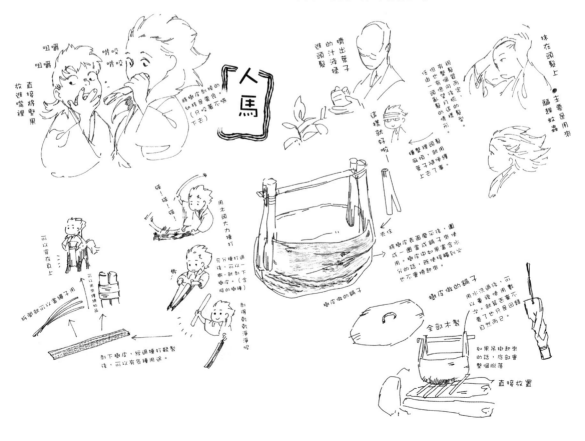

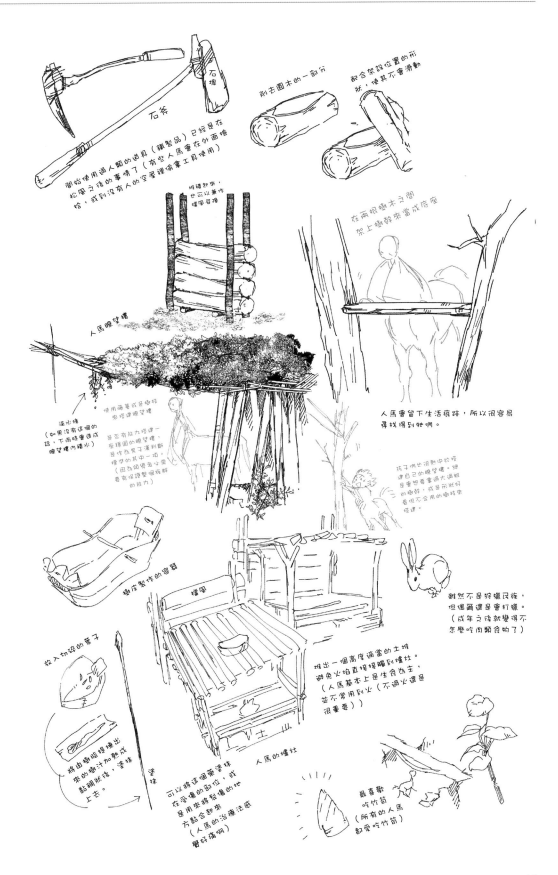

由哺乳類的特徵來考量
如何創作虛構的動物
——以怪物阿賈伊的角色設計過程為例

只要掌握了動物的骨骼以及特徵要素，即使是虛構的動物，也能塑造出真實而且沒有違和感的角色。

接下來便以「怪物阿賈伊」為例，介紹一個角色的設計過程。

這一切的開端，是我在描寫以半人馬為主人公的漫畫《人馬》的過程，描繪了很多馬的素描，體會到馬是一種身體構造取得了終極平衡的生物，接著就浮現「如果將和馬的體態完全相反，身形柔軟的貓科動物來描繪成半人馬構造角色的話，會怎麼樣呢？」這樣的疑問，於是挑戰將其轉化為具體形象後的設計就是《怪物阿賈伊》了。

即使實際上沒有在漫畫中登場，也要把相關資訊記錄下來。在還沒有被描繪在漫畫舞台上的時間裡，他們在做些什麼呢？如果能隨時掌握好這樣的印象，後續就能在不經意的場景中，描繪出牠們自然存在的姿態，非常有幫助。

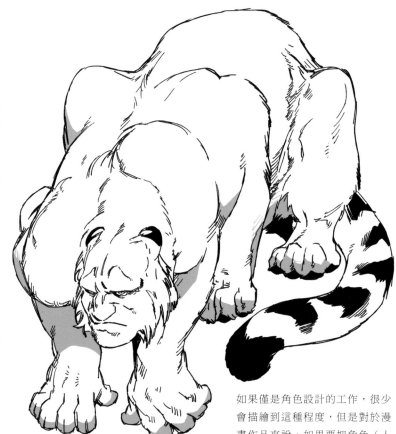

如果僅是角色設計的工作，很少會描繪到這種程度，但是對於漫畫作品來說，如果要把角色（人格）作為故事的一環來呈現的話，在連載前就會有像這樣查資料、描繪出來、再回頭查資料、再描繪……這樣反覆進行，沒有止息的作業準備過程。也正因為是沒有結束的一天的工作，所以建議大家預先定下 2 個月時程的話，那就限定只以 2 個月的期間來進行即可。

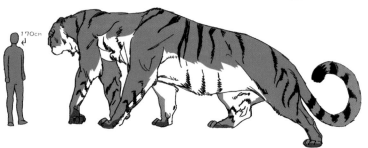

170cm

1. 從動物的動作中 設計骨骼

身體一旦挺直起來，就會抵消掉貓科的
柔軟性，手臂的運作方法也會抑制住整
體動作的範圍。因此，這裡將前腳設計
成既可當手用，也可以當腳用的構造。
以大猩猩和紅毛猩猩的跖行（用手指關
節觸地走路）方式為靈感，平時會讓上
半身向前平伏當作腳來使用，尋找獵物
的時候，則會讓身體直立起來當作手來
使用。將這樣的姿勢作為基礎，摸索出
各種不同動作的姿勢。

🐾墨佳EYE

肩膀的構造要
偏向動物到怎
麼樣的程度？

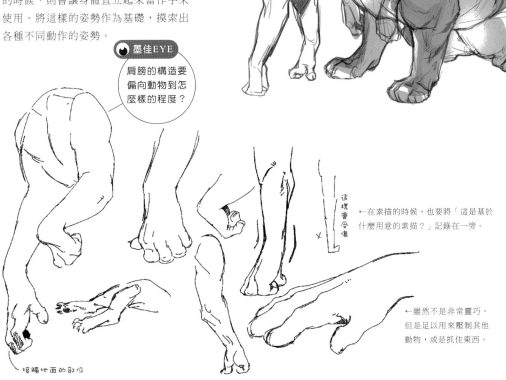

←在素描的時候，也要將「這是基於
什麼用意的素描？」記錄在一旁。

這樣會受傷

←雖然不是非常靈巧，
但是足以用來壓制其他
動物，或是抓住東西。

接觸地面的部位

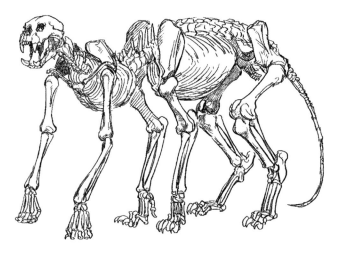

如果是這樣的構造，就能成為完美
結合貓科的柔軟性，以及人類上半
身的半人馬類型的動物，而不至於
產生違和感了吧……從構想到完成
至此，花費了相當長的時間，雖然
想出基本構造很簡單，但是在琢磨
出理想的形狀之前，有可能需要以
年為單位的反覆素描嘗試（這對任
何一個角色都是一樣的）。
順帶一提，如果是沒有現實可供參
考的肌肉、骨骼的角色時，那就會
需要更多的素描嘗試了。

2. 對比人類的臉部構造
來進行設計

考量要以怎麼樣的比例將人類的臉部與
大型貓科的肌肉混合在一起。只要和人
類進行對比，即使是二次元的角色，也
能輕而易舉地理解角色的體重和質量。
同時還要一併進行貓科等實際的動物的
素描練習。像這樣反覆構思設計一個角
色的期間，短的話要 2~3 個月，長的
話可能將近 2 年的時間。

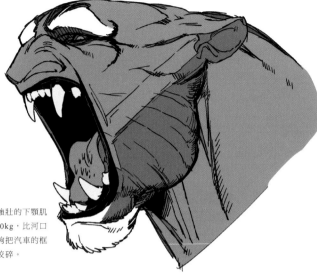

→阿賈伊擁有非常強壯的下顎肌
肉。咬合力大約 350kg，比河口
鱷稍微強一些。能夠把汽車的框
架像撕紙那樣輕易咬碎。

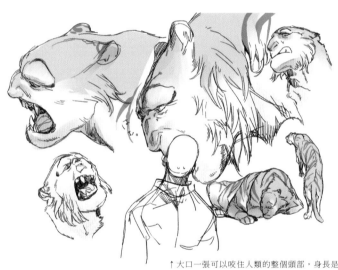

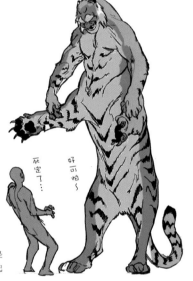

↑大口一張可以咬住人類的整個頭部，身長是
人類的 2 倍以上，只要像這樣和人類放在一起
對比的話，就很清楚牠有多麼嚇人了。

↓描繪貓科動物的腳部素描。依照實際的肌肉附著方法，以及
與關節之間的關聯性，來作為設計角色骨骼時的參考。

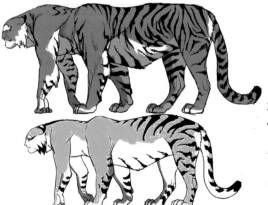

3. 根據外形與骨骼　來設計動作

確定好外形的設計之後，接下來要進行動作（生態）的素描。從牠會對什麼樣的東西感興趣？玩耍時會怎麼玩？以各式各樣的視點來嘗試描繪。如果能夠描繪出像這樣的 Q 版變形，也就是說「能夠看出重點在哪裡」，對我來說是塑造角色時的一個重要指標。截至目前為止，都還是處於自由描繪的階段，到了現在這個階段，才第一次有「要正式開始描繪這部作品了」的感覺。我每次都是這樣。

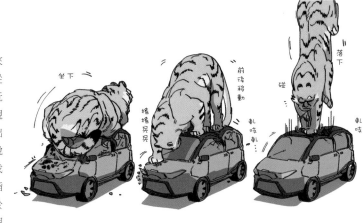

玩耍的方式和重量感的素描

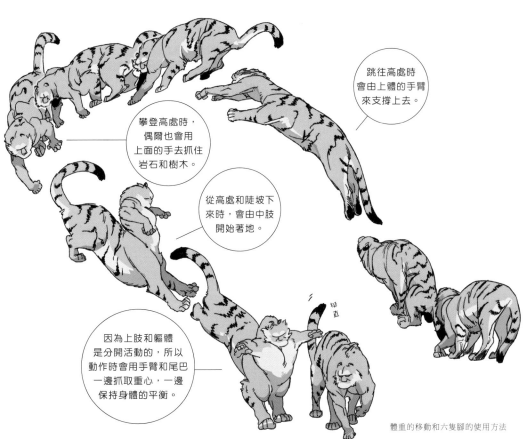

跳往高處時會由上體的手臂來支撐上去。

攀登高處時，偶爾也會用上面的手去抓住岩石和樹木。

從高處和陡坡下來時，會由中肢開始著地。

因為上肢和軀體是分開活動的，所以動作時會用手臂和尾巴一邊抓取重心，一邊保持身體的平衡。

體重的移動和六隻腳的使用方法

從有角動物身上考量角色的個性和特徵

鹿和羊是給人留下強烈印象的有角動物。
雖然外形特徵很容易呈現，反過來說如何不要被這些要素過度影響，與角色的性格、行動等其他部分保持平衡是很重要的事情。

活用角的方法

角對於外形輪廓的塑造來說是非常強力的要素，即使只以外形輪廓的形式呈現時的視覺衝擊力也很強，所以要注意和身體的平衡。
改變一下角的比例和大小，就算角色的身體纖細，也能給人強而有力的印象。
以這個角色來說，搭配了柔軟材質的衣服，更加凸顯出角的存在感和硬質感。

不同形式的角

大角羊

捻角山羊

赫布里底
（Hebridean）綿羊

↑蹄也是重點。可以直接描繪成指甲，也可以設計成蹄狀的鞋子或手套等，可以調整設計的方案有很多。

生長方式的不同

比較有名的是以下兩種。如果包含犀牛科的中實角在內，一共有 5 種。

分叉角類型

鹿科動物。和頭蓋骨分開成長，而且會越變越長，依季節有時會有脫落的情形。

洞角類型

牛科動物的角。以頭蓋骨的突起形狀為中軸，周圍覆蓋角質，不會脫落。

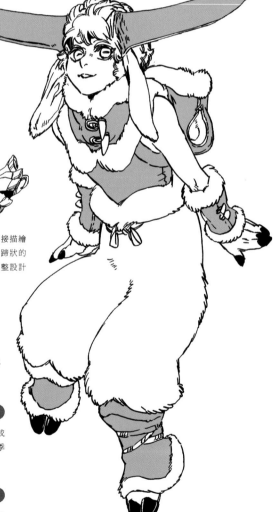

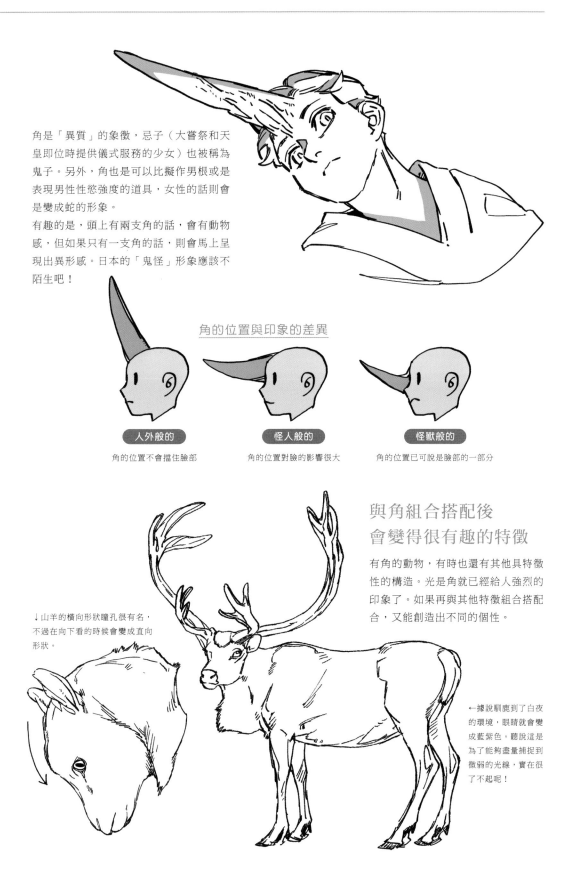

角是「異質」的象徵，忌子（大嘗祭和天皇即位時提供儀式服務的少女）也被稱為鬼子。另外，角也是可以比擬作男根或是表現男性性慾強度的道具，女性的話則會是變成蛇的形象。

有趣的是，頭上有兩支角的話，會有動物感，但如果只有一支角的話，則會馬上呈現出異形感。日本的「鬼怪」形象應該不陌生吧！

角的位置與印象的差異

人外般的

角的位置不會擋住臉部

怪人般的

角的位置對臉的影響很大

怪獸般的

角的位置已可說是臉部的一部分

與角組合搭配後會變得很有趣的特徵

有角的動物，有時也還有其他具特徵性的構造。光是角就已經給人強烈的印象了。如果再與其他特徵組合搭配合，又能創造出不同的個性。

↓山羊的橫向形狀瞳孔很有名，不過在向下看的時候會變成直向形狀。

←據說馴鹿到了白夜的環境，眼睛就會變成藍紫色。聽說這是為了能夠盡量捕捉到微弱的光線，實在很了不起呢！

墨佳的素描筆記
（哺乳類版）

這是墨佳遼長期累積下來的素描設計樣本內容，除了自己最愛的馬之外，還有身邊常見的狗、貓和狼等代表性的哺乳類動物，既有全身像、也有手腳、肌肉和骨骼等值得注意的細節部位。

素描哺乳類動物（狗‧貓）

養狗的人雖然很多，但是仔細觀察過狗的身體構造的人好像意外的少，素描的內容包含了腳的構造和平時隱藏在體毛裡的骨骼等部位，也收錄了細節的特徵。

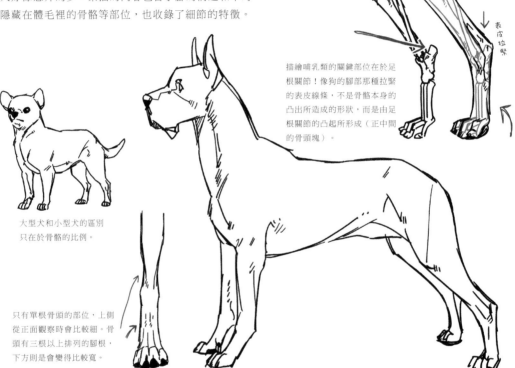

描繪哺乳類的關鍵部位在於足根關節！像狗的腳那種拉緊的表皮線條，不是骨骼本身的凸出所造成的形狀，而是由足根關節的凸起所形成（正中間的骨頭塊）。

大型犬和小型犬的區別只在於骨骼的比例。

只有單根骨頭的部位，上側從正面觀察時會比較細。骨頭有三根以上排列的腳根，下方則是會變得比較寬。

最凸出的位置是在眼睛周圍的顴骨。

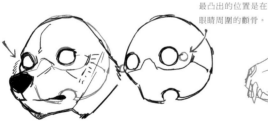

狗的臉部因為受到蓬鬆的體毛以及從正面觀看時的圓胖感影響，即使是從斜側方的觀看角度也容易不小心畫成圓胖形狀，形成這個圓胖外形輪廓的毛束，生長在相當於人類的臉頰和下巴附近，位置稍微更深凹一點的位置。

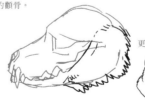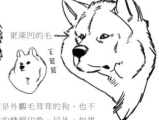

只要抓住這一點訣竅，即使是外觀毛茸茸的狗，也不會減損到以斜側角度觀看時的精悍印象。另外，如果將線條以「越靠近畫面前方的物體，使用越長的線條描繪」方式描繪的話，就能夠呈現出立體深度。

想用線稿來呈現出立體感的時候，要有意識地將位於畫面前方的物體，以適合畫面前方的畫線方式來描繪。掌握住這樣的手感之後，就能自由自在地描繪出自己所設想的線條

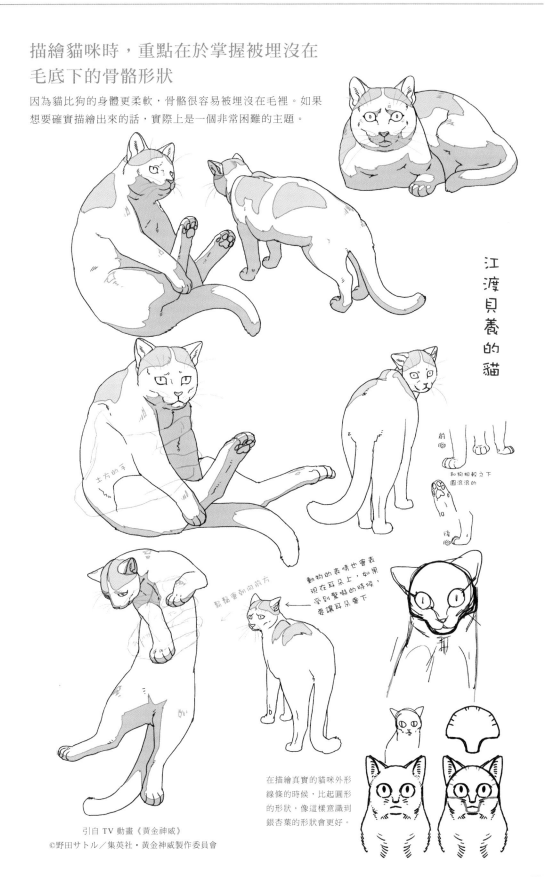

描繪貓咪時，重點在於掌握被埋沒在毛底下的骨骼形狀

因為貓比狗的身體更柔軟，骨骼很容易被埋沒在毛裡。如果想要確實描繪出來的話，實際上是一個非常困難的主題。

江渡貝養的貓

前腳

和狗相較之下圓滾滾的

後腳

上方的手

骨骼會朝向前方

動物的表情也會表現在耳朵上，如果受到驚嚇的時候，要讓耳朵垂下

在描繪真實的貓咪外形線條的時候，比起圓形的形狀，像這樣意識到銀杏葉的形狀會更好。

引自 TV 動畫《黃金神威》
©野田サトル／集英社・黃金神威製作委員會

素描哺乳類動物（馬・狼）

這是在「基礎素描的重點」（→第 8 頁）解說頁面也曾出現的馬和狼
的素描，可以拿來參考肌肉的分量感和腳尖的狀態等等。

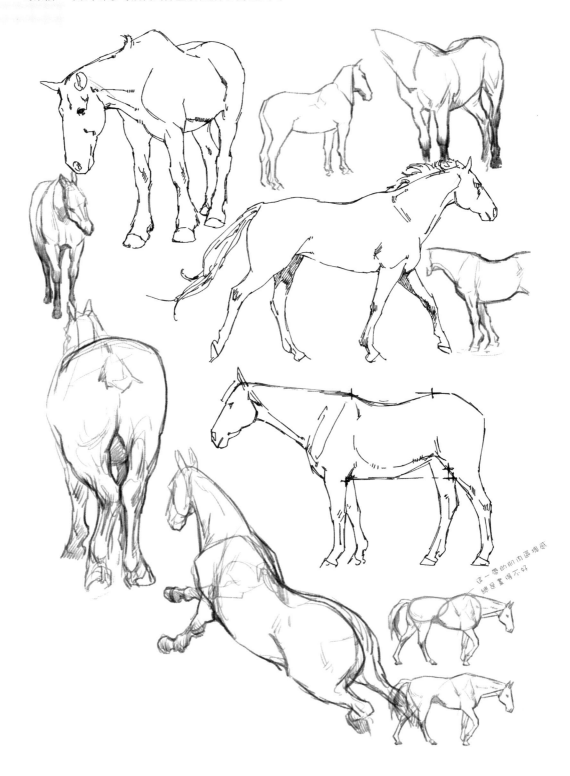

這一帶的肌肉區塊感
總是畫得不好

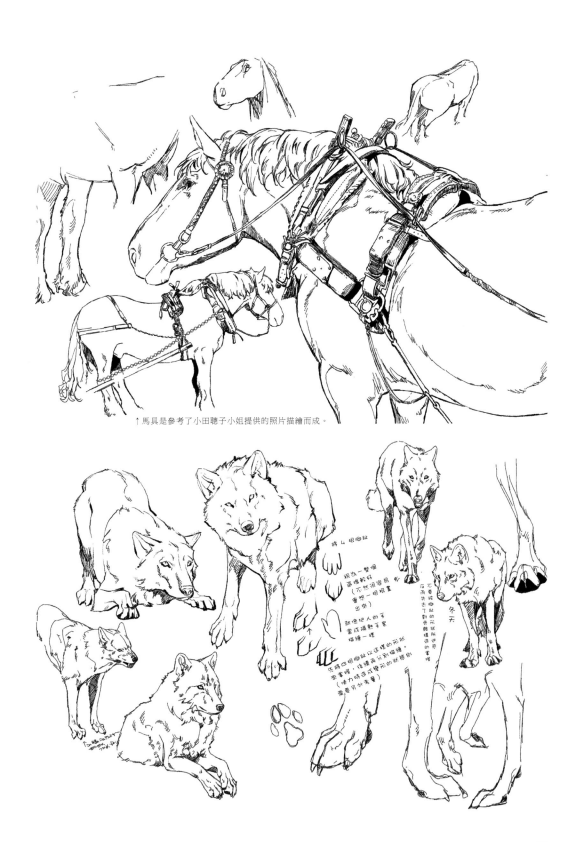

↑馬具是參考了小田聰子小姐提供的照片描繪而成。

將4根腳趾視為一整個區塊較好（不然很容易審視一根根畫出來）

就像把人的手當成握拳手掌描繪一樣

冬天

不要被腳趾以這樣的形狀來畫握，在繪再分別描繪。（使力時這或變形的狀態則需要另外考量）

不要被腳趾的元就所使得反而失去了對骨骼構造的掌握

素描哺乳類動物（熊、鯨魚、馬）

哺乳類動物的種類實在很多，但是同樣作為脊椎動物，其實有很多共同點。如果拿鯨魚和馬的外
形差異來舉例，會讓人相當訝異居然可以變形到這個程度嗎？哺乳類動物的構造確實很深奧。
如果找到對自己來說可以當作基準的動物，相信比較容易注意到其他動物與基本動物相較之下的
比例差異和微小的骨骼差異，像是沒有鎖骨的動物之間的共同點也很有趣哦！

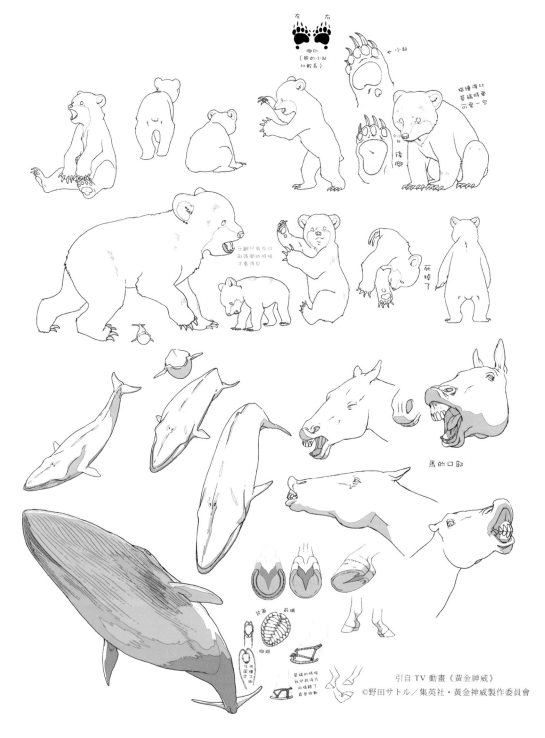

引自 TV 動畫《黃金神威》
©野田サトル／集英社・黃金神威製作委員會

第三章

鳥類、爬蟲類的擬人化

第三章要以鳥類和爬蟲類動物來作解說。接下來就讓我們了解一下塑造幻想類角色時不可或缺的存在，同時也是「恐龍」的子孫─鳥類，以及在描繪恐龍時相當有用的爬蟲類構造和特徵吧！學習如何在這些與哺乳類大不相同的動物身上，增添看起來像是人類的真實感設計訣竅。

了解鳥類翅膀的構造和羽毛的重疊方式

翅膀是描繪鳥類角色不可或缺的部分。
要想毫無違和感地描繪出翅膀，了解翅膀的構造和動作是很重要的。
運用分隔區塊的方法，從各式各樣的視點來掌握翅膀吧！

說到鳥類，重點當然還是在翅膀。雖然
是最大的特徵，但也是在表現上最困難
的部分。然而只要分隔成區塊的話，就
很容易明白了。細節後面再說！

↓就像是在拇指～腋下～腰部披
上一塊布的狀態（撥風羽）。

肩部

拇指的前端

（1）翅膀與人類的對比

如圖所示，翅膀可以分隔成幾個區
塊，也可以在一定程度上替換成人類
的身體部位。

腋下

（2）翅膀與風的關係

從受風的狀態來看，可以很大致分隔
為 3 段區塊來掌握構造。

黑色的部分是肩部。
❶ 從上往下按壓整個翅膀。
❷ 支撐❸的部分。
❹ 受到風的影響最大的部分。

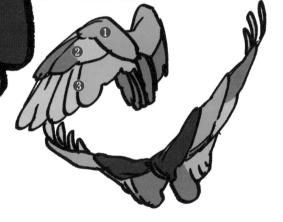

翅膀的外側和內側大致都可以分隔為 3 層
的塊狀。當然如果想描繪細節的話會更複
雜，但是只要掌握好肩膀的第 1 層、支撐
正中間的圓形羽毛區塊的第 2 層、掌握撥
風羽第 3 層風的流向，就能自由地掌握好
翅膀的形狀。

（3）羽毛的重疊方式與折疊方式的構造

讓我們再稍微細分一點，看看翅膀重疊的方式吧！

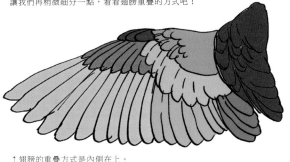

↑翅膀的重疊方式是內側在上。
只要知道正確的翅膀摺疊方法，在表現重疊的描寫時就不會
不知所措了。

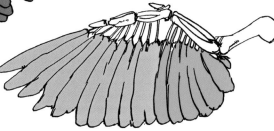

↑摺疊起來的時候，像是紅色區塊會收進藍色區塊下面的感覺。

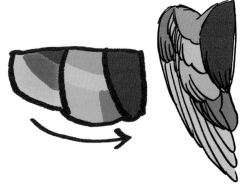

←形成翅膀的輪廓形狀，用來抓住風的
翅膀部位，相當於人類肩膀到手肘為止
的部位，並且角度會在快要到達手肘的
地方改為朝向腋下那側。

根據鳥的種類和身體的大小不同，分色區
隔翅膀部位的形狀和比例也會有很大的變
化。水鳥、猛禽類、候鳥等等，仔細觀察
一下各種鳥類會發現很有意思。
鳥類雖然是近在身邊的動物，但卻也是無
法看出表情的動物，甚至還有和爬蟲類相
似之處，實在是既不可思議，又有魅力的
恐龍的子孫。

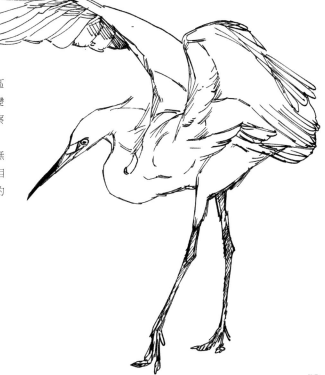

59

將鳥類轉化為角色
（人外／偏人類的表現）

這是以鳥類為設計主題的角色具體範例。

下面將為大家解說，如何將民間故事中登場的傳說中生物「天狗」，以我自己的方式進行改編設計的過程。

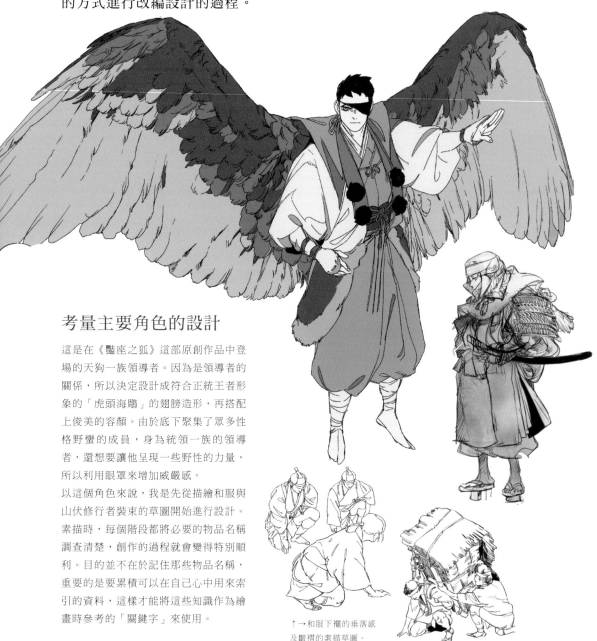

考量主要角色的設計

這是在《豔座之狐》這部原創作品中登場的天狗一族領導者。因為是領導者的關係，所以決定設計成符合正統王者形象的「虎頭海鵰」的翅膀造形，再搭配上俊美的容顏。由於底下聚集了眾多性格野蠻的成員，身為統領一族的領導者，還想要讓他呈現一些野性的力量，所以利用眼罩來增加威嚴感。

以這個角色來說，我是先從描繪和服與山伏修行者裝束的草圖開始進行設計。素描時，每個階段都將必要的物品名稱調查清楚，創作的過程就會變得特別順利。目的並不在於記住那些物品名稱，重要的是要累積可以在自己心中用來索引的資料，這樣才能將這些知識作為繪畫時參考的「關鍵字」來使用。

↑→和服下襬的垂落感
及皺褶的素描草圖。

考量文化水準的程度

比方說如果飛行時腳部會交叉在一起的話，可以讓他穿上「有扣繩的草鞋」。像這樣將身上穿著的衣服和隨身攜帶的物品，從生物力學的角度來進行調整設計，藉以「表現出文化程度」。設計時的訣竅是要同時去想像當角色身穿這些服飾、配件時的動作姿態會變得如何。即使是二次元的存在，也能更強烈地呈現出「好像存在於現實中」的存在感。

飛行時腳部會交叉在一起來保持平衡。

翅膀是從鈴懸下方伸出外側。

斜45角度

朝上時。並非圓形。

側面

這可以是時尚打扮的重點。可以加上玻璃寶珠作裝飾。

天狗繩結

凸起

叠腳

飛行的時候，為了減少風的阻力，或是避免身體受到亂流影響、會自發性的將兩腳交疊在一起。

天狗筆記

知道自己叠腳習慣的天狗，會在其中一腳綁上天狗繩結。

只在這一腳綁結。

61

從一個角色中衍生出其他不同的設計變化

從主軸的核心角色開始考量其他衍生的角色。
這裡要學習設計時的線索要素及其整理方法，還有如何展開設計的具體範例。

對於角色人物來說，即使是只有影子（外形輪廓）的狀態，也能夠一眼就能看出是哪個角色是很重要的。考量多個角色設計的時候，作為中心的主軸人物之所以會那麼重要，就是因為這個「一眼就能認出」的區別設計會變得比較容易有方向。只要改變一部分的身體部位或是站立姿勢，就能沒有違和感地表現出各個角色之間的不同處。

以這個天狗一族來說，是先以翅膀雄偉，並擁有健美強壯體格等主角要素的領導者形象為基準。首先要從這個領導者所擁有的要素當中，找出其他角色共通的要素，以及需要調整設計的要素為何。

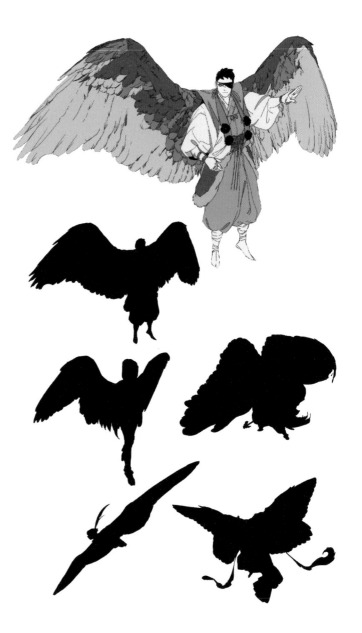

共通點

天狗（翅膀）、和風（山伏的裝束）

變更點

各個角色的個人能力（快速飛行、強而有力的飛行）和棲息地（森林、山地、高山）與其相伴的翅膀大小、形狀

在這樣的基礎上去考量外形輪廓的話，可以防止不知該如何設計造型，或者世界觀發生偏差而變得不像同一個地方的角色問題。

特別是在登場人物有很多的漫畫和電玩遊戲中，「新增角色」的基準設定與創意提案方向是不可或缺的。

設計變化的具體範例

那麼，讓我們來看看實際上以領導者的要素為基礎，展開設計變化的角色們吧！

（1）女性的天狗

因為想讓纖細的翅膀也能感受到強大的力量，所以便以體型大而美麗的丹頂鶴為設計主題。在山伏的要素中加入女忍者等要素，塑造出女性特有的外形輪廓。

（2）寒冷地帶・高山天狗

設計時參考的是生活在高山上的雷鳥和白貓頭鷹。體格的差異也能表現出有趣的一面。以特徵來說，因為是生活在寒冷地區的天狗，所以臉部都覆蓋著面罩。在鳥類的要素中，加入能樂面具和神樂面具這類日本傳統藝術的氛圍，除了保持以鳥類為設計主題的趣味之外，同時也呈現出了一些人工物的氛圍。

（3）飛得很快的天狗

因為已經有了很多體型高大、振翅高飛的天狗角色，接下來也想加入動作敏捷的角色。雖然燕子是大家都比較容易理解的設計主題，但是因為領導者的翅膀已經是黑色的，所以在此選擇了同樣能快速飛翔的澳洲雞尾鸚鵡來作為設計主題。雞尾鸚鵡的顏色和外形都非常引人注目，這裡設計成以髮飾的方式來呈現出雞尾鸚鵡的外形輪廓，兩頰的紅圈則當作是角色臉上的化妝。即使身材體型較小，但因為體脂肪率也很低的關係，所以可以保持身體強健的形象。

不准用那種高高在上的語氣對我說話！

我的年紀可比芝櫻還大呢！

（4）意識到奇幻風格的天狗

這裡姑且跳脫以鳥類為設計主題，而是將重點放在奇幻風格，描繪了以蝴蝶形象為外形輪廓的角色。考量「如果看上去要有兩對翅膀的話，應該要將哪個翅膀加得最長呢？」，最後決定把相當於人類腋下部分的翅膀加長，並且為了能表現出像蝴蝶一樣翩翩起舞的動作而不至於有違和感，在翅膀的配置上下了很大的工夫。雖然造型需要有原創性，但是如果能先去理解原本的翅膀形狀構造，在設計時就可以考量到既不會妨礙到飛行，也能活用發揮其他功能目的的翅膀位置和長度。

將鳥類擬人化
（獸人的表現）

在工作中，有時也會需要運用之前沒有經驗過的畫風和表現方式。
這個外表看起來容易與人親近，同時又具備了人外要素的角色製作過程，對於
當時的墨佳自己來說也是一件具有挑戰性的工作，特此介紹給大家作為參考。

考量容易與人親近的獸人造型設計

這是在短編漫畫集《非人族類》中描繪的主人公納普達姆。講述的是一位因為遭受愛人背叛而決定到亞馬遜叢林進行一段傷心之旅的女性，與擁有「一生中只能愛一次」文化的鳥人青年相遇的故事。因為企劃編輯要求「要畫出可以讓女性也能輕鬆閱讀、喜歡的作品」，所以雖然這次「人面獸」和「創造生物」的要素被侷限了不少，但還是需要很好地表現出人外感。這樣反而讓我有機會去探尋一下平時的我不會主動去描繪的角色平衡感，結果就產生了像這樣平時都是類似人類的表情，但只有在張口的時候才能看見的創造生物的要素—「將鳥喙收在口內」的造型設計。

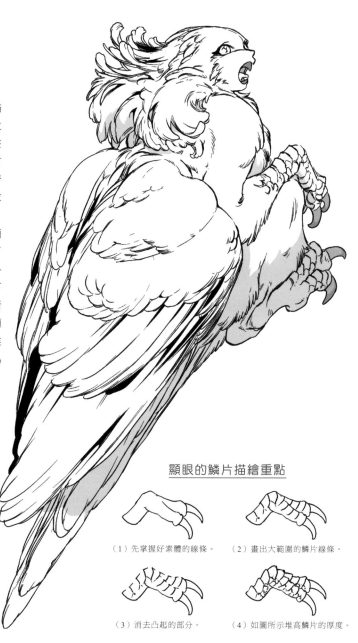

啾啾！

↑對於漫畫角色來說，像這樣的崩壞表情非常重要。在一些情境裡，透過簡化臉部資訊，可以表現出角色的感情和可愛之處。

顯眼的鱗片描繪重點

（1）先掌握好素體的線條。　（2）畫出大範圍的鱗片線條。

（3）消去凸起的部分。　（4）如圖所示堆高鱗片的厚度。

符合故事設定的配色與翅膀的構造

角色的設計主題是蒼鷹，因為劇情中有一段男主角抓走溺水女主角的情景，所
以我便想著能不能設計成給人一種帥氣強盜的印象，於是就決定採用蒙面俠蘇
洛的配色，不過男主角的性格非常可愛，導致沒有什麼蘇洛的感覺。

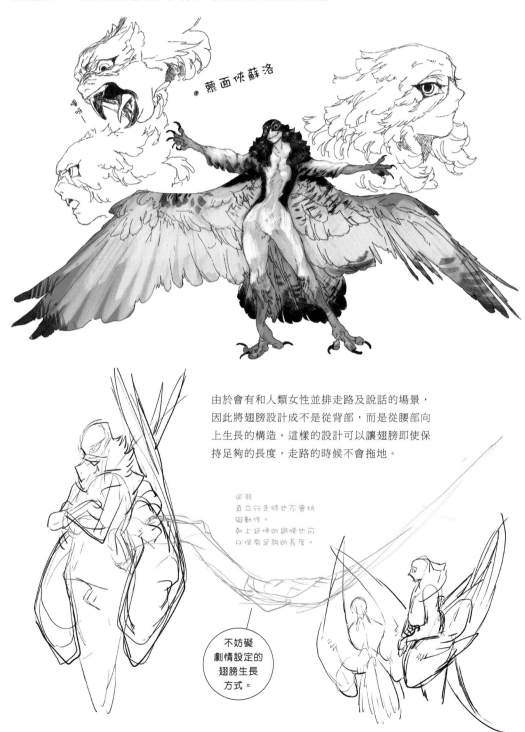

蒙面俠蘇洛

由於會有和人類女性並排走路及說話的場景，
因此將翅膀設計成不是從背部，而是從腰部向
上生長的構造。這樣的設計可以讓翅膀即使保
持足夠的長度，走路的時候不會拖地。

逆羽
直立行走時也不會妨
礙動作。
朝上延伸的翅膀也可
以保有足夠的長度。

不妨礙
劇情設定的
翅膀生長
方式。

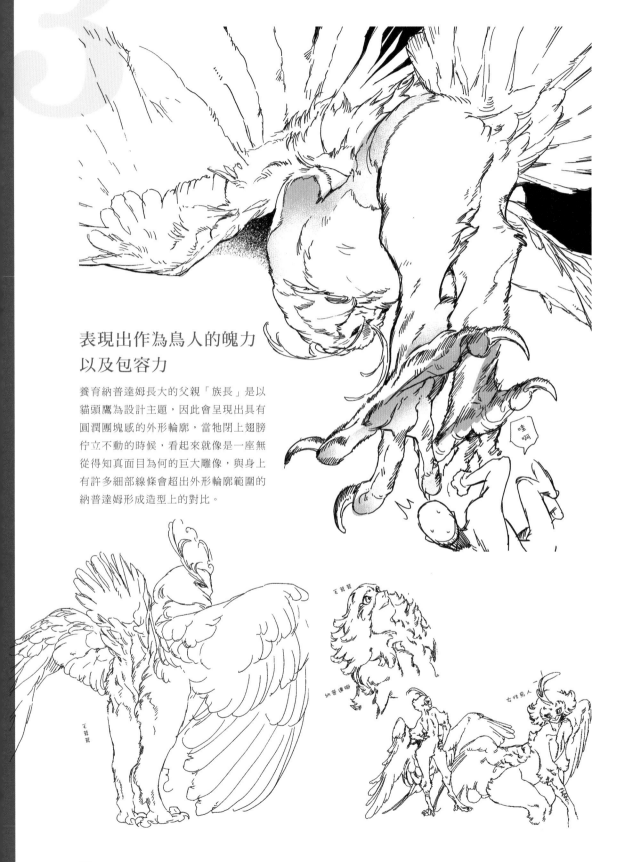

表現出作為鳥人的魄力
以及包容力

養育納普達姆長大的父親「族長」是以
貓頭鷹為設計主題，因此會呈現出具有
圓潤團塊感的外形輪廓，當牠閉上翅膀
佇立不動的時候，看起來就像是一座無
從得知真面目為何的巨大雕像，與身上
有許多細部線條會超出外形輪廓範圍的
納普達姆形成造型上的對比。

引自漫畫收錄的全新繪製素描筆記。

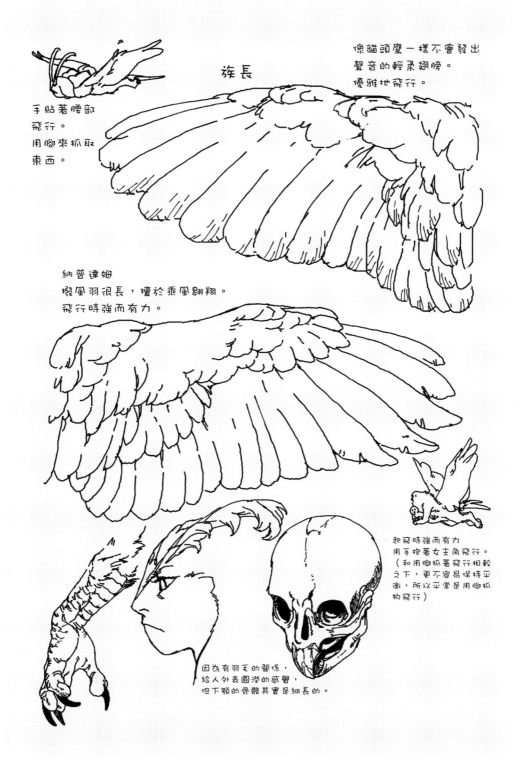

族長

像貓頭鷹一樣不會發出
聲音的輕柔翅膀。
優雅地飛行。

手貼著腰部
飛行。
用腳來抓取
東西。

納普達姆
撥風羽很長，擅於乘風翱翔。
飛行時強而有力。

起飛時強而有力
用手抱著女主角飛行。
（和用腳抓著飛行相較
之下，更不容易保持平
衡，所以平常是用腳抓
物飛行）

因為有羽毛的關係，
給人外表圓潤的感覺，
但下顎的骨骼其實是細長的。

將鳥類擬人化
（創造生物的表現）

這是創造生物的方式將鳥類擬人化的範例。
為了塑造出符合世界觀的角色，除了其構造和色彩等之外，還嘗試著調整了在表現方面的角色個性。

這是以涼森（@submori_521）的作品世界觀為基礎描繪出來的人面獸人種，南方鶴鴕—巴里。涼森作品的世界觀和創意非常刺激我的創作欲望，讓我也很想畫畫看，這是得到許可之後描繪出來的粉絲藝術。
因為有很多長相接近人類面部的獸人種，所以我試著將口喙的構造和納普達姆一樣設計成可以收納在口中的造型。為了不要違反涼森老師的世界觀，我刻意壓抑了自己習慣的設計風格，摸索尋找著如何才能讓人感覺不出違和感的描繪重點。

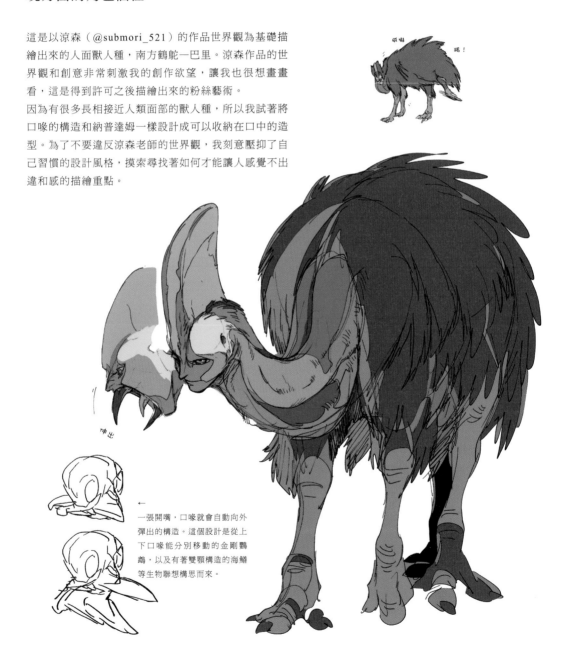

←
一張開嘴，口喙就會自動向外彈出的構造。這個設計是從上下口喙能分別移動的金剛鸚鵡，以及有著雙顎構造的海鱔等生物聯想構思而來。

呈現作為生物會出現的各種動作

考量個體差異和特性等要素，呈現生態的動作模式。
將現實世界中的生物特性也加入角色的性格當中。

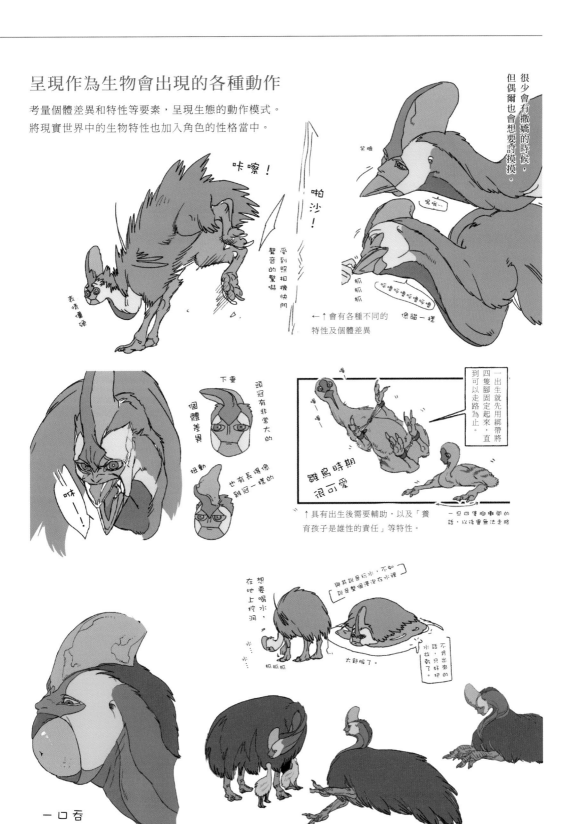

很少會有撒嬌的時候，但偶爾也會想要討摸摸。

笑嘻

嘎嘰—

咔嚓！

啪沙！

受到照相機閃光的驚嚇

表情僵硬

抓抓抓

（呼嚕呼嚕呼嚕呼嚕）像貓一樣

←↑會有各種不同的特性及個體差異

咿—！！

頭冠有非常大的扭動

下垂

個體差異

也有長得像雞冠一樣的

一出生就先用綁帶將四隻腳固定起來，直到可以走路為止。

嘎—嘎—

雛鳥時期很可愛

一旦四隻腳咻嚕咻嚕的話，以後會無法走路

↑具有出生後需要輔助，以及「養育孩子是雄性的責任」等特性。

與其說是玩水，不如說是整個滑進水裡

想要喝水，在地上挖洞

抓抓抓

水…水…水…

大舒暢了。

不管出不出得來的水，只好戰了。

一口吞

↑皮膚會伸展開來，可以吞下像人頭大小的樹木果實。

↑「性格小心謹慎又膽小，只要不是有迫在眼前的危險，就不會變得驚慌」，這也部分參考了南方鶴鴕的真實生態。

69

狼×鳥類的擬人化
（創造生物的表現）

這是將狼和鳥類組合後，並且順應原創作品世界觀的角色。
雖然根據採用的設計要素，角色形象也會有接近傳說生物形象的情形，但設計角色時去意識到自己必須能夠說明得出角色的特徵和差異是很重要的。

這是以和阿賈伊（→第 46 頁）生活在同一個世界的鳥型生物為概念描繪而成的「天狼」。在《神話之獸》的共通項目中（人面獸居多，基本上 6 隻腳），強調了 6 隻腳的部分，一方面要不讓外形看起來太像傳說中的生物獅鷲獸，一方面也要以能將獸類和鳥類的魅力都得以呈現的方式進行設計。
臉部沒有會強調出獸類感的鼻孔，而且為了即使沒有口喙，也能呈現出像鳥類一樣的外形輪廓，這裡的作法是將口鼻部拉長，如此也同時保持了人面的感覺。另外，雖然有四肢，但運用方法和哺乳類不同，為了要凸顯主要是依靠翼手部位進行各種動作，因此將軀體尺寸極端地縮小。

←研究 4 隻腳的動作要如何才能不影響到翅膀，透過軀幹的長度和腳與身體的連接方式來調節哺乳類和鳥類的混合比例。

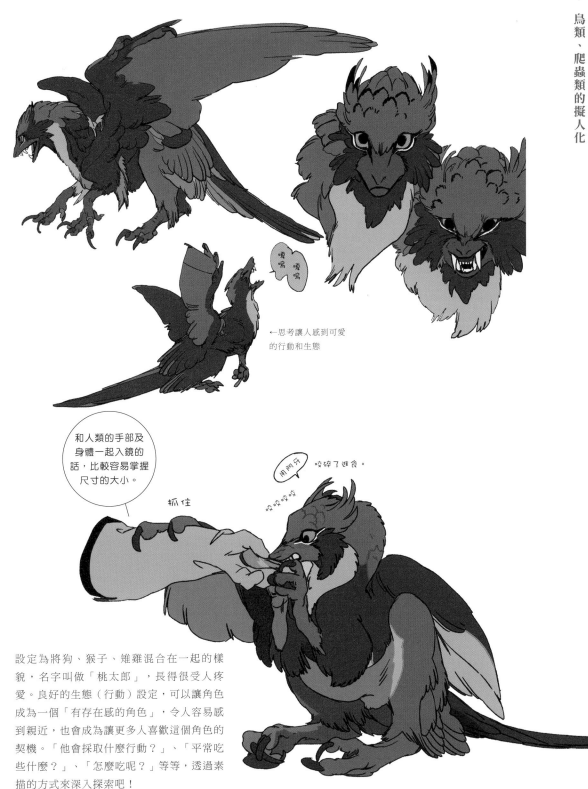

嗯嗚 嗯嗚

←思考讓人感到可愛
的行動和生態

和人類的手部及
身體一起入鏡的
話，比較容易掌握
尺寸的大小。

抓住

用門牙
咬咬咬咬
咬碎了進食。

設定為將狗、猴子、雉雞混合在一起的樣貌，名字叫做「桃太郎」，長得很受人疼愛。良好的生態（行動）設定，可以讓角色成為一個「有存在感的角色」，令人容易感到親近，也會成為讓更多人喜歡這個角色的契機。「他會採取什麼行動？」、「平常吃些什麼？」、「怎麼吃呢？」等等，透過素描的方式來深入探索吧！

墨佳的素描筆記
（鳥類版）

越是覺得「經常可以看得到，應該沒問題」的設計主題反而越需要去好好觀察。不要把牠當成「鳥類」來認知，而是以「這是什麼動物啊？」的第一次看到的心情來對待是很重要的。

描繪鳥類的素描

確認自己正在觀察的是設計主題的哪裡？在素描中是非常重要的事情。有一個簡單的方法是在觀察過整體之後，將一部分隱藏起來，然後試著去描繪看看被隱藏的部分。到了不得不停筆，無法繼續描繪的時候，就能發現到自己仔細觀察了哪裡？而又忽略了什麼？相反的，也可以用這個方法聚焦在想要好好觀察的地方，遮蓋掉多餘的資訊，就能夠比較容易集中。

↑試著描繪被隱藏起來的地方

↑將不要的部位隱藏，達到聚焦的效果。

描繪鳥類的素描（烏鴉）

將羽毛的樣子、腳和爪子的樣子、尾羽是怎麼樣受到風的影響等等都描繪出來。如果有在意的部分，也可以加上顏色來區分。這樣可以幫助更容易理解包括角度在內的各種動作。

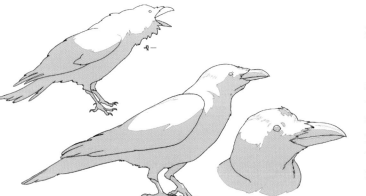

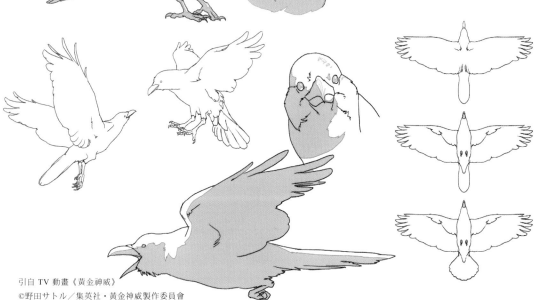

引自 TV 動畫《黃金神威》
©野田サトル／集英社・黃金神威製作委員會

描繪鳥類的素描（禿鷲）

看起來較遠的部位以較大的面塊來描繪，特寫
鏡頭的部分則多少將一些細節描繪上去。

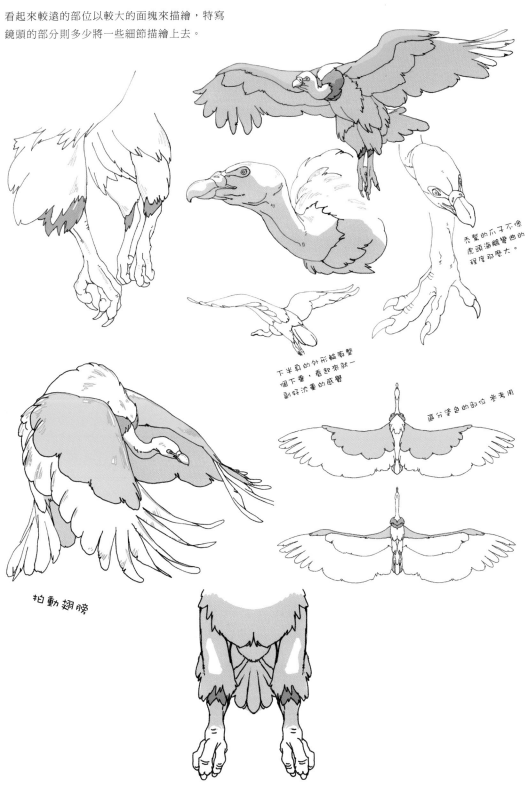

禿鷲的爪子不像
虎頭海鵰彎曲的
程度那麼大。

下半身的外形輪廓整
個下垂，看起來就一
副好沈重的感覺

區分塗色的部位 參考用

拍動翅膀

描繪鳥類的素描（虎頭海鵰）

角色設計者是就像是一位建築設計師。有很多人要以這個素描為基礎，去製作後續的動畫和 3D 模型，所以為了不讓那些工作人員感到困擾，最好能盡量通俗易懂地提供更多的素材給他們參考。實際上我也額外提供了很多明知不會使用到的姿勢，以及沒有被要求要畫出來的姿勢作為參考資料。

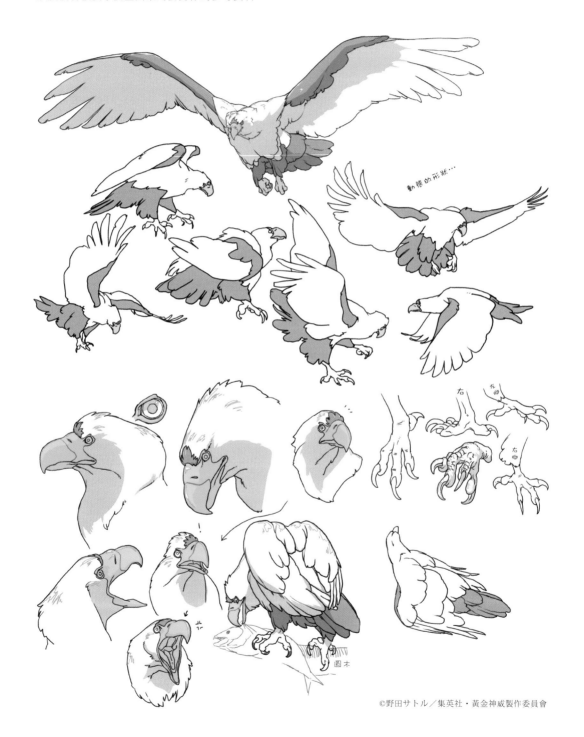

將鳥類和爬蟲類連結起來的恐龍
實在很有意思

　　據說鳥類是恐龍的子孫，當我們想像著爬蟲類的巨大身型，會覺得這種說法未免有點離譜，但只要看看鴕鳥和鴯鶓腳的形狀，就會覺得「和恐龍有關係」的說法也不是無法接受了吧！

　　另外，看起來像鳥類的無齒翼龍，嚴格來說應該是恐龍的親戚，屬於爬蟲類的分類，這也是我之所以將第 4 章設定為鳥類、爬蟲類的理由。也就是說，只要知道這兩種動物的畫法，除了無齒翼龍之外，也能很容易地描繪出其他恐龍，或是以恐龍為描繪主題的西洋龍等角色。這可是奇幻作品中不可缺少的角色呢。

　　順便一提，我會定期地產生一股「想要畫恐龍！」的繪畫欲望。每次當這種欲望出現時，我都會著手描繪一個恐龍與住在寒冷地區的人類一族之間的故事，並將畫稿累積存起來。獸類部分的描繪主題是參考了角龍種的戟龍，以及小型草食恐龍原角龍，我最喜歡戟龍肩部周圍的骨骼形狀了，尤其是戟龍的肩胛骨和三角肌粗隆的形狀很長，這一點看起來很像人類的肩部到肘部有一段距離的外形。

　　下面的惡魔角龍，也是為了那部作品而描繪的參考用素描資料。雖然是頭部長了兩隻角（因此名稱的由來是「擁有惡魔角的臉」的意思）的草食恐龍，但因為從骨骼上無法判斷臉頰等部位的真實形狀為何，目前還是個謎，所以可以自行決定將牠描繪成比較像爬蟲類一點，或者比較像哺乳類動物一點，享受創作的樂趣。

　　聽說恐龍所生存的白堊紀，是一個所有生物的尺寸規模都很大的世界。然而即使是建立了這一整個時代的恐龍，也沒能夠保持原來的樣貌倖存下來活到現代。也許是因為氣候變遷和食物鏈改變的結果，也可能是與人類活動有關的結果。之所以會成為那樣結果的理由，我們只能從化石、資料以及子孫輩的鳥類和爬蟲類的外型樣貌來想像，我認為這也正是生命不可思議而且有趣的地方。

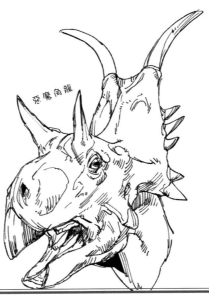

惡魔角龍

學習爬蟲類的感情表現和構造

爬蟲類從外表看不出有什麼表情，但事實上，如果仔細觀察牠們的話，
可以發現牠們是用整個身體來表現情感的。
只要了解了那個生態，那麼在角色塑造時就
能一下子湧現出角色的令人疼愛感
及引人興趣感。

觀察情感表現和行動方式

爬蟲類因為臉部沒有表情肌，所以看起來缺乏表情，但其實並非如此，牠們有牠們自己的情感表現方式。比如說，當蜥蜴生氣的時候，會使身體膨脹變大，或是讓頭上的冠發生變化。

翡翠巨蜥

聲冠蜥

↑用力膨脹身體，發出咻～或是呼～的聲音。
強烈憤怒的時候，還會高高地抬起腰部。

→除了特別進化逃跑技能的速度型
蜥蜴以外的種類，在生氣時的攻擊
手段是強韌的尾巴。整條尾巴是由
肌肉組成，如果是大型品種的話，
可以很容易地打碎較薄的玻璃。

↑也有可以張開或改變
頭冠顏色的品種。

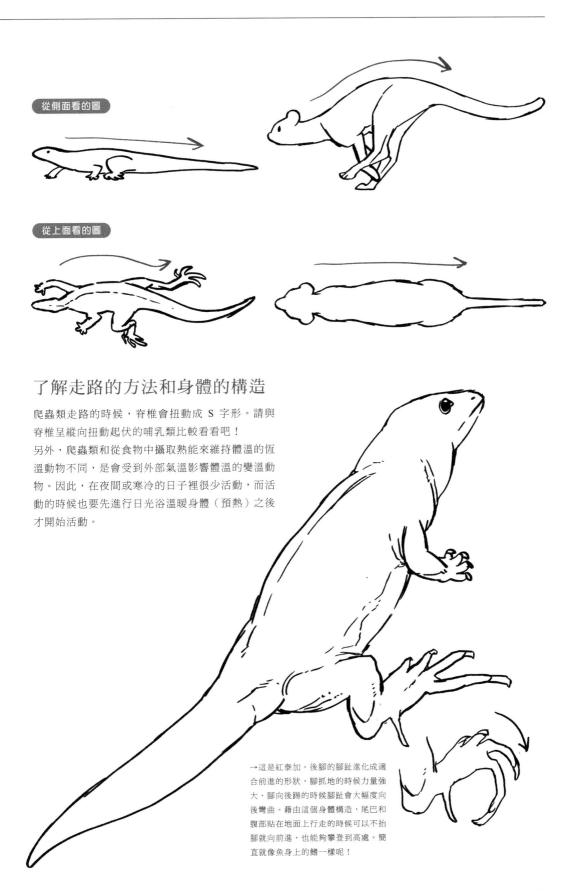

從側面看的圖

從上面看的圖

了解走路的方法和身體的構造

爬蟲類走路的時候，脊椎會扭動成 S 字形。請與脊椎呈縱向扭動起伏的哺乳類比較看看吧！
另外，爬蟲類和從食物中攝取熱能來維持體溫的恆溫動物不同，是會受到外部氣溫影響體溫的變溫動物。因此，在夜間或寒冷的日子裡很少活動，而活動的時候也要先進行日光浴溫暖身體（預熱）之後才開始活動。

→這是紅泰加。後腳的腳趾進化成適合前進的形狀，腳抓地的時候力量強大，腳向後踢的時候腳趾會大幅度向後彎曲。藉由這個身體構造，尾巴和腹部貼在地面上行走的時候可以不抬腳就向前進，也能夠攀登到高處。簡直就像魚身上的鰭一樣呢！

爬蟲類姿勢和表情的關聯性

比方說眼睛、下顎、牙齒等等，生物的形狀和構造，與生物的生活方式和生態會有直接的關聯性。

爬蟲類的造型與哺乳動物雖然有很大的不同之處，不過只要注意去觀察牠們的動作，就很容易理解之所以是這樣的造型理由了。

雖然無法做出人類的表情，不過蜥蜴是有眼皮的，當全身曬得暖呼呼的，心情好的時候，下眼皮會像鳥類一樣慢慢地抬高，看起來就像在像笑一樣，很可愛。順帶一提，蛇類雖然沒有眼皮，但眼睛是有被一層透明的鱗片覆蓋著，而不是直接裸露在外面。追逐獵物的時候，透明鱗片下面的眼睛也會確實跟著轉動。

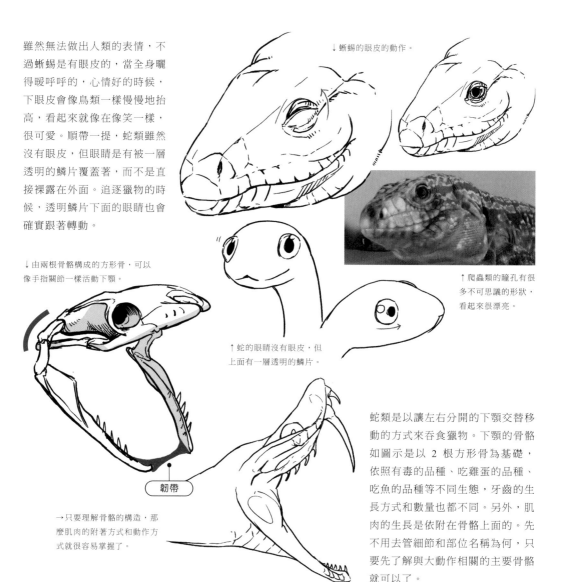

↓蜥蜴的眼皮的動作。

↑爬蟲類的瞳孔有很多不可思議的形狀，看起來很漂亮。

↓由兩根骨骼構成的方形骨，可以像手指關節一樣活動下顎。

韌帶

→只要理解骨骼的構造，那麼肌肉的附著方式和動作方式就很容易掌握了。

↑蛇的眼睛沒有眼皮，但上面有一層透明的鱗片。

蛇類是以讓左右分開的下顎交替移動的方式來吞食獵物。下顎的骨骼如圖示是以 2 根方形骨為基礎，依照有毒的品種、吃雞蛋的品種、吃魚的品種等不同生態，牙齒的生長方式和數量也都不同。另外，肌肉的生長是依附在骨骼上面的。先不用去管細節和部位名稱為何，只要先了解與大動作相關的主要骨骼就可以了。

很多爬蟲類都有很了不起的牙齒，平時被埋沒在牙齦裡不怎麼能看到，但是千萬不能大意。

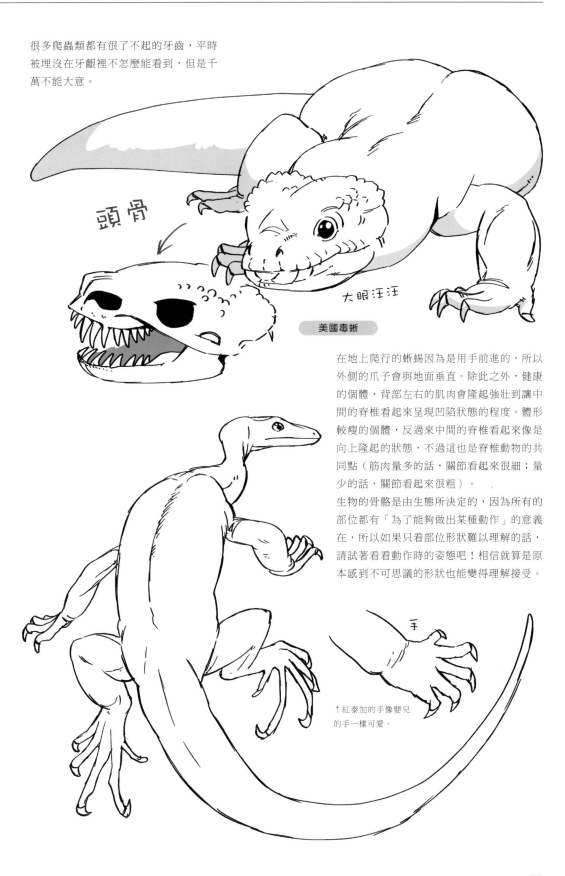

頭骨

大眼汪汪

美國毒蜥

在地上爬行的蜥蜴因為是用手前進的，所以外側的爪子會與地面垂直。除此之外，健康的個體，背部左右的肌肉會隆起強壯到讓中間的脊椎看起來呈現凹陷狀態的程度。體形較瘦的個體，反過來中間的脊椎看起來像是向上隆起的狀態，不過這也是脊椎動物的共同點（筋肉量多的話，關節看起來很細；量少的話，關節看起來很粗）。

生物的骨骼是由生態所決定的，因為所有的部位都有「為了能夠做出某種動作」的意義在，所以如果只看部位形狀難以理解的話，請試著看看動作時的姿態吧！相信就算是原本感到不可思議的形狀也能變得理解接受。

手

↑紅泰加的手像嬰兒的手一樣可愛。

如何將爬蟲類的特徵活用到角色身上

重點是要將爬蟲類的特徵和人類的表情，以自己的方式混合在一起。
如果已經能做到充分觀察的話，剩下的就只是掌握方法了。
透過將觀察得到的形狀組合起來，調節資訊量，尋找出讓自己覺得「就是這個」的表達方式吧！

將人類的表情重疊在爬蟲類的臉上

對於爬蟲類的擬人化來說，人類的表情是不可缺少的。因為臉上沒有表情肌，只靠爬蟲類的要素來呈現出足以傳達給觀看者的情感表現是很困難的。保留位於頭部側邊的眼睛、長長的鼻子，頭上沒有頭髮等等和人類不同的臉部要素，再加上眉間、口部周圍的皺紋以及嘴唇來做出表情吧！

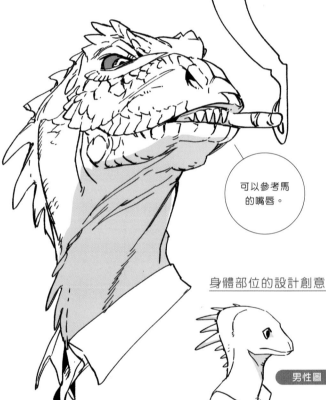

可以參考馬的嘴唇。

口部周圍的設計創意

←一直裂開到耳朵的口部是爬蟲類的特徵，與人臉組合之後，可以強調出蛇類的感覺。

←因為裂開的口部看起來像是在笑，如果想要減輕這種印象的話，可以用上顎的鱗片來遮住嘴角，這樣也可以運用在角色張開大口時的反差演出。

皮膚和鱗片的設計創意

膨脹

↑即使表情相同，也可以透過皮膚和鱗片的豎立來表現感情的變化和角色性。

身體部位的設計創意

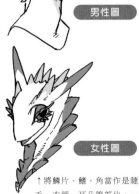

男性圖

女性圖

↑將鱗片、鰭、角當作是睫毛、衣領、耳朵等部位，一方面可以留下硬質感，同時也能用來改變性別和印象。

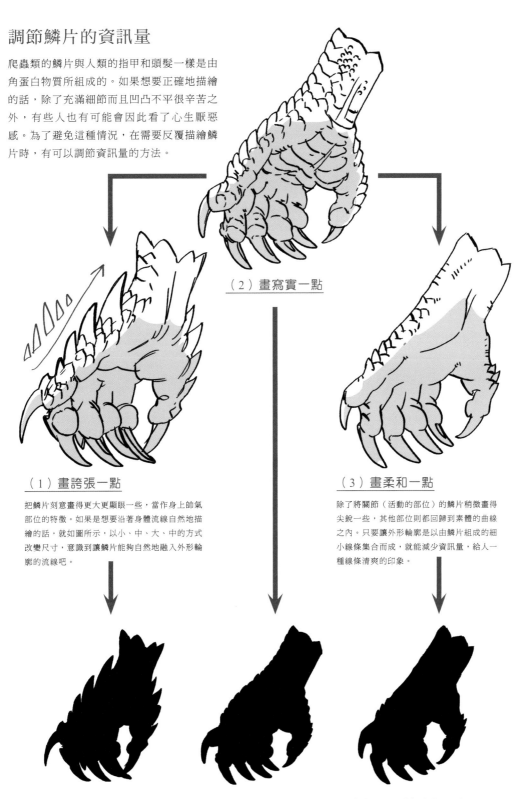

調節鱗片的資訊量

爬蟲類的鱗片與人類的指甲和頭髮一樣是由角蛋白物質所組成的。如果想要正確地描繪的話,除了充滿細節而且凹凸不平很辛苦之外,有些人也有可能會因此看了心生厭惡感。為了避免這種情況,在需要反覆描繪鱗片時,有可以調節資訊量的方法。

(2)畫寫實一點

(1)畫誇張一點

把鱗片刻意畫得更大更顯眼一些,當作身上帥氣部位的特徵。如果是想要沿著身體流線自然地描繪的話,就如圖所示,以小、中、大、中的方式改變尺寸,意識到讓鱗片能夠自然地融入外形輪廓的流線吧。

(3)畫柔和一點

除了將關節(活動的部位)的鱗片稍微畫得尖銳一些,其他部位則都回歸到素體的曲線之內。只要讓外形輪廓是以由鱗片組成的細小線條集合而成,就能減少資訊量,給人一種線條清爽的印象。

整個塗黑,只看外形輪廓的話,會更容易理解呈現出來的印象為何。只要有去考量到適合自己想要描繪的角色分量感與資訊量,任何要素都會變得很有一番味道。

將爬蟲類擬人化
（獸人的表現）

正因為沒有體毛的關係，才能充分運用爬蟲類的鱗片與鰭。
讓我們一起學習如何使這些要素看起來更有效果的描繪方法吧！
同時也會教導各位一些小用心就能產生大效果的眼睛錯視機制。

身體表面光滑的爬蟲類，可以用鱗片和鰭來當作頭髮、耳朵等部位的輪廓來呈現。以這個角色為例，在類似人類的頭部加上像蛇一樣大而柔軟的口部，如果要加上顏色的話，在相當於白眼珠的部分裡加入顏色，感覺也很帥氣呢。

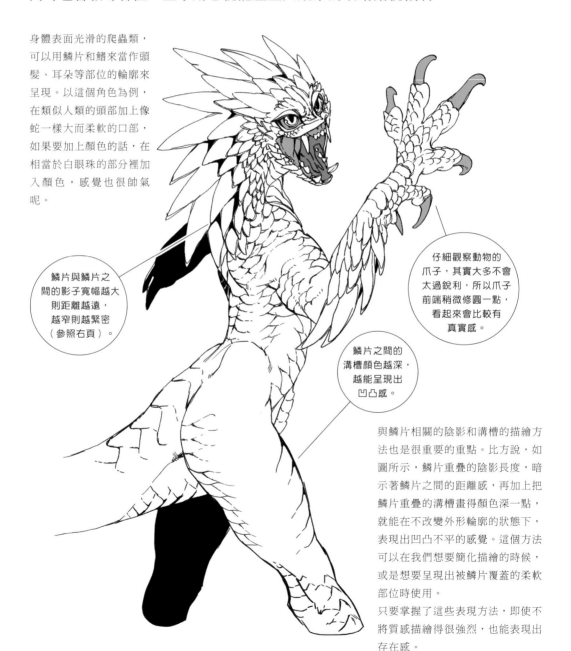

鱗片與鱗片之間的影子寬幅越大則距離越遠，越窄則越緊密（參照右頁）。

仔細觀察動物的爪子，其實大多不會太過銳利，所以爪子前端稍微修圓一點，看起來會比較有真實感。

鱗片之間的溝槽顏色越深，越能呈現出凹凸感。

與鱗片相關的陰影和溝槽的描繪方法也是很重要的重點。比方說，如圖所示，鱗片重疊的陰影長度，暗示著鱗片之間的距離感，再加上把鱗片重疊的溝槽畫得顏色深一點，就能在不改變外形輪廓的狀態下，表現出凹凸不平的感覺。這個方法可以在我們想要簡化描繪的時候，或是想要呈現出被鱗片覆蓋的柔軟部位時使用。
只要掌握了這些表現方法，即使不將質感描繪得很強烈，也能表現出存在感。

描繪鱗片的時候，最重要的是素體的立體感。我們可以藉由調整鱗片覆蓋在身體上的方式來減輕違和感，所以在草圖階段就要將身體的隆起、厚度、凹陷等處大致描繪出來。

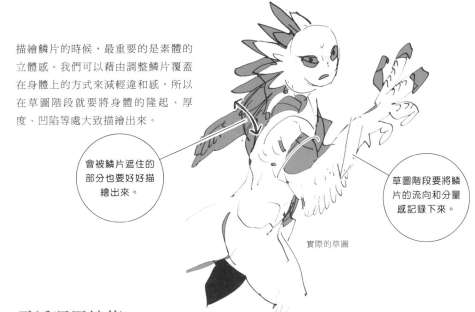

會被鱗片遮住的部分也要好好描繪出來。

草圖階段要將鱗片的流向和分量感記錄下來。

實際的草圖

靈活運用線條來提高表現力

如果能很好地運用線條，在平面上也能表現出隆起、厚度、質感等豐富的表現。

陰影和距離的關係

陰影圖

可以用陰影的寬度來表現簡單的立體感。距離越長的話，陰影會拉長；越緊貼的話，看起來會有疊合的感覺。

具有魅力的線條的畫法

物體圖　　線條圖

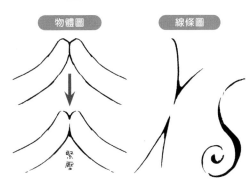

緊壓

鱗片緊貼的地方沒有陰影，所以要把線條消去，而快要貼緊之前的部位會出現最深的陰影，所以要把線條再加粗一點。藉由這個間隔的緩急差異呈現出強弱感，線條就會有看起來更有魅力。

會將點與點的間隙填滿的視覺錯覺

補間的流程圖

即使線條沒有實際連接，人的眼睛也會把緩急相間的點，經過補間後當成線條來識別。只要利用這個特性，我們就可以在不改變描繪主題資訊量的前提下，整理進入視野中的線條。

將蛇轉化為角色
（妖怪的表現）

蛇在爬蟲類中也算是構造形態大不相同的生物。下面就來介紹怎麼樣的巧思可以
活用蛇的這種有趣外形，以及如何表現出與人類外形之間的距離感遠近程度。

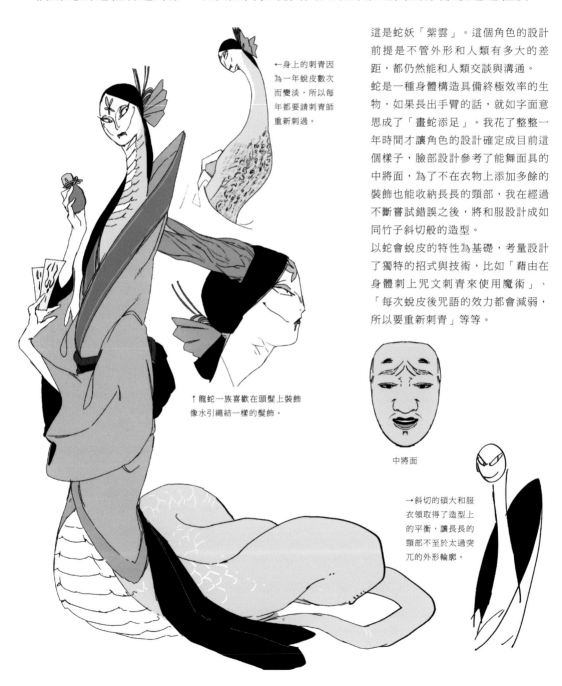

←身上的刺青因
為一年蛻皮數次
而變淡，所以每
年都要請刺青師
重新刺過。

↑龍蛇一族喜歡在頭髮上裝飾
像水引繩結一樣的髮飾。

中將面

這是蛇妖「紫雲」。這個角色的設計
前提是不管外形和人類有多大的差
距，都仍然能和人類交談與溝通。

蛇是一種身體構造具備終極效率的生
物，如果長出手臂的話，就如字面意
思成了「畫蛇添足」。我花了整整一
年時間才讓角色的設計確定成目前這
個樣子，臉部設計參考了能舞面具的
中將面，為了不在衣物上添加多餘的
裝飾也能收納長長的頸部，我在經過
不斷嘗試錯誤之後，將和服設計成如
同竹子斜切般的造型。

以蛇會蛻皮的特性為基礎，考量設計
了獨特的招式與技術，比如「藉由在
身體刺上咒文刺青來使用魔術」、
「每次蛻皮後咒語的效力都會減弱，
所以要重新刺青」等等。

→斜切的碩大和服
衣領取得了造型上
的平衡，讓長長的
頸部不至於太過突
兀的外形輪廓。

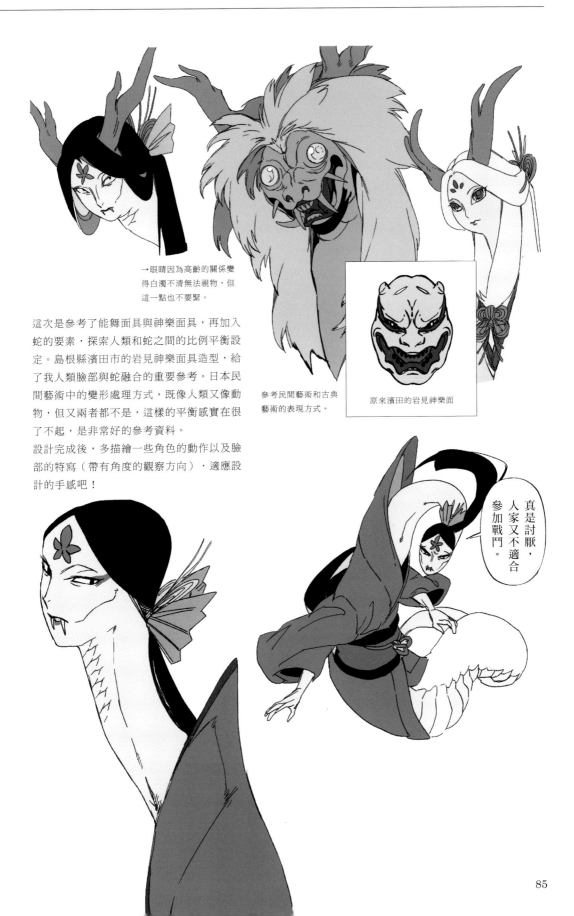

→眼睛因為高齡的關係變
得白濁不清無法視物，但
這一點也不要緊。

這次是參考了能舞面具與神樂面具，再加入
蛇的要素，探索人類和蛇之間的比例平衡設
定。島根縣濱田市的岩見神樂面具造型，給
了我人類臉部與蛇融合的重要參考。日本民
間藝術中的變形處理方式，既像人類又像動
物，但又兩者都不是，這樣的平衡感實在很
了不起，是非常好的參考資料。
設計完成後，多描繪一些角色的動作以及臉
部的特寫（帶有角度的觀察方向），適應設
計的手感吧！

參考民間藝術和古典
藝術的表現方式。

原來濱田的岩見神樂面

真是討厭，
人家又不適合
參加戰鬥。

將恐龍人外化

這是將還有很多未知要素的恐龍進行人外化設計的角色。本篇讓我們來學習一下，如何將身體部位的作用單獨切割或組合在一起，又或者是如何設定角色的成長過程等等，怎麼樣才能讓思考更加自由的設計方法吧！

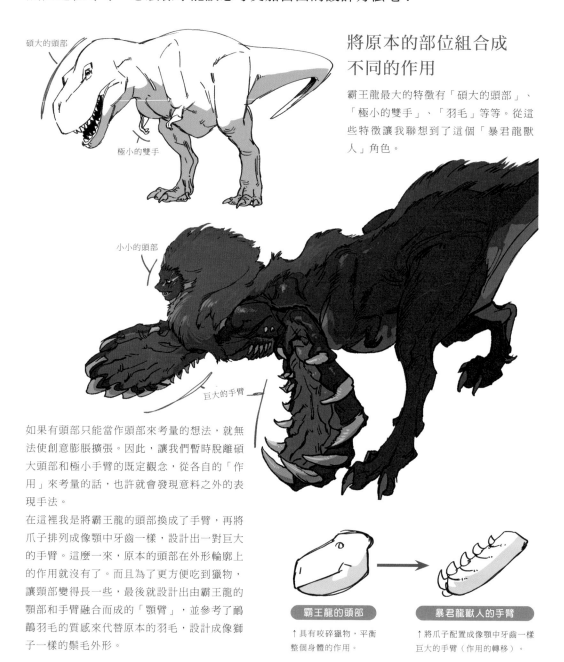

碩大的頭部

極小的雙手

小小的頭部

巨大的手臂

將原本的部位組合成不同的作用

霸王龍最大的特徵有「碩大的頭部」、「極小的雙手」、「羽毛」等等。從這些特徵讓我聯想到了這個「暴君龍獸人」角色。

如果有頭部只能當作頭部來考量的想法，就無法使創意膨脹擴張。因此，讓我們暫時脫離碩大頭部和極小手臂的既定觀念，從各自的「作用」來考量的話，也許就會發現意料之外的表現手法。

在這裡我是將霸王龍的頭部換成了手臂，再將爪子排列成像顎中牙齒一樣，設計出一對巨大的手臂。這麼一來，原本的頭部在外形輪廓上的作用就沒有了。而且為了更方便吃到獵物，讓頸部變得更長一些，最後就設計出由霸王龍的顎部和手臂融合而成的「顎臂」，並參考了鴯鶓羽毛的質感來代替原本的羽毛，設計成像獅子一樣的鬃毛外形。

霸王龍的頭部

↑具有咬碎獵物，平衡整個身體的作用。

暴君龍獸人的手臂

↑將爪子配置成像顎中牙齒一樣巨大的手臂（作用的轉移）。

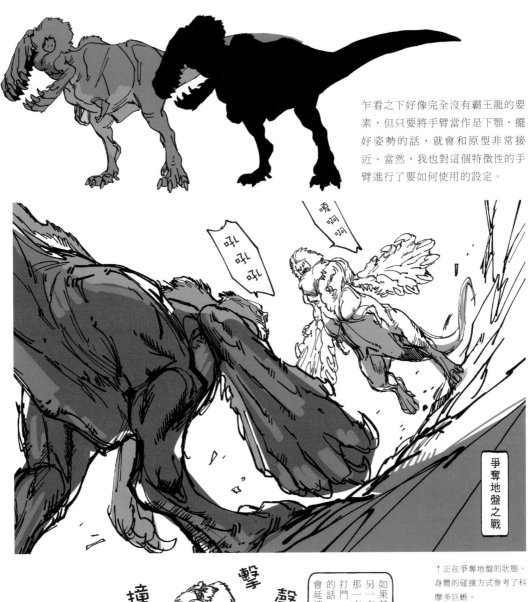

乍看之下好像完全沒有霸王龍的要素，但只要將手臂當作是下顎，擺好姿勢的話，就會和原型非常接近。當然，我也對這個特徵性的手臂進行了要如何使用的設定。

嗄 啊 啊

咕 咕 咕

爭奪地盤之戰

↑正在爭奪地盤的狀態。身體的碰撞方式參考了科摩多巨蜥。

撞 擊手 聲

如果其中一方一拳完全擊中另一方的話，那麼被打中的那一方就會喪失戰意，結束打鬥。但如果一直陷入僵局的話，像這樣的死亡抱擁就會延續下去。

如果到了這種地步，勢必得打到其中一方死亡才能罷休。

87

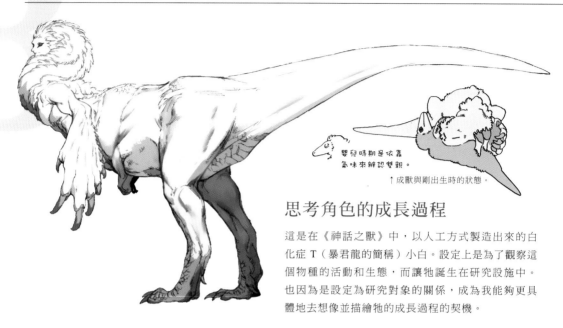

嬰兒時期是依靠
氣味來辨認雙親。

↑成獸與剛出生時的狀態。

思考角色的成長過程

這是在《神話之獸》中，以人工方式製造出來的白化症 T（暴君龍的簡稱）小白。設定上是為了觀察這個物種的活動和生態，而讓牠誕生在研究設施中。也因為是設定為研究對象的關係，成為我能夠更具體地去想像並描繪牠的成長過程的契機。

引自《神話之獸》。小白與巴歐西（和阿賈伊一樣是六足大型貓科種）的成長比較。

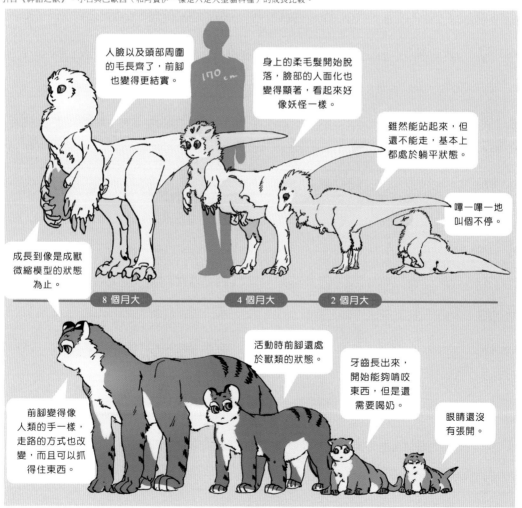

人臉以及頭部周圍的毛長齊了，前腳也變得更結實。

身上的柔毛髮開始脫落，臉部的人面化也變得顯著，看起來好像妖怪一樣。

雖然能站起來，但還不能走，基本上都處於躺平狀態。

嗶一嗶一地叫個不停。

成長到像是成獸微縮模型的狀態為止。

8 個月大　　4 個月大　　2 個月大

活動時前腳還處於獸類的狀態。

牙齒長出來，開始能夠啃咬東西，但是還需要喝奶。

眼睛還沒有張開。

前腳變得像人類的手一樣，走路的方式也改變，而且可以抓得住東西。

思考成長過程和身體部位的作用

一邊描繪在玩耍的姿態，一邊思考著小小手臂的使用方法。舉例來說，森蚺身上有已經退化的後腳（大爪子），據說是在交尾的時候可以用來撫摸刺激雌森蚺的身體，有促進準備動作的作用。有一種說法是霸王龍也會將腳的動作用於交流。我們可以將這樣的事例作為基礎，思考如何與「想讓對方意識到自己的時候，會有什麼行為舉止呢？」等動作設計聯繫起來。

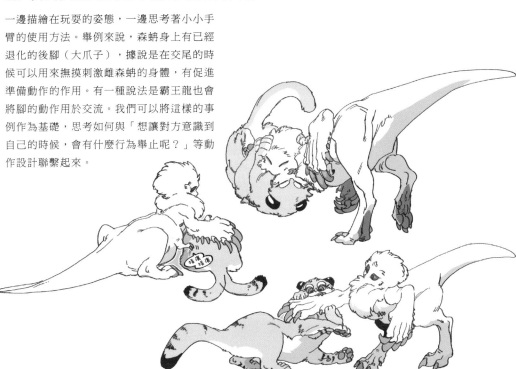

描寫與人類之間的互動關係，可以表現角色的體型大小，也能看出在成長的過程中，身體比例發生的變化。這也是藉以增強角色存在感的好方法。

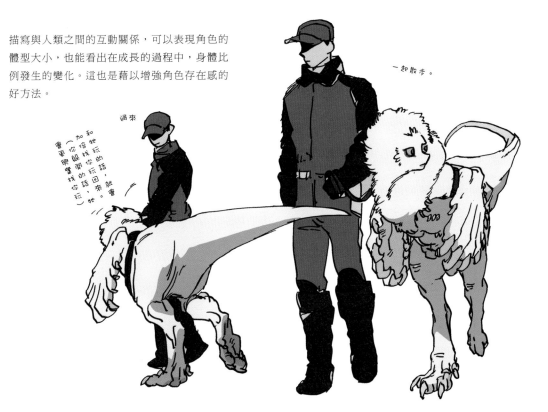

一起散步。

過來

（加和你你你倍你它一找開玩，起和它的就玩它。）會玩話更的，喜話歡，找你回來

考量角色的
尺寸感

根據生物的體型大小不同，給人的印象也會有很大的變化。
決定角色設定的時候，不僅要考量形狀和性格，還要考量尺寸感。

↑藉由畫面前方的人物與背後的阿賈伊之間的比例差異，更增添了阿賈伊的怪獸感。

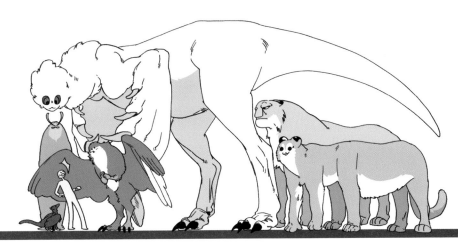

↑角色排列在一起可以讓尺寸感更明確。

以俯瞰的視點
來呈現角色體型

沒有必要因為原本的描繪主題體型較大而畫得較大，較小而畫得較小，不需要受到束縛。我們應該要去探尋，生活在我們想要描繪的世界裡的那個角色最適合的尺寸。想要表現尺寸感的時候，最簡單而且客觀的方法就是把人類排放在角色旁邊。

好可愛

小睡一會兒，起來就發現桃太郎在我身上。

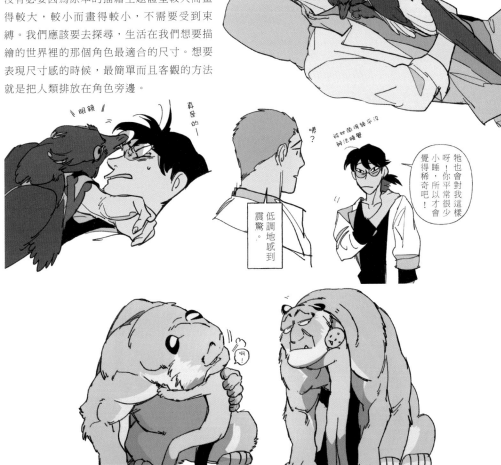

眼鏡

真是的一

嗯？

低調地感到震驚。

讓牠睡得終平沒辦法睡覺

牠也會對我這樣呀！你平常很少小睡，所以才會覺得稀奇吧！

引自《神話之獸》

墨佳的素描筆記
（恐龍・爬蟲類版）

恐龍、爬蟲類和鳥類是近親，為什麼會演化成那樣的質感和形狀呢？考量到牠們的棲息環境的氣候、時代背景、生態系統，在在增添了不少描繪時的樂趣。描繪恐龍的時候，也請參考一下相同系譜的動物吧！

描繪恐龍的素描

恐龍因為只剩下骨頭留存世上，所以是顏色和皮膚質感等未知部分很大的生物。正因為如此，雖然是實際存在的動物，但是在表現的自由度卻很高，可以說是非常有魅力的描繪主題。

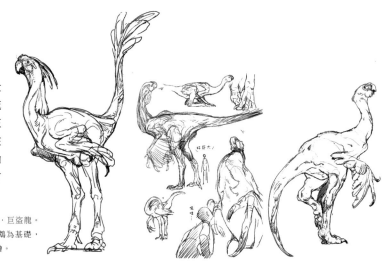

→這是高達 8 公尺的鸚鵡・巨盜龍。以頭部極為類似的金剛鸚鵡為基礎，想像著牠的巨大身型來描繪。

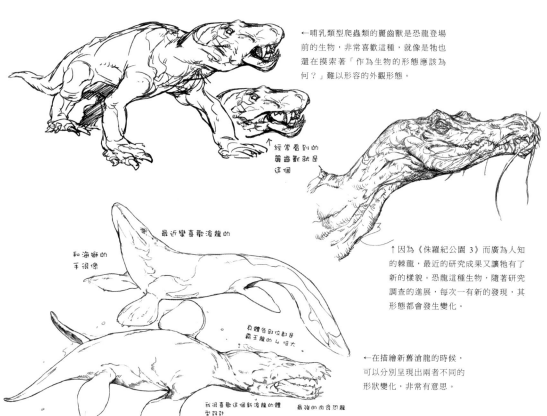

←哺乳類型爬蟲類的麗齒獸是恐龍登場前的生物，非常喜歡這種，就像是牠也還在摸索著「作為生物的形態應該為何？」難以形容的外觀形態。

經常看到的麗齒獸就是這個

↑因為《侏羅紀公園 3》而廣為人知的棘龍，最近的研究成果又讓牠有了新的樣貌。恐龍這種生物，隨著研究調查的進展，每次一有新的發現，其形態都會發生變化。

最近變喜歡滄龍的

和海獅的手很像

←在描繪新舊滄龍的時候，可以分別呈現出兩者不同的形狀變化，非常有意思。

身體各部位都是霸王龍的 4 倍大

我很喜歡這個新滄龍的體型設計，尤其是牠呈現出比起掠食為上龍更上層掠食者的氛圍，這點讓我更加喜愛。

最強的肉食恐龍

描繪爬蟲類的素描

因為身體能夠表現變化的部分很少，所以是需要透過對眼睛和口部的仔細觀察來呈現各種不同表達的生物。除了外觀形狀之外，如果能將鱗片和表皮的顏色變化、姿勢動作的構造等等，也都一起記錄下來的話，就能在角色的塑造中發揮作用了。

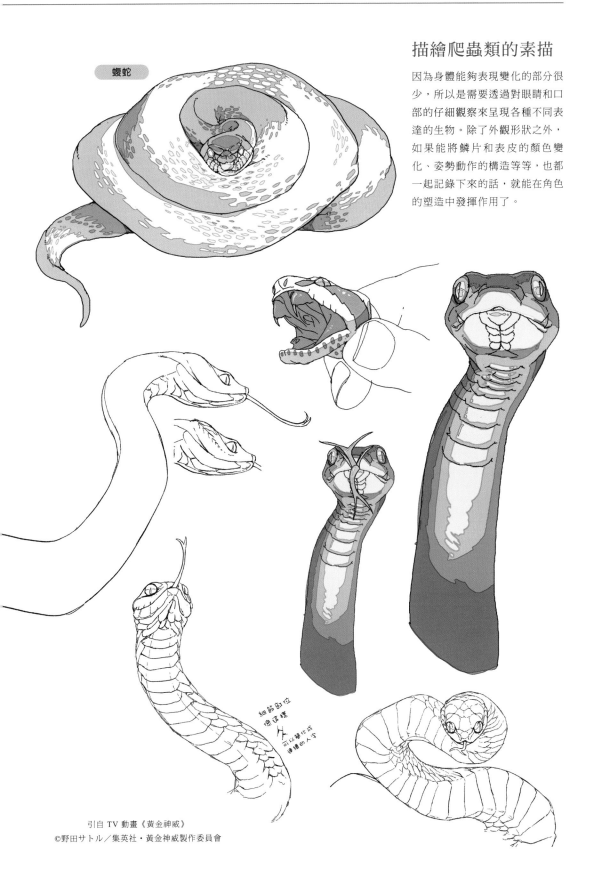

蝮蛇

引自 TV 動畫《黃金神威》
©野田サトル／集英社・黃金神威製作委員會

描繪爬蟲類的素描（鱷魚、烏龜）

因為骨骼構造完全不同的關係，哺乳類的知識都無法作為參考。有些種類甚至有從來沒見過的腿部彎曲方式，或是頸部伸長的方式，所以客觀淡然地去觀察是很重要的工作。不要試圖在心裡將既有的知識強行套用在這些沒見過的狀態上，這樣會導致變成完全不一樣的生物。

這些生物以這樣的骨骼構造和姿態，在這個星球上存活的時間要比人類長得多了。應該對其骨骼構造抱持尊重的態度，好好地觀察一番。

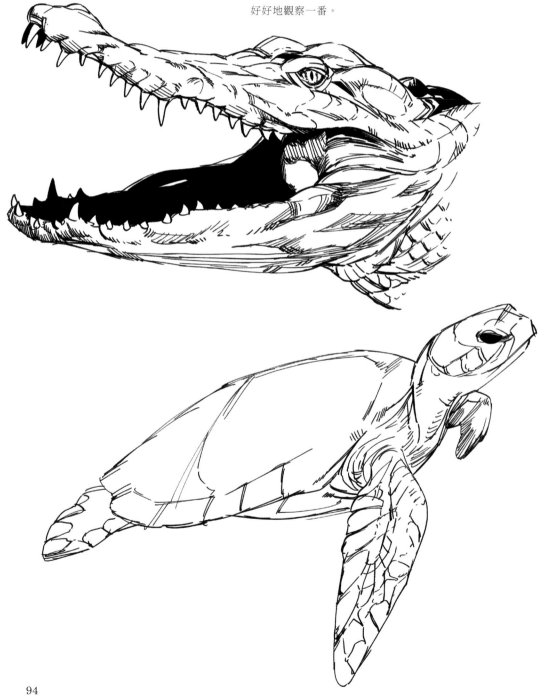

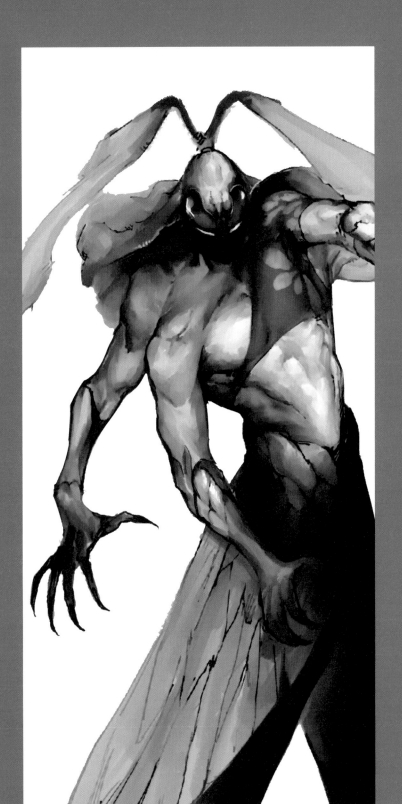

第四章

節肢動物的擬人化

第四章要介紹的是節肢動物的擬人化。雖然這是墨佳遼所深愛的描繪主題，但是對牠們抱持厭惡感的人很多也是事實。要想讓角色能夠獲得廣泛的接受，在設計時應該要注意些什麼呢？就讓我們來學習只有擬人化才能做到，讓角色「昇華」的訣竅吧！

將節肢動物擬人化

節肢動物是墨佳遼一直以來愛不釋手的描繪主題，
但一般來說，對這個主題的喜好與否也是因人而異有很大區別。怎麼樣才能在
不減損節肢動物魅力的前提下，讓更多的人接受這個角色呢？讓我們來看看墨
佳遼為此所下的工夫和創意思維吧！

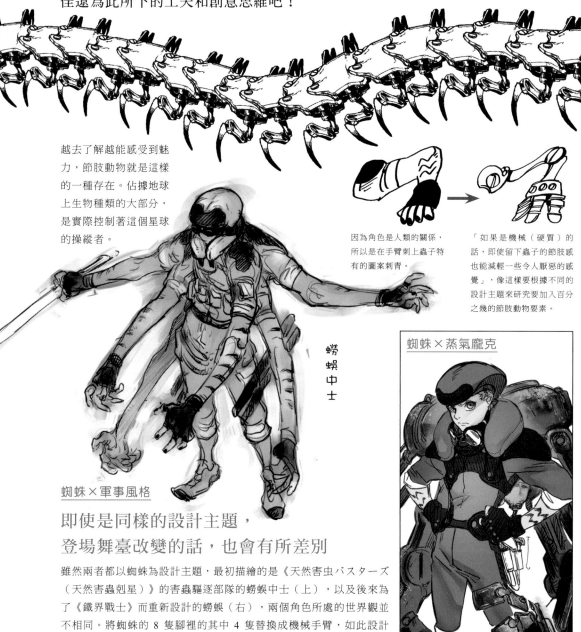

越去了解越能感受到魅
力，節肢動物就是這樣
的一種存在。佔據地球
上生物種類的大部分，
是實際控制著這個星球
的操縱者。

因為角色是人類的關係，
所以是在手臂刺上蟲子特
有的圖案刺青。

「如果是機械（硬質）的
話，即使留下蟲子的節肢感
也能減輕一些令人厭惡的感
覺」，像這樣要根據不同的
設計主題來研究要加入百分
之幾的節肢動物要素。

螃蟹中士

蜘蛛×蒸氣龐克

蜘蛛×軍事風格

即使是同樣的設計主題，
登場舞臺改變的話，也會有所差別

雖然兩者都以蜘蛛為設計主題，最初描繪的是《天然害虫バスターズ
（天然害蟲剋星）》的害蟲驅逐部隊的螃蟹中士（上），以及後來為
了《鐵界戰士》而重新設計的螃蟹（右），兩個角色所處的世界觀並
不相同。將蜘蛛的 8 隻腳裡的其中 4 隻替換成機械手臂，如此設計
的特徵是一方面可以消除昆蟲所具有的節肢以及柔軟的部位（不太能
接受的人有很多）給人帶來的厭惡感，同時也能按照蜘蛛原有部位的
原來用途加以運用。

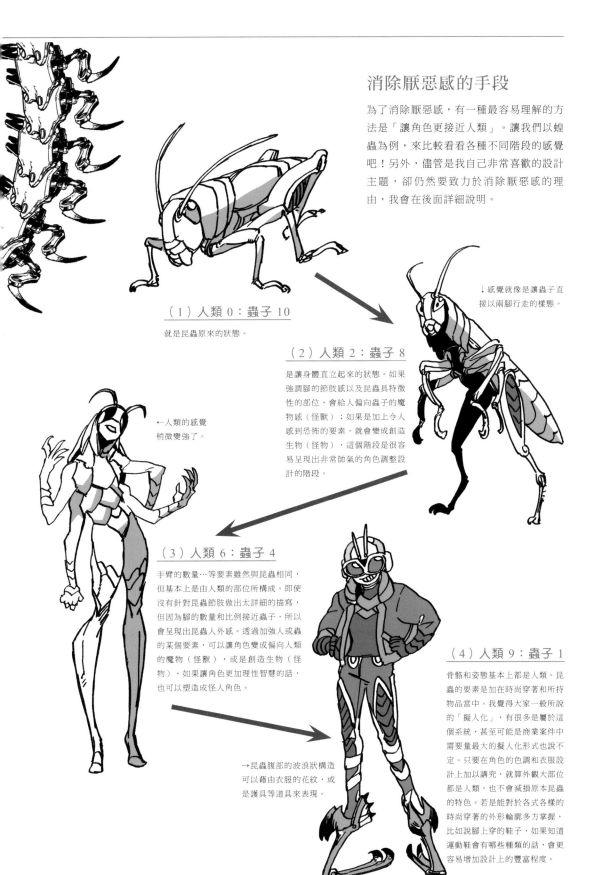

消除厭惡感的手段

為了消除厭惡感，有一種最容易理解的方法是「讓角色更接近人類」。讓我們以蝗蟲為例，來比較看看各種不同階段的感覺吧！另外，儘管是我自己非常喜歡的設計主題，卻仍然要致力於消除厭惡感的理由，我會在後面詳細說明。

↓感覺就像是讓蟲子直接以兩腳行走的樣態。

（1）人類 0：蟲子 10

就是昆蟲原來的狀態。

（2）人類 2：蟲子 8

是讓身體直立起來的狀態。如果強調腳的節肢感以及昆蟲具特徵性的部位，會給人偏向蟲子的魔物感（怪獸）；如果加上令人感到恐怖的要素，就會變成創造生物（怪物），這個階段是很容易呈現出非常帥氣的角色調整設計的階段。

←人類的感覺稍微變強了。

（3）人類 6：蟲子 4

手臂的數量…等要素雖然與昆蟲相同，但基本上是由人類的部位所構成。即使沒有針對昆蟲節肢做出太詳細的描寫，但因為腳的數量和比例接近蟲子，所以會呈現出昆蟲人外感。透過加強人或蟲的某個要素，可以讓角色變成偏向人類的魔物（怪獸），或是創造生物（怪物），如果讓角色更加理性智慧的話，也可以塑造成怪人角色。

（4）人類 9：蟲子 1

骨骼和姿態基本上都是人類。昆蟲的要素是加在時尚穿著和所持物品當中。我覺得大家一般所說的「擬人化」，有很多是屬於這個系統，甚至可能是商業案件中需要量最大的擬人化形式也說不定。只要在角色的色調和衣服設計上加以講究，就算外觀大部位都是人類，也不會減損原本昆蟲的特色。若是能對於各式各樣的時尚穿著的外形輪廓多方掌握，比如說腳上穿的鞋子，如果知道運動鞋會有哪些種類的話，會更容易增加設計上的豐富程度。

→昆蟲腹部的波浪狀構造可以藉由衣服的花紋，或是護具等道具來表現。

消除厭惡感和角色設計

在處理有厭惡感的描繪主題上，有必要多下一些工夫好讓更多人接受。然而，如果只專注在這一點的話，那麼明明是在描繪自己喜歡的主題，卻成了痛苦的工作。那麼要將精力投入在哪些重點才能靈活呈現出自己喜歡的部分呢？以下就是我所總結的思維模式以及展開設計的訣竅。

消除厭惡感，並不是在討好大眾

我覺得說明清楚為何要消除厭惡感是絕對有必要的。為了讓自己的作品能有機會讓更多人觀賞，需要先做好心理建設，而且也是為了避免因為自己的表現幅度和表現力不足，導致讓別人有機會去批評自己喜歡的描繪主題是「成不了生意」。

無論是描繪方法或是表現能力，只要我們有能力去提高作品的解析度，那麼無論什麼描繪主題，都能成為「可以拿來接案」的角色。而且，如果心裡經常去意識到「有些人對這個主題很感冒」，建立這樣認知的話，就可以視情況去區分描繪，或是去選擇不同的受眾目標了。這麼一來，能讓我們接案的繪畫工作範圍就會增加，也就可以去畫自己真正想畫的東西，然後好好地傳達給喜歡我們作品的人。

爭取能讓我們不受限制地去描繪自己喜歡主題的機會，努力是必要的。但是為了要能讓我們一路存活到達那個境界，如何去增加表現的幅度，將會成為我們很大的武器。也就是說，消除厭惡感的技法，不是在討好大眾或是放棄自我，而是為了能以自己最喜歡的描繪主題去廣泛開展工作而考量的一種方法。

希望各位能夠理解以上我想表達的事情。

饅頭蟹

比起消除厭惡感更重要的事情

那就是不要太過迎合別人的喜好感受，不需要看別人的臉色來畫。因為會被人討厭而放棄嘗試，因為觀看者會害怕而選擇不去畫，像這樣的想法，無法讓表現的幅度變得寬廣，只會越變越小吧！

最重要的是自己所感受到的「帥氣！」「太棒了！」「了不起！」，打從內心產生的「我想要這樣表現」的熱情。正是「這裡這樣很帥氣！」這樣的想法，才能成為讓我們去思考「怎麼樣描繪才能傳達給別人」的力量，進而推動我們去進行能夠擴大表現範圍的有意義試錯。

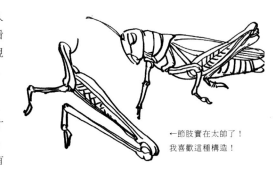

←節肢實在太帥了！
我喜歡這種構造！

如何讓自己貼近別人感到厭惡的心理感受

去「感受」而非去「知道」是很重要的事情。在第一章裡也提到過，人們意外地不是透過「知識」去看待事物，而是「感覺」、「感情」和「感想」占據了大半。所以就讓我們從了解這種恐怖的「感覺」開始吧！

比方說，我很害怕幽靈，而我的恩師則很不喜歡蜘蛛。恩師問我說：「如果有一道影子，一下子穿過房間角落，很快就看不見了。墨佳你看到的如果是幽靈，還能說得出「那沒什麼」這種話嗎？」被這麼一問，我第一次感到理解了。

也就是說，不要因為自己不在乎就毫不修飾的直接給別人看，試著將自己的「感情」置換成自己對於厭惡的東西產生恐懼來思考。

這樣的話，應該就能成為下工夫研究「怎麼樣才能緩解這種恐怖呢？」時的參考了吧！

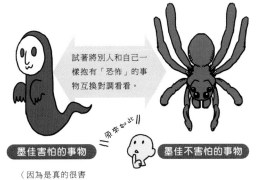

試著將別人和自己一樣抱有「恐怖」的事物互換對調看看。

墨佳害怕的事物

＝＝原來如此＝＝

墨佳不害怕的事物

（因為是真的很害怕，所以只敢畫不可怕的幽靈）

角色設計的能力與興趣的力量

我之所以能明確宣示「我在角色設計工作賭上了人生」，是因為我能夠將筆下的角色真正作為一個存在的角色人物來描繪，將存在於讓人感到恐怖和厭惡情緒的更高層次「有趣」和「美麗」傳達給每位觀看者。也就是說確實存在不讓人感到厭惡，反而產生興趣的可能性。

人的「興趣」的力量非常巨大，只要曾經產生過一次「興趣」，就有可能接受原本無法接受的事物，即使達不到「喜歡」，也能減輕「厭惡」的程度。可以稍微消除那個人的「恐懼感」以及「不安感」。正因為我非常喜歡自己「想要描繪」的事物，所以我想一生都繼續投入這份藉由角色設計來將那個事物的優點傳達給大家的工作。

我想將讓我感動的事物
繼續傳遞出去。

將節肢動物擬人化為漫畫雜誌的角色
── 引自漫畫《鐵界戰士》

在商業作品中以節肢動物為主人公的是漫畫《鐵界戰士》。面向擁有廣泛讀者的漫畫雜誌，我們來看看那些容易被選擇迴避的要素，是如何轉換成魅力的吧！

將對蜘蛛的厭惡感
轉變為角色個性

主人公螃蟹的設計主題是螃蟹蜘蛛。迅速接近捕食對象，用長腿按壓控制住後，再以強力的牙齒進行捕捉，最後帶到安全的地方吃掉。於是我便決定將他的手臂設計成要像手一樣能夠靈巧地搬運或抓取東西的形狀。將複數的手腳轉化為機械的義手，然後讓捕食者和被捕食對象的關係轉變成了「機械解體→零件回收→機械臂組裝」的機械回收再利用關係，藉以減輕厭惡感。

↑另一方面，背面的配色接近原本的蜘蛛體色，張開所有的手臂後，看上去像是螃蟹蜘蛛的外形輪廓，在設計下了一番工夫，讓知道的人就看得出來。即使是可能會被厭惡的設計主題，只要在設計上運用一些巧思，在「一定條件齊全的時候才能看得出來」，這麼一來能夠得到更多人理解的機會也會隨之擴大。

←乍看起來只是一個身穿蒸汽龐克服裝的少年，背後揹著巨大的機械手臂。

重視角色們所在的世界

在有多個角色登場的漫畫中，當一個作為基準的角色成形後，接著就要以此開始衍生塑造其他角色的外形輪廓。這個時候一方面要重視原始設計主題的魅力，一方面要去摸索什麼樣的姿態才能融入他們所生活的世界。關於角色展開設計的具體思維方式，請參考在鳥類的擬人化（→第 62 頁）章節的解說。

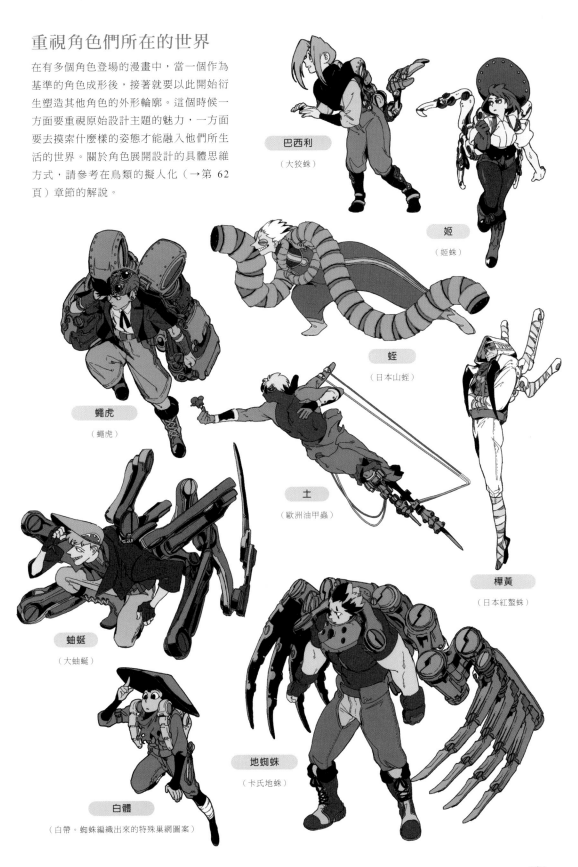

巴西利
（大狡蛛）

姬
（姬蛛）

蛭
（日本山蛭）

蠅虎
（蠅虎）

土
（歐洲油甲蟲）

樺黃
（日本紅螯蛛）

蚰蜒
（大蚰蜒）

地蜘蛛
（卡氏地蛛）

白體
（白帶。蜘蛛編織出來的特殊巢網圖案）

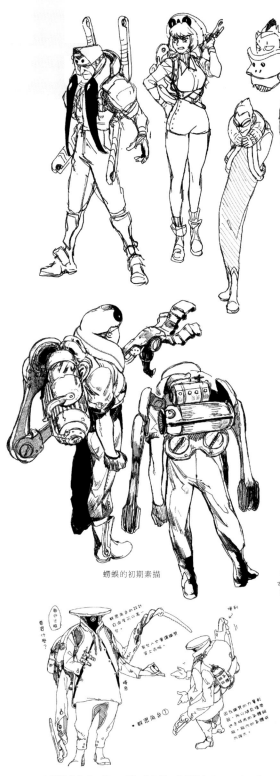

解體軍的初期素描

角色（人格）
並非一天造成的

將腦袋裡思考的事物，透過具現化（描繪出來），可以更具體地理解自己什麼已經掌握住，而什麼又還掌握不夠充分。不要試圖一下子就能畫出好的角色，而是要將即使模模糊糊、尚未成形的角色形象，先試著直接原樣描繪出來。然後再以此為出發點「想要再設計成那樣」「這裡就這樣改變吧」加以具體改善。為了找出改善點在哪裡，描繪角色的素描是非常重要的步驟。

螳螂的初期素描

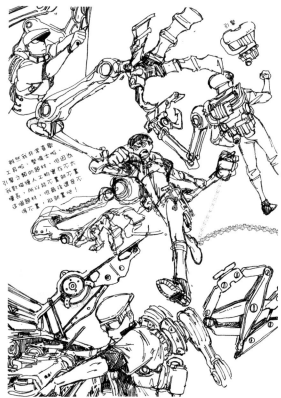

↑群眾角色（→第 39 頁）的素描。他們的存在是可以不透過文字說明，也能讓觀看者理解他們所在世界的重要存在。群眾角色身上的打扮和動作本身都有說明的作用，所以即使在作品中只出現一個鏡頭也要認真地描繪。

動作及行動方式、以及如何使用鐵臂活動的素描

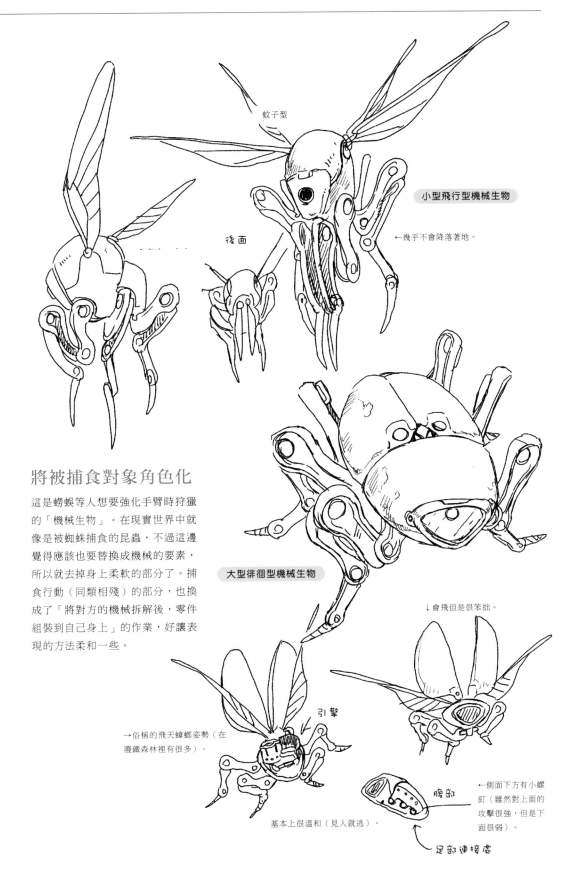

蚊子型

後面

小型飛行型機械生物

←幾乎不會降落著地。

將被捕食對象角色化

這是螳螂等人想要強化手臂時狩獵的「機械生物」。在現實世界中就像是被蜘蛛捕食的昆蟲，不過這邊覺得應該也要替換成機械的要素，所以就去掉身上柔軟的部分了。捕食行動（同類相殘）的部分，也換成了「將對方的機械拆解後，零件組裝到自己身上」的作業，好讓表現的方法柔和一些。

大型徘徊型機械生物

↓會飛但是很笨拙。

引擎

→俗稱的飛天蟑螂姿勢（在廢鐵森林裡有很多）。

←側面下方有小螺釘（雖然對上面的攻擊很強，但是下面很弱）。

腹部

基本上很溫和（見人就逃）。

足部連接處

103

將節肢動物
擬人化（怪物的表現）
——引自漫畫《鐵界戰士》

在故事中，與主人公抗衡的存在也是必
要的。在《鐵界戰士》中，最強的敵人
就是大蜈蚣。在此要介紹為了表現出敵
人角色壓倒性的存在感和強大程度，採
用了什麼樣的要素和巧思。

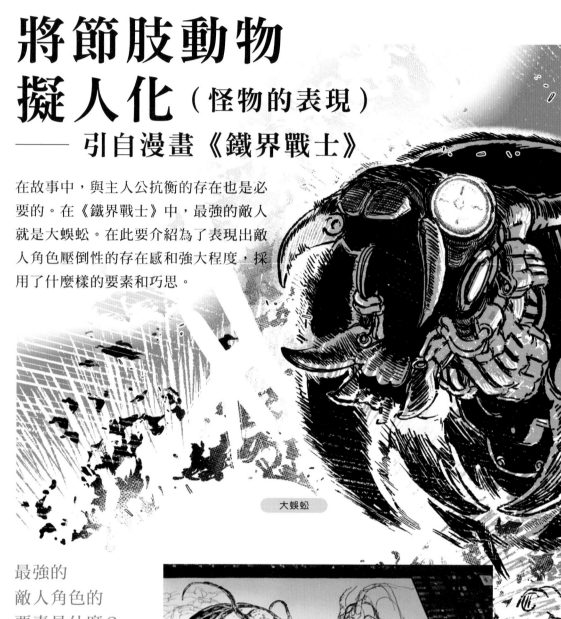

大蜈蚣

最強的
敵人角色的
要素是什麼？

在《鐵界戰士》中，蟋蟀等
人與其戰鬥的最強捕食者。
因為想要讓它呈現出天災級
別的壓倒性存在感，和其他
的機械生物有明顯的區別，
最後摸索出讓它的面部看起
來似乎有自我意識的形象。

大蜈蚣
初期的素描

超級捕食者
大蜈蚣

有高差異

©鐵界戰士

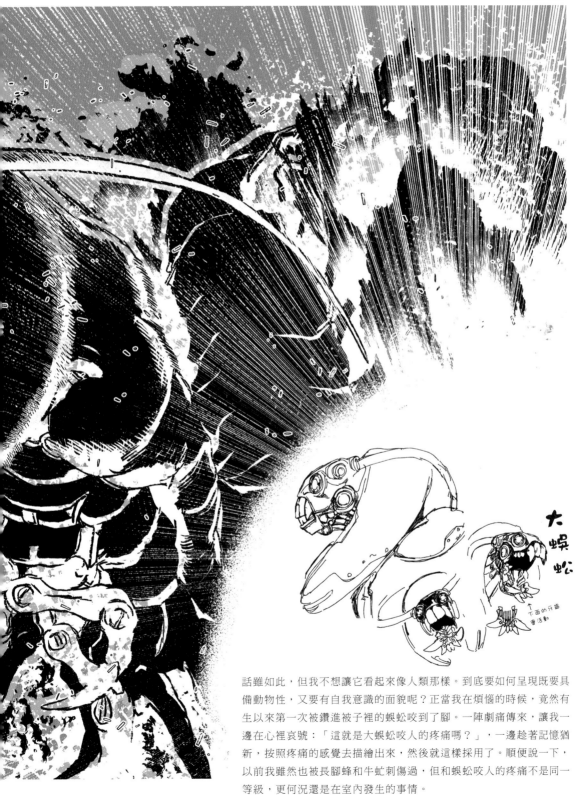

大蜈蚣

↑下面的牙齒
會活動

話雖如此，但我不想讓它看起來像人類那樣。到底要如何呈現既要具備動物性，又要有自我意識的面貌呢？正當我在煩惱的時候，竟然有生以來第一次被鑽進被子裡的蜈蚣咬到了腳。一陣劇痛傳來，讓我一邊在心裡哀號：「這就是大蜈蚣咬人的疼痛嗎？」，一邊趁著記憶猶新，按照疼痛的感覺去描繪出來，然後就這樣採用了。順便說一下，以前我雖然也被長腳蜂和牛虻刺傷過，但和蜈蚣咬人的疼痛不是同一等級，更何況還是在室內發生的事情。

改變世界觀，
更改設計成別的角色

如果改變了設定和世界觀，就可以從相同的設計主題塑造出完全不同的角色。
從《鐵界戰士》的前身《天然害蟲剋星》的事例中，
學習應用和改編設計的樂趣吧！

節肢動物的擬人化

在《鐵界戰士》這部作品中，是許多以蟲子擬人
化為基礎的角色，那就是《天然害虫バスターズ
（天然害蟲剋星）》。靈感構思的來源是有一次
因為我工作太忙而讓房間髒成垃圾堆，只好委託
家事清潔服務，當時來打掃的業者對我說「很訝
異居然沒有跳蚤，一定是多虧了蜘蛛的幫忙」的
那句話。一開始我只是將清潔人員和蜘蛛（益
蟲）組合在一起而已，後來再改為戰鬥部隊，加
入了軍事要素在內。以益蟲、害蟲這一人類方面
的概念為中心，描繪了一段捕食者與被捕食者之
間的故事。

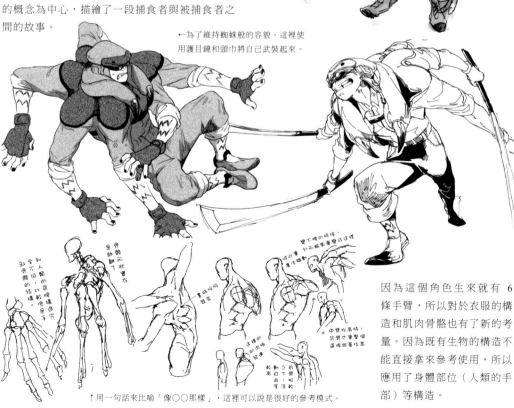

←為了維持蜘蛛般的容貌，這裡使
用護目鏡和頭巾將自己武裝起來。

↑用一句話來比喻「像○○那樣」，這裡可以說是很好的參考模式。

因為這個角色生來就有 6
條手臂，所以對於衣服的構
造和肌肉骨骼也有了新的考
量。因為既有生物的構造不
能直接拿來參考使用，所以
應用了身體部位（人類的手
部）等構造。

在角色做出特定姿勢時，為了要使其看起來有靈感來源的生物外形輪廓，需要考量身體的比例均衡。配合身體的構造，將動作時的素描也描繪出來。先把捕食者（益蟲）的設計主題集中在蜘蛛和大蚰蜒這兩種昆蟲，然後再以此考量被捕食者（害蟲）的設計主題如何選擇。

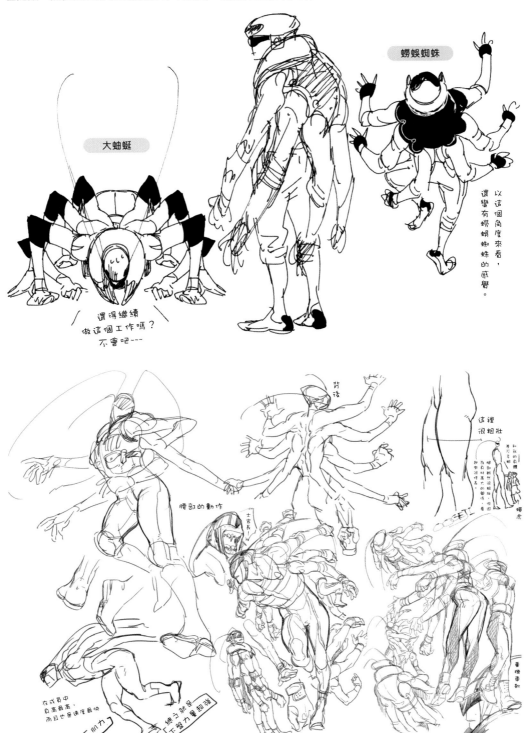

107

將節肢動物轉化為角色

墨佳遼最擅長的就是將很多人不喜歡的存在轉化為角色。
想要將描繪主題的魅力汲取出來，首先要從怎麼樣的思維方向開始切入呢？人們的接受與否又是基於什麼要素來決定的呢？這是要在試錯的過程下足工夫才能夠找出問題的答案。

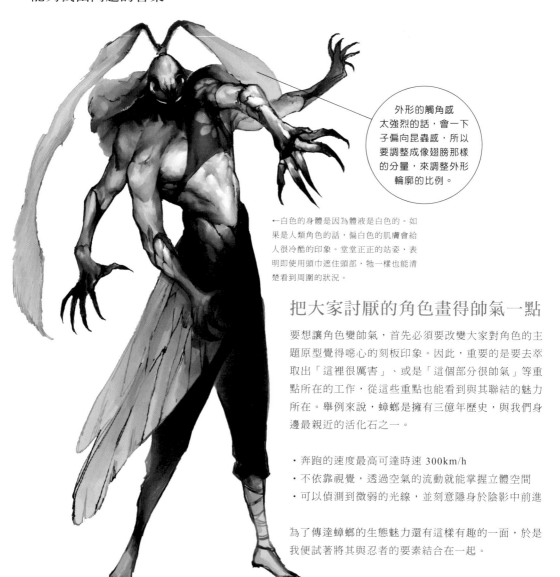

外形的觸角感太強烈的話，會一下子偏向昆蟲感，所以要調整成像翅膀那樣的分量，來調整外形輪廓的比例。

←白色的身體是因為體液是白色的。如果是人類角色的話，偏白色的肌膚會給人很冷酷的印象。堂堂正正的站姿，表明即使用頭巾遮住頭部，牠一樣也能清楚看到周圍的狀況。

把大家討厭的角色畫得帥氣一點

要想讓角色變帥氣，首先必須要改變大家對角色的主題原型覺得噁心的刻板印象。因此，重要的是要去萃取出「這裡很厲害」、或是「這個部分很帥氣」等重點所在的工作，從這些重點也能看到與其聯結的魅力所在。舉例來說，蟑螂是擁有三億年歷史，與我們身邊最親近的活化石之一。

・奔跑的速度最高可達時速 300km/h
・不依靠視覺，透過空氣的流動就能掌握立體空間
・可以偵測到微弱的光線，並刻意隱身於陰影中前進

為了傳達蟑螂的生態魅力還有這樣有趣的一面，於是我便試著將其與忍者的要素結合在一起。

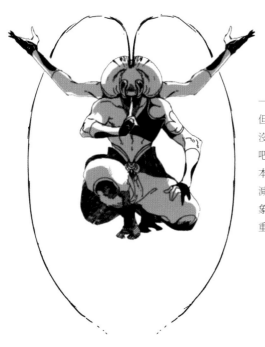

一開始的設計是這個樣子。很多人都說「雖然很帥氣，但是看起來就是一副小強樣」，連我自己也覺得「說得沒錯」。頭上長著長長的觸角，看起來就是蟑螂感十足吧！因此，我用蟑螂翅膀的柔軟質感與分量感替換掉原本的觸角，將整體的外形輪廓修飾得更具時尚感，試圖減少一些讓人厭惡的感覺。哪個重點才是能夠「轉移形象」，還是「保持原樣」的要項呢？而這個艱難的判斷重點就在細節上。

擬人化處理的好處

對於不喜歡蟑螂的人來說，即使只有外形輪廓也沒辦法接受。甚至有人因為殺蟲劑罐上有蟑螂的圖案所以連拿都不敢去拿。但是將其擬人化處理後，即使是面對不喜歡蟑螂的人，我們也能將蟑螂的生態以有趣、帥氣的方式傳達給對方。以前我曾經畫過一篇漫畫，講述的是「蟑螂為什麼會敢於衝向殺蟲噴霧罐呢？」，有很多無法直視蟑螂實物的人對我說：「謝謝你能將畫面處理到我敢看的程度」。真是一段既不可思議又讓人開心的經歷。

手持大鐮の螳螂女

新任女王

※這可是真的！

蟑螂和螳螂是近親關係

109

將室外的益蟲及害蟲擬人化

在擬人化中，藉由衣著時尚來表現生物要素的手法也很常見。
只要外表看起來有幾分神似的話，姑且就算是可以接受的程度。
我們也可以將人類的情感活用到設計中，如此造型的自由度也會隨之擴大。

將要素融入衣著時尚中

前面提到的蜘蛛和蟑螂都是以室內昆蟲的形象來設計的，而這裡則是以在室外經常看到的蟲子為主題。比如說，蜜蜂會螫人，身上有毒針，但是在園藝和植物栽培的領域，也可以被視為是驅除毛毛蟲的益蟲。於是我們把女王視為益蟲的一方，並活用她那令人印象深刻的纖細腰身，讓她穿上了凸顯人魚線的禮服。

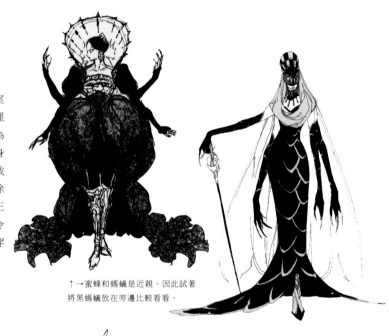

↑→蜜蜂和螞蟻是近親。因此試著將黑螞蟻放在旁邊比較看看。

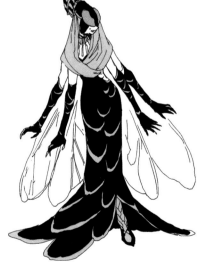

女王的對手是白粉蝶。雖然是一種外形美麗而且沒有毒的生物，但卻是能夠「以美貌為武器，讓人類成為自己的夥伴」的角色定位。因為是與女王彼此敵對的存在，所以將其設計為公爵的姿態。

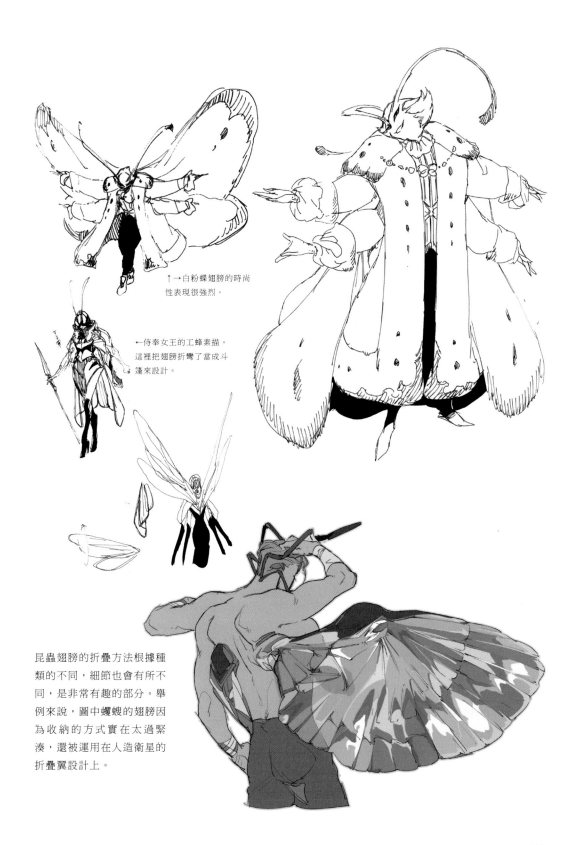

↑→白粉蝶翅膀的時尚性表現很強烈。

←侍奉女王的工蜂素描。這裡把翅膀折彎了當成斗篷來設計。

昆蟲翅膀的折疊方法根據種類的不同，細節也會有所不同，是非常有趣的部分。舉例來說，圖中蠼螋的翅膀因為收納的方式實在太過緊湊，還被運用在人造衛星的折疊翼設計上。

將甲殼類轉化為角色
（人外的表現）

甲殼類是無法在身體構造上打馬虎眼的生物，但是在塑造角色的時候，如何簡化其複雜的構造就成了關鍵。以螃蟹為例，讓我們來看看如何展現出「看起來像螃蟹的感覺」吧！

蟹忍者是一個橫著走路時不會發出任何聲響，善於藏身在狹窄的地方，將螃蟹和忍者的要素組合在一起的角色。從忍者的「不露出真面目」「安靜」的特徵來看，讓人感覺有怪人系角色的印象。人類的要素只剩下「面罩下露出來的眼睛」，像這種身上有許多複雜零件部位的生物，如果將後側的細節以留白或者塗黑的方式省略的話，既能凸顯出畫面前方的重要部分，也能保持後側的資訊量。

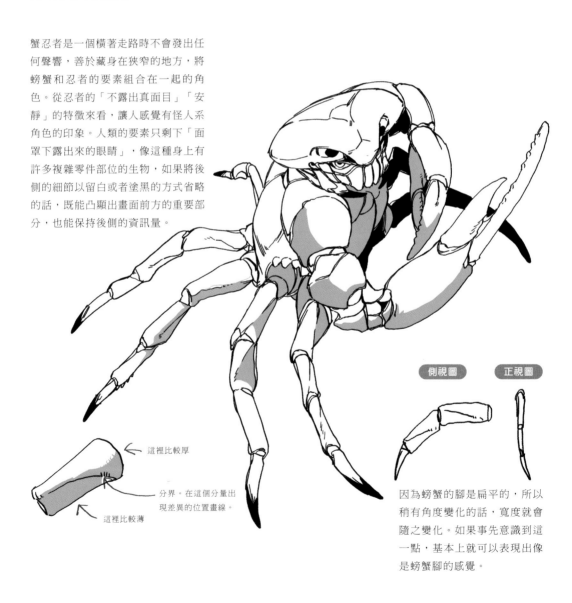

←　這裡比較厚

分界。在這個分量出現差異的位置畫線。

←　這裡比較薄

側視圖　　正視圖

因為螃蟹的腳是扁平的，所以稍有角度變化的話，寬度就會隨之變化。如果事先意識到這一點，基本上就可以表現出像是螃蟹腳的感覺。

建立各種動作和形狀變化的資料庫

這幅畫相當古老，這次是將原本只留下草稿的設計重新整理了一遍。在草圖的素描上不會畫出細節，而是只有表現出大致的比例平衡和配置。草圖只要掌握出大致的形狀就可以了，所以請多畫一些背面和動作的素描吧！這些資料日後會成為創意的寶庫。

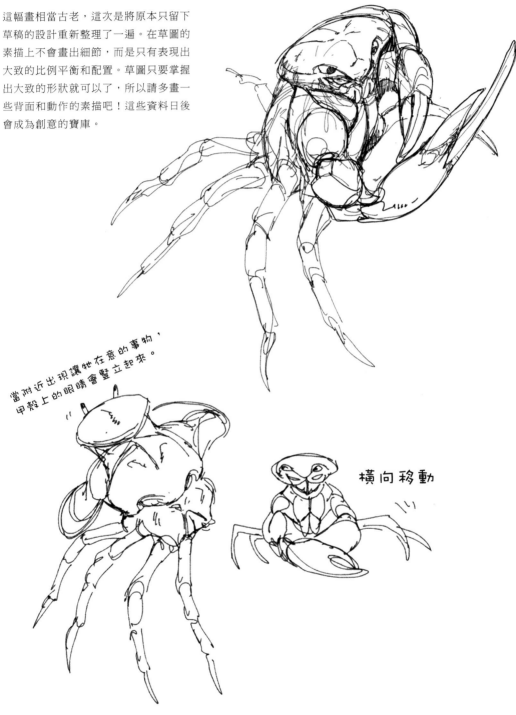

當附近出現讓牠在意的事物，甲殼上的眼睛會豎立起來。

橫向移動

由節肢動物來考量
人外角色的設計

這是經常可以在著名作品中見到，以節肢動物為設計主題的怪人角色範例。對於外表的資訊量多的節肢動物來說，正確而且大膽地去選擇強調及省略的部位是很重要的。這裡要介紹從正面和側面兩個方向來討究外形輪廓設計的方法。

節肢動物的特徵，比起細節，更體現在節肢、尖刺、還有甲殼的硬質感上。先決定一個大的重點，再控制其他的外形輪廓不要太明顯，如此便能更加強調出想要凸顯的部分。怪人風格角色的重點是要保持人類的身體比例，還有從身體部位末端和背部長出角來，給人一種富有攻擊性的印象。只要節肢和末端有昆蟲感，即使不忠實於設計主題的原型，也能夠呈現出節肢動物的感覺。另外，以漫畫來說，塗黑是一個很方便的技法。只要有強烈且明顯的外形輪廓，就足夠讓觀看者留下印象了。

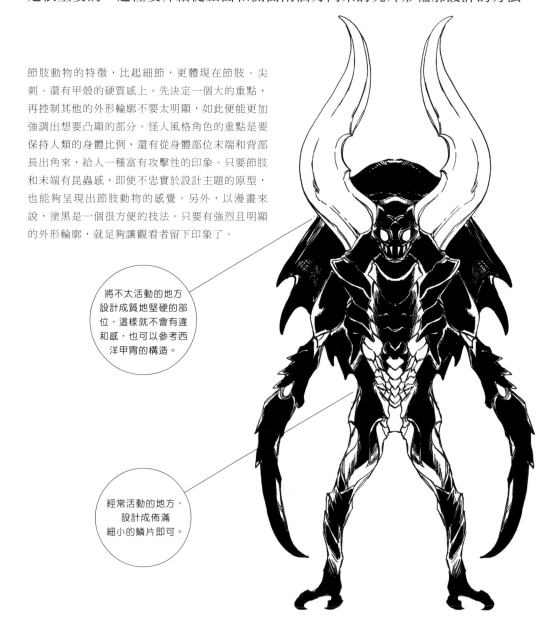

將不太活動的地方設計成質地堅硬的部位，這樣就不會有違和感，也可以參考西洋甲冑的構造。

經常活動的地方，設計成佈滿細小的鱗片即可。

從兩個方向探究外形輪廓的設計

這是電玩「魔物獵人」也經常採用的角色設計手法。將最顯眼的外形輪廓前端,以及各部分的節眼關節、接地面的線條畫出來,最後描繪出從側面觀看時的設計圖。與其說是為了要確保正確的比例搭配,更重要的是要表現從正面看到的印象與從側面看到的印象之間的差異。懂得使用 3D 建模軟體的人,先製作出簡單的建模,可以很好地提升效率。

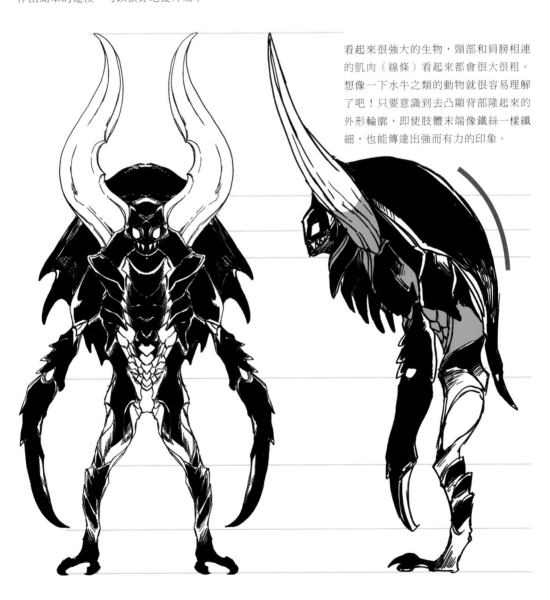

看起來很強大的生物,頸部和肩膀相連的肌肉(線條)看起來都會很大很粗。想像一下水牛之類的動物就很容易理解了吧!只要意識到去凸顯背部隆起來的外形輪廓,即使肢體末端像鐵絲一樣纖細,也能傳達出強而有力的印象。

將甲殼類擬人化
（怪物的表現）

這是以蟬形齒指蝦蛄為設計主題的角色。

為了不讓長長的身體長度讓人感到拖沓而下的工夫，以及將身體部位的分量感轉作其他用途等等，隨處可見目前為止介紹給各位的各種技法應用。

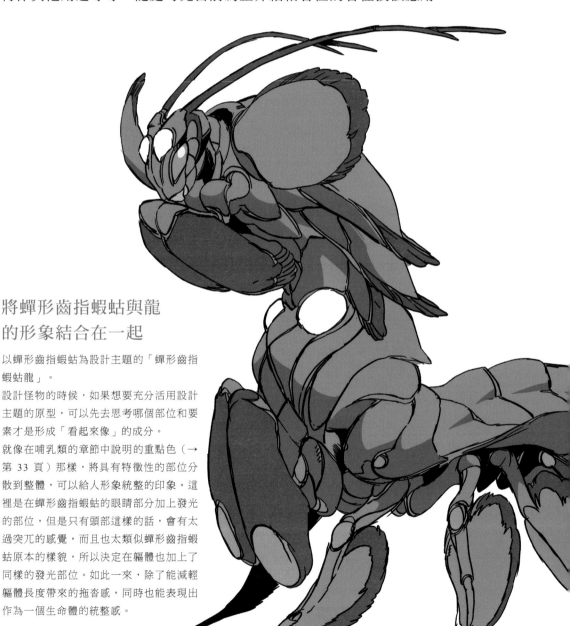

將蟬形齒指蝦蛄與龍
的形象結合在一起

以蟬形齒指蝦蛄為設計主題的「蟬形齒指蝦蛄龍」。

設計怪物的時候，如果想要充分活用設計主題的原型，可以先去思考哪個部位和要素才是形成「看起來像」的成分。

就像在哺乳類的章節中說明的重點色（→第 33 頁）那樣，將具有特徵性的部位分散到整體，可以給人形象統整的印象。這裡是在蟬形齒指蝦蛄的眼睛部分加上發光的部位，但是只有頭部這樣的話，會有太過突兀的感覺，而且也太類似蟬形齒指蝦蛄原本的樣貌，所以決定在軀體也加上了同樣的發光部位。如此一來，除了能減輕軀體長度帶來的拖沓感，同時也能表現出作為一個生命體的統整感。

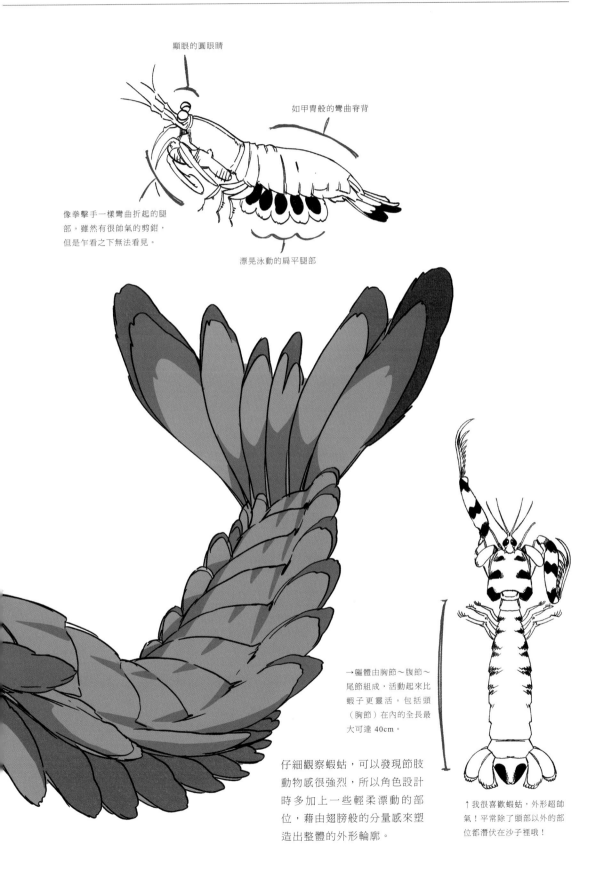

顯眼的圓眼睛

如甲冑般的彎曲脊背

像拳擊手一樣彎曲折起的腿部。雖然有很帥氣的剪鉗，但是乍看之下無法看見。

漂晃泳動的扁平腿部

→軀體由胸節～腹節～尾節組成，活動起來比蝦子更靈活。包括頭（胸節）在內的全長最大可達 40cm。

仔細觀察蝦蛄，可以發現節肢動物感很強烈，所以角色設計時多加上一些輕柔漂動的部位，藉由翅膀般的分量感來塑造出整體的外形輪廓。

↑我很喜歡蝦蛄，外形超帥氣！平常除了頭部以外的部位都潛伏在沙子裡哦！

墨佳的素描筆記
（昆蟲版）

由各式各樣的部位零件組合起來的昆蟲，可以說是非常值得觀察的生物。如果能發現腳部的構造、背部的造型、質感等微妙差別的話，一定會對昆蟲更感興趣吧！

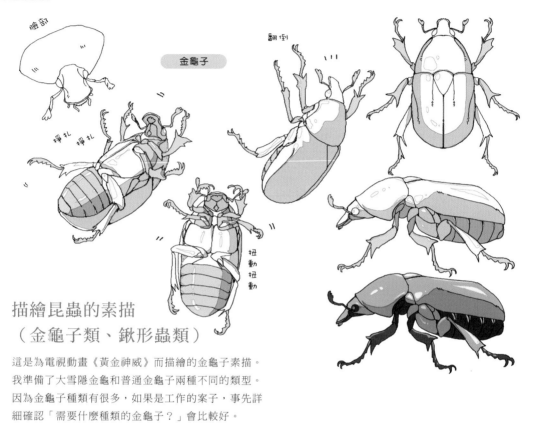

描繪昆蟲的素描
（金龜子類、鍬形蟲類）

這是為電視動畫《黃金神威》而描繪的金龜子素描。我準備了大雪隱金龜和普通金龜子兩種不同的類型。因為金龜子種類有很多，如果是工作的案子，事先詳細確認「需要什麼種類的金龜子？」會比較好。

©野田サトル／集英社・黃金神威製作委員會

深山鍬形蟲（蝦夷型）

新層線

四段

三段

深山鍬形蟲是我喜歡的鍬形蟲之一，經
過仔細調查後發現有三種不同類型（新
發現！）。這是蝦夷型。哎呀！昆蟲實
在是太有趣了。

119

墨佳的素描筆記
（節肢動物版）

這是有些人（會覺得噁心）不敢近距離特寫觀察的蟲子，以及平常意外地很少有機會觀察的甲殼類的素描。仔細觀察牠們的身體構造，會發現很容易朝向機械結構的方向昇華。

描繪節肢動物的素描
（陸地系・海洋系）

每當我在描繪節肢動物的時候，總會有一種正在描繪植物的感覺。

→光看臉的話，德國蟑螂實際上長得還蠻帥的。以前甚至在一場不事先公佈昆蟲名字的「哪個昆蟲的臉最帥？」的排行榜上曾經名列前茅。不過在知道原來是蟑螂的一瞬間，馬上就被排除在排行榜之外，居然能被討厭到這種地步，反而讓我感到很尊敬。

→話說蟑螂的親戚可是螳螂呢！

圖滾大眼

↑這是我最喜歡的蟲子，大蚰蜒的臉部。真的是好可愛哦！

這個身體扭轉曲線真漂亮。

椰子蟹的腳趾

椰子蟹的蟹鉗！這個內側的彎曲弧線真叫人愛不釋手。

©CAPCOM

↑甲殼類動物捨棄了身體的柔軟性而得到的是堅硬的外殼，而且身體能夠完全收納毫不浪費，像這樣精密設計出來的形狀真的非常性感。過去在製作電玩《魔物獵人 XX》的矛碎大名盾蟹的時候，曾經發生過因為把腳部的曲線和彎曲弧度製作得過於寫實與性感的關係，被說成「只要是墨佳負責的魔物都會變得太性感了」，最後不得不將工作轉交給同期進公司的同事負責的小插曲。

上半身的分量感真叫人喜愛得受不了。

還沒被煮成紅色前的雜色龍蝦，腹部就像穿著一條鑲嵌著藍色寶石的禮服，實在很帥氣。排成一列在海底行走的樣子，只能說是一副「莊嚴崇高」的光景了。

帝王蟹

這個扭轉的曲線實在好性感

可以收納成完全沒有空隙的狀態

享受將無形的感覺和概念
擬人化的樂趣

　　本書說明了如何將生物擬人化的技法，不過也會有想要將自然現象、感覺、概念等無形的事物擬人化的情形。理由有許多，除了「喜歡」之外，很多時候也是基於「為了克服不擅長的東西」的目的。

→舉例來說，這是把初春的刺骨寒風擬人化後的「初春寒流三凶弟」。因為我現在居住的奈良真的非常冷，於是我便想到何不將這種「感覺」具體化為角色形象後，再來想辦法應對它。2 月給人一種以銳劍正面突刺攻擊的感覺；3 月是一不小心就會被他毆打一頓的感覺；4 月夜間的驟冷簡直就像是殺手在路邊隨機行兇的感覺。我將這些當成「人格的特性」來描繪出不同的角色。雖然天氣冷的話很容易產生負面情緒，但是像這樣擬人化處理後，可以讓自己比較能夠以「現在像這樣的人來的話，那就沒辦法了」的心情去接受現狀，或者去意識到「我要把這些傢伙趕走」採取防寒對策。這是為了讓我能夠快樂地面對「痛苦」，純粹為了自己而描繪的角色。

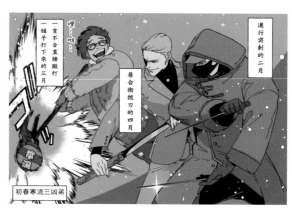

初春寒流三凶弟

進行突刺的二月

居合術拔刀的四月

一言不合直接毆打的三月

嘿～呀

←↓這是「炸彈低氣壓」。我的體質會因為氣壓而造成偏頭痛，嚴重的時候甚至會下不了床。像這種時候，我為了要讓自己覺得「既然是這麼危險的傢伙過來的話，那就沒辦法了」，所以把它描繪成一個「超越人類存在的事物」。他是一個手裡拿著閃電形狀的指揮棒，率領著厚重的雨雲和雷雲的指揮者，我稱它為「低気圧兄貴（低氣壓大佬）」或是「低気圧ニキ（低氣壓哥）」（在網上搜尋還可以找到有其他幾張不同的插圖）。

冬季雷雲大合唱

　　每當我在描繪這樣的存在時，就會深切地感受到「也許從以前開始日本人就沒有改變過」。想想要跨越與自然戰鬥的嚴酷生存挑戰，想要具體地抓住心中某種模糊的感受，也許正是像這樣的心情，成為了創造出各種妖怪的契機之一也說不定。

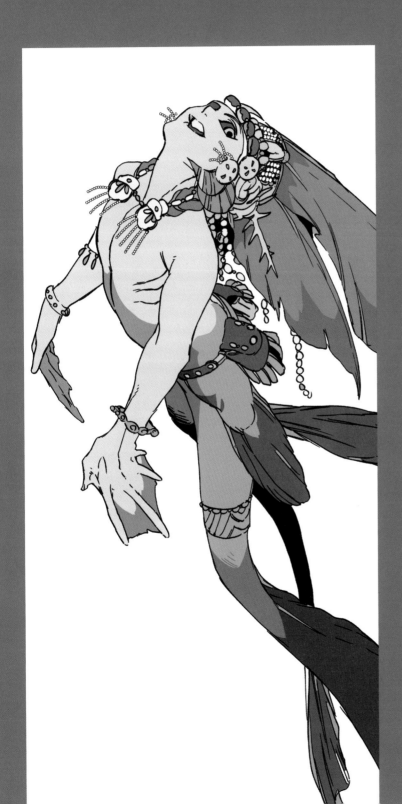

第五章

CHAPTER.5　Anthropomorphized Fish

魚類的擬人化

第五章是魚類的擬人化角色。說到最這類角色具有代表性的存在，果然還是全世界都有相關傳說的人魚吧！從動漫作品和童話中經常出現的可愛形象，到以人面魚之姿登場的充滿魄力形象，魚類可以被設計成各式各樣不同的形象。

將魚類轉化為角色
（人面魚的表現）

這是人面魚的角色。雖然很容易過多地強調魚類的感覺，但是在身體部位加入人類的要素，加上一些可愛的背景小故事，仍然可以展現出親近感。

雖然都是俗稱的「人魚」種族，但是這個角色給人很深的「人面魚」印象。角色設計時除了巨狗脂鯉（歌利亞虎魚）乍見之下給人感覺「碩大」「沉重」「厚實」的印象之外，還加入了令人出乎意料之外沒有無用之處的身體造型來搭配組合。

↓→將頭部變小，額頭到鼻子的線條呈直線狀，增加一些縱向的分量（相當於人類的背部），表現出強而有力的重量感。

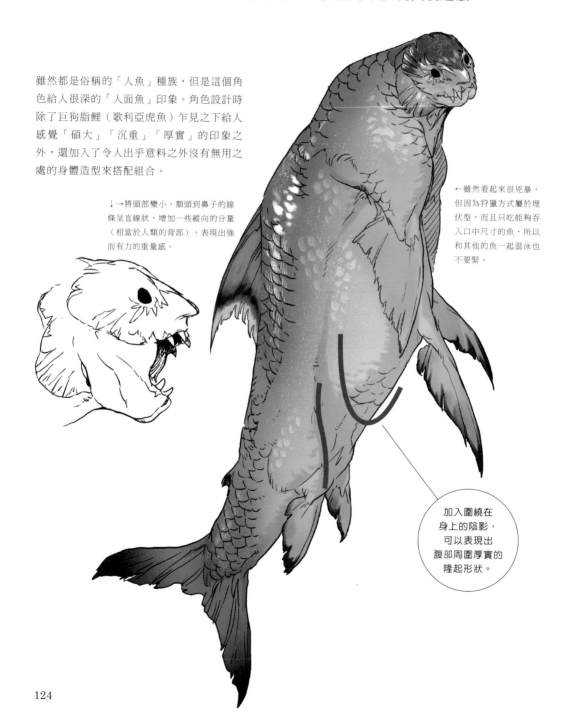

←雖然看起來很兇暴，但因為狩獵方式屬於埋伏型，而且只吃能夠吞入口中尺寸的魚，所以和其他的魚一起混泳也不要緊。

加入圍繞在身上的陰影，可以表現出腹部周圍厚實的隆起形狀。

大暴牙（似鯖水狼牙魚）在牙魚類（有長牙的魚）中是比較知名的品種。乍見之下好像可以快速游動，但是其實泳技比巨狗脂鯉還差，同樣也屬於埋伏型的狩獵方式。因為原本的設計主題就很俊美的關係，所以將整體風貌設計成類似豹斑海豹的感覺。另外，將胸鰭（相當於人類的手臂）保持原樣移至胸前的位置，藉此增加了一些性感的要素，但又不至於是過度直接的情色感。

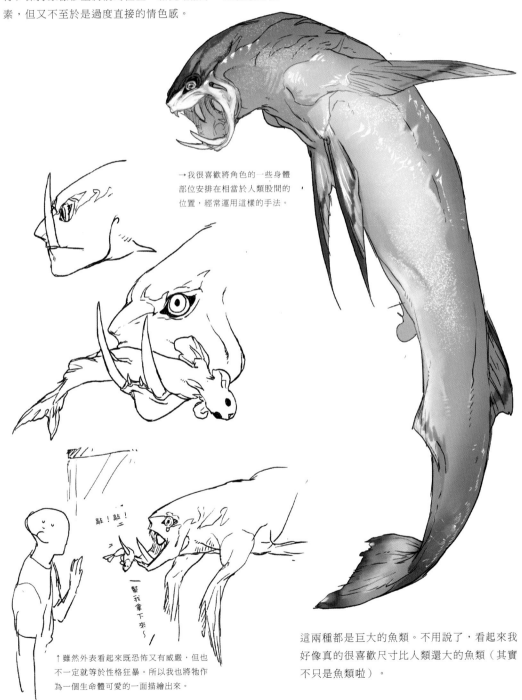

→我很喜歡將角色的一些身體部位安排在相當於人類股間的位置，經常運用這樣的手法。

駄！駄！

幫我拿下來～

↑雖然外表看起來既恐怖又有威嚴，但也不一定就等於性格狂暴。所以我也將牠作為一個生命體可愛的一面描繪出來。

這兩種都是巨大的魚類。不用說了，看起來我好像真的很喜歡尺寸比人類還大的魚類（其實不只是魚類啦）。

將魚類轉化為角色
（人魚的表現）

下面要為大家解說從人類轉變型態到魚類的要素，並將出人意料之外的主題一併融入設計的人魚範例。即使是為人所熟知的人魚角色，只要加上幾種不同要素搭配組合，也能塑造出具有強烈獨創性的角色。

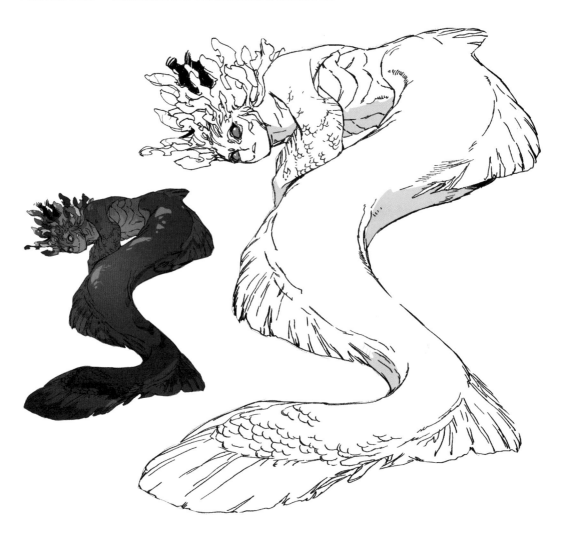

以古代魚為設計主題

角色的背景設定是原本是一個研究人員，但卻從人類轉變型態（TF）成為人魚。這裡是給人一種將古代魚的多鰭魚，與葉形海龍的水草般的鰭片融合在一起的印象。在大浮藻（巨大的海帶）搖晃漂浮的場所，一邊擬態成海帶一邊進行捕食。描繪時一邊想像著原始主題的品種特性，一邊構建出角色的生態方式。如果再將棲息地點一併考量在內，那麼在角色的顏色設定和鰭片、身體長度等方面的改善點也會變得更容易找到。

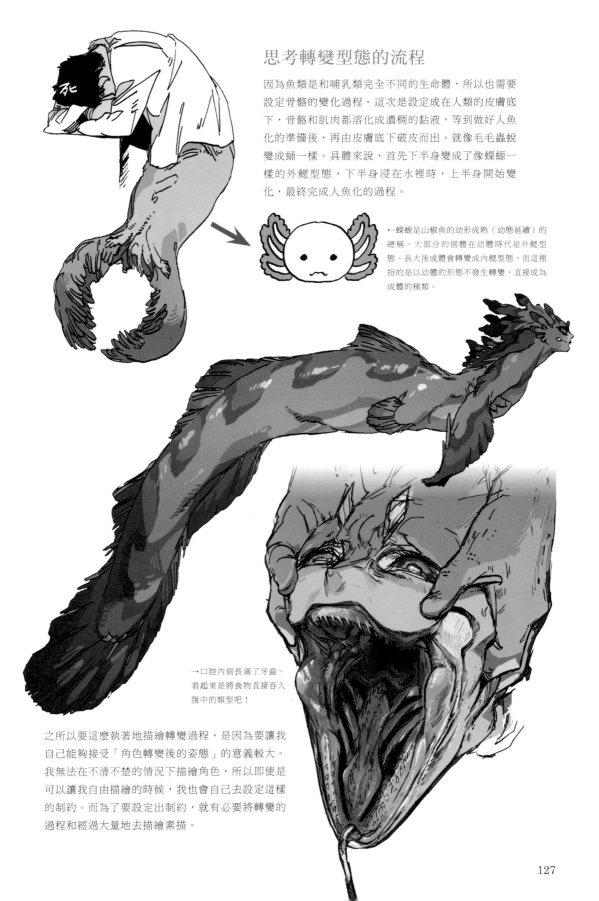

思考轉變型態的流程

因為魚類是和哺乳類完全不同的生命體，所以也需要設定骨骼的變化過程。這次是設定成在人類的皮膚底下，骨骼和肌肉都溶化成濃稠的黏液，等到做好人魚化的準備後，再由皮膚底下破皮而出。就像毛毛蟲蛻變成蛹一樣。具體來說，首先下半身變成了像蠑螈一樣的外鰓型態，下半身浸在水裡時，上半身開始變化，最終完成人魚化的過程。

←蠑螈是山椒魚的幼形成熟（幼態延續）的總稱。大部分的個體在幼體時代是外鰓型態、長大後成體會轉變成內鰓型態，而這裡指的是以幼體的形態不發生轉變，直接成為成體的種類。

→口腔內側長滿了牙齒。看起來是將食物直接吞入腹中的類型吧！

之所以要這麼執著地描繪轉變過程，是因為要讓我自己能夠接受「角色轉變後的姿態」的意義較大。我無法在不清不楚的情況下描繪角色，所以即使是可以讓我自由描繪的時候，我也會自己去設定這樣的制約。而為了要設定出制約，就有必要將轉變的過程和經過大量地去描繪素描。

127

不受到常識侷限的
創意組合方式

當我看著非洲的串珠裝飾品,腦海中卻浮現出印第安人的羽毛裝飾。於是就展開了「如果這些都是珠子的話,會不會太重了、戴不住了……不,如果是在海裡的話也許還可以。難道就不能畫出頭上戴著全部都是貝殼髮飾的印第安人風格的人魚嗎?」這樣的想像。創意和題材經常會有兩者突然串連在一起的情形發生。即使實際距離很遠,但只要有「看起來是這樣」「感覺是這樣」這樣的經驗,就能產生關聯。如果能培養出這種靈活的思考力和創造力的話,那麼世界上所有的東西都可以作為素材來使用。

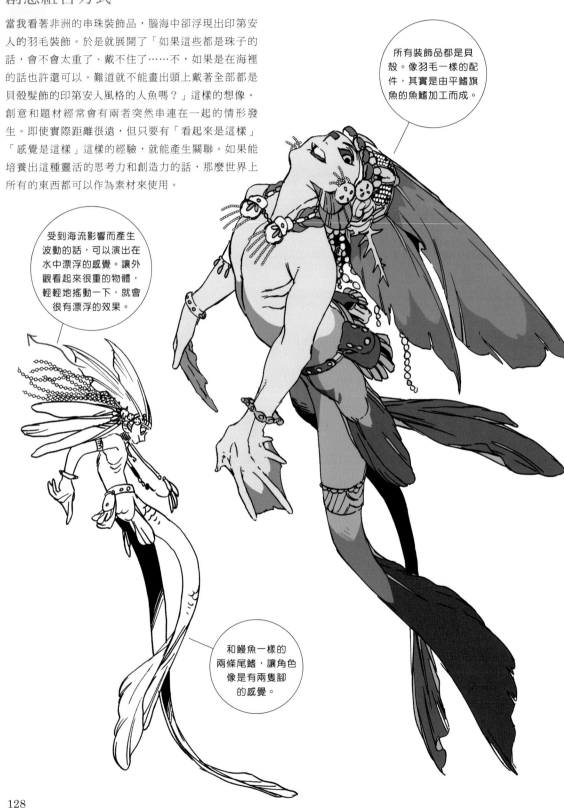

所有裝飾品都是貝殼。像羽毛一樣的配件,其實是由平鰭旗魚的魚鰭加工而成。

受到海流影響而產生波動的話,可以演出在水中漂浮的感覺。讓外觀看起來很重的物體,輕輕地搖動一下,就會很有漂浮的效果。

和鰻魚一樣的兩條尾鰭,讓角色像是有兩隻腳的感覺。

海草

「印地安人魚」

當時的草圖

左圖是我在過了 30 歲之後，為了本書，將 20 歲左右畫的草圖再重新描繪過一次的結果。這麼說來，當時也有角色乘坐在由波浪和泡沫組成的馬背上的草圖（下圖），既使放到現在來看也很帥氣呢！

像這樣，隨時保持對各式各樣的事物感興趣，並累積很多資料的話，也許就有機會可以拯救到幾年後的自己。平時之所以能夠不斷地去追求、去描繪自己喜歡的事物，讓我深深體會到，現在的自己其實並不討厭過去的自己發自內心喜歡的事物這件事。如果只在意別人的目光、人氣和數據來描繪的話，說不定總有一天會因為想不出新的點子而心枯力竭。即使發生了那樣的情形，如果先前曾經偶爾將自己所感受到的「喜歡」、「心動」以及「發現」描繪下來的話，那麼過去的自己所描繪的角色們，很可能會幫助到現在的自己也說不定。正因為如此，對於「讓自己心動」的事物，總是以重視的態度不斷地去描繪，是一件非常重要的事情。

當時的草圖

墨佳的素描筆記
（魚類版）

這是從魚類中挑出以鯊魚類為中心來描繪的素描，全身上下無一處多餘的線條以及分量感，魚鰭和身體的連接方式，還有口部的構造也很有趣，所以就不由自主多畫了許多這些細節部位，請搭配手寫筆記內容一同參考吧！

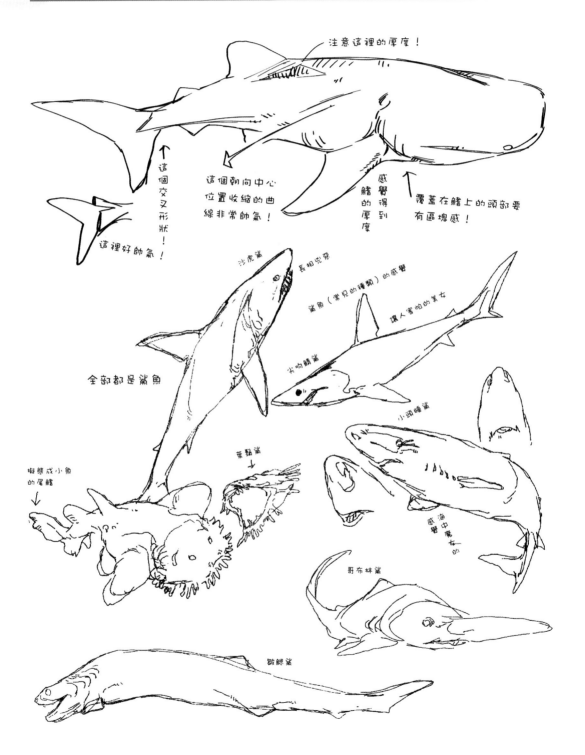

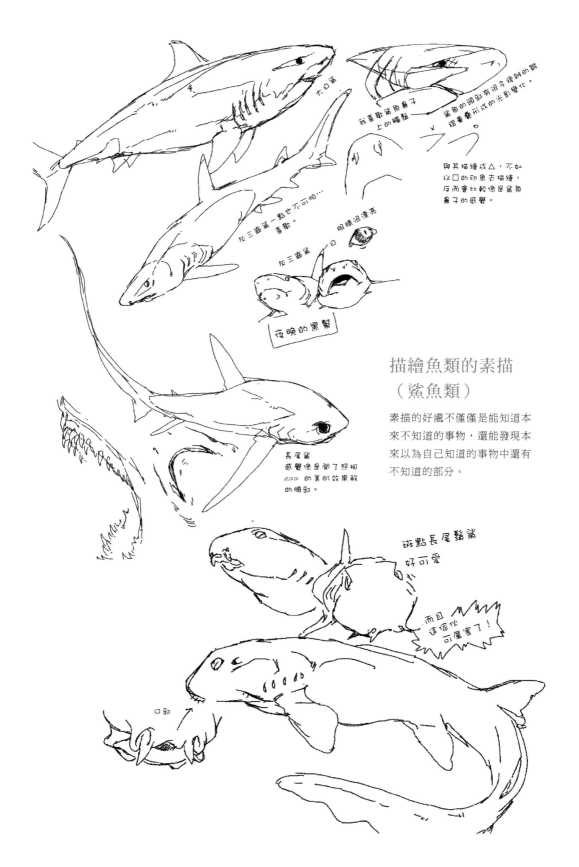

描繪魚類的素描
（鯊魚類）

素描的好處不僅僅是能知道本來不知道的事物，還能發現本來以為自己知道的事物中還有不知道的部分。

在意的部位要徹底描繪素描

我覺得「魚的口部很有趣!」所以就從口部開始描繪臉部了。工作需要的
時候當然就不用說了,平常我也會把自己喜歡的部分徹底地研究。

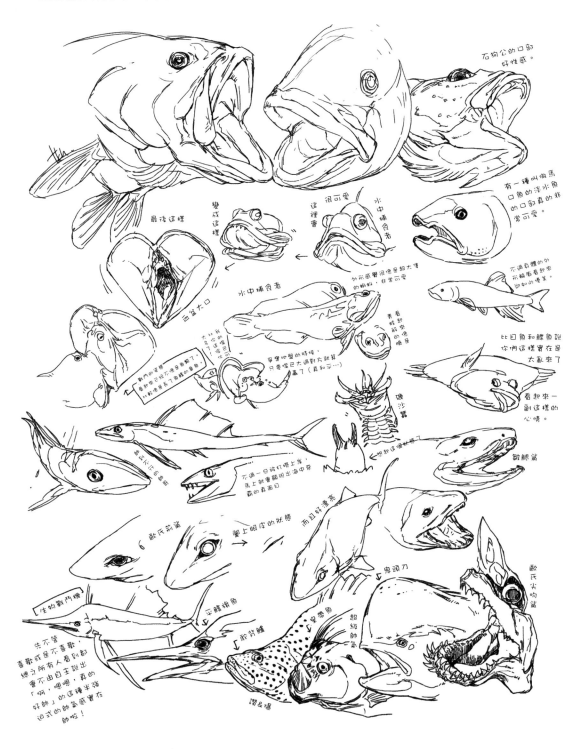

TIPS
訪談
TIPS & Interview

關於墨佳遼的
製作環境和製作步驟

最後是製作環境和製作步驟的解說。
介紹各位墨佳的作品是在怎麼樣的環境，以怎麼樣的步驟製作出來的。
其中也包含了在數位環境中選擇工具的一些小建議。

只要一坐在電腦前，經常會連續坐上 16 個小時，所以最近膝蓋越來越接近極限狀態了。

■關於製作環境

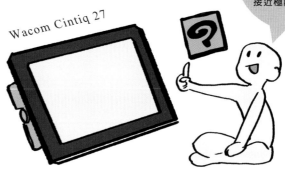

Wacom Cintiq 27

因為我以前畫過水墨畫，所以描繪時習慣大幅度地揮動手臂。我實在不擅長在手邊小動作的描繪方式，所以描繪時使用的是 WACOM 的 27 英吋液晶平板電腦。因為我喜歡關在家裡工作，所以電腦周邊的環境經常保持地非常整潔。

《道具只要符合自己的習慣就OK》

↑想要以接近傳統筆繪的感覺描繪人、習慣以手腕活動來描繪的人、或是能夠以動動手指最小動作描繪的人，推薦使用右側的小型液晶平板電腦（可以直接畫在畫面上）。

↑如果是在液晶螢幕上直接描繪時，會覺得自己的手很礙事的人、想要大面積運用畫面的人，或是一次想要叫出多個視窗的人，推薦使用右側的繪圖板（連接到電腦上，描繪的成果會反映到顯示器的畫面）。

我使用的應用程式是 CELSYS 公司的 CLIP STUDIO PAINT EX（CSP）。以前也使用過 Corel Painter、Adobe Photoshop、Paint Tool SAI 等程式，因為現在主要是漫畫製作，所以目前只有使用 CSP 一種程式。在全數位描繪時的線條「入筆」「收筆」的手感很好，加上 CELSYS 這個老字號廠商的客戶服務也很充實，所以使用起來很放心。
順便說一下，我選用 WACOM 液晶平板電腦的理由，也是因為是 WACOM 是老字號廠商，不用害怕結束客戶服務讓我成為產品孤兒。如果打算好好工作的話，最好還是能對工作環境稍作投資一下比較好。總之是建議各位盡量選擇品質保證可靠廠商的產品。

我實在太喜歡這個產品了，甚至偶爾會寫情書到客服中心留言說「CSP 最棒了！」。

■角色的描繪方法

這是我平時的製作步驟，我沒有使用太特別的作畫方式，也不使用過多的圖層，所以這樣看來整個步驟可能會比較簡單一些。

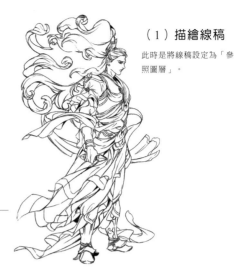

（1）描繪線稿

此時是將線稿設定為「參照圖層」。

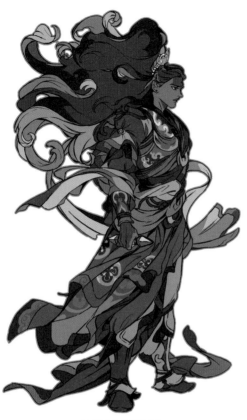

↑要描繪的是這個角色。

（2）塗上底色

為了不讓後續漏塗上色的部分過於顯眼，所以會在角色整體配置較暗的顏色來作為底色。

（3）塗上顏色

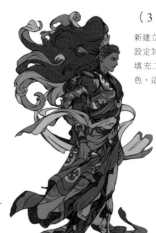

新建立一個圖層，然後用設定為只填充參照圖層的填充工具來進行區分上色，這樣就完成了八成。

135

（4）加上陰影

因為光源是從下方照射到
上方，所以要在上方的面
塊加上陰影。然後在
（2）塗好底色的色彩面
塊畫上邊框。

陰影色

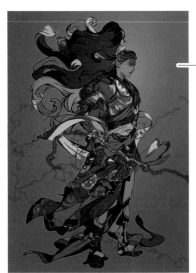

（5）加上亮度和立體深度

在想要調整變亮的地方塗上偏黃的顏色，想
要再多呈現一些立體深度的地方塗上紫色，
然後將圖層設定為 60%的「覆蓋」模式來
重疊在底圖上。最後再一併加入背景色，增
加畫面的特效處理。

↑明亮的地方　　　昏暗的地方↑

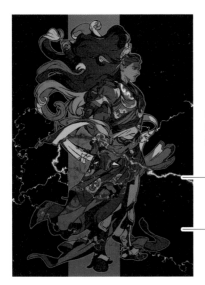

（6）製作背景

加上黑色的背景布幕，
套用畫面特效使其發光
就完成了。

為畫作人生帶來一片光明的
人外角色和漫畫的世界

墨佳遼

作為遊戲的角色設計師開始了職業生涯，
同時也進行了很長時間的各種形式的自主製作。
成為自由職業者後開始致力於漫畫領域，
以細緻的畫風和壓倒性的世界觀在日本國內外都收穫了大量的粉絲。
究竟創造出那個作品世界的力量來源是什麼呢？
在此對於墨佳遼自身和生物的關係，以及人外角色的表現方式，進行了深度訪談。

成為繪畫的原動力
未能充分傳達的悲傷和悔恨

◎請問你是幾歲開始畫畫的？

墨佳：不太記得了，好像是 3 歲左右就開始畫了。因為我是個不擅長言語表達的孩子，所以畫畫是最容易傳達想法的方法吧！雖然父母都認為我畫的畫很奇怪，只有祖母理解我，對我說：「你是個可以將自己的感覺直接畫出來的孩子呢！」。那時我「祖母能理解我的心情真是太好了，我只要這樣就可以了」的心情和畫畫帶來的快樂，就是我持續畫畫的最初原點了。

◎為什麼你會開始選擇以「畫畫」來代替語言表達呢？

墨佳：記得是 5 歲的時候吧！有一次在動物圖鑑上看到抹香鯨，讓我非常感動。在幼稚園的課堂上，大家都在畫繪本《飛上天的鯨魚》一個場景的時候，只有我自己畫的是身在深海裡的抹香鯨。不過孩子們還沒有能夠接受自己不知道的事物寬容度，所以大家都對著我說「這才不是鯨魚，是怪物！」。我第一次有這樣的經歷，無論怎麼解釋都不行，老師也不能接受我，我太不甘心了，心裡很氣憤，流下了眼淚。沒能告訴大家讓我如此感動的抹香鯨精彩之處，而且因為我畫得不好，連累抹香鯨也被人家看不起了，真的很抱歉。現在想起來也很不甘心、很生氣，但是我覺得如果自己畫不出自己能接受的東西當然不可能有辦法傳達給別人，所以就開始有意識地練習素描了。

◎你都畫了些什麼樣的素描呢？

墨佳：就看身邊有什麼物品就畫什麼了。與會以自己的感覺去否定事物的人類不同，無論相處多少時間都能靜靜地接納我的還是只有自然物了。那個時候，我總是把葉子的葉脈、石頭、岩石、水之類的特別感興趣的部位放大來描繪，我想很多素描，別人乍看之下根本就看不懂在畫什麼。現在雖然經常在畫動物，但其實我並不是特別喜歡動物。當然動物是很有趣的描繪對象，不過我也只是將其視為自然物一部分的感覺。因為父母非常喜歡戶外活動，所以時常被帶著到處跑，但是即使被帶去海邊或是雪山，我也不離身的拿著速寫本，直到現在我外出的時候也隨身攜帶著速寫本和畫筆。

◎痛苦的回憶與你之所以開始觀察和描繪是緊密相連的嗎？

墨佳：是的。反過來說，我確信不管是虛構的生物還是實際存在的生物，只要能畫出有說服力的東西就可以讓周圍的人不再多說什麼。而且我不會和「因為不知道所以討厭，因為不知道所以否定」的人往來。我自己也下定決心絕對不想變成那樣的人。事先充分調查，如果還是不知真面目為何的對象，那就用不知真面目為何的描繪方法去畫吧！我不想要成為因為不知道所以去討厭、去放棄的人，而這種信念就是從那樣的經驗中產生的。

抹香鯨

這就是抹香鯨。我想自由地描繪一下老師講給我們聽的故事當中讓人印象深刻的場景，但因為並不是大家一般想像中的「鯨魚」形象，所以對不熟悉鯨魚的人來說，也許看起來更像是怪獸也說不定。

持續訓練如何傳達的學生時代

◎聽說你中學時代就開始了同人活動，在同人誌的世界裡也有可以將自己的想法傳達過去的對象吧。這對你的繪畫方式來說，是否又有了新的變化呢？是否不再只是滿足於自己的興趣了呢？

墨佳：在那之前，我都只是基於自己的知識來畫畫。但是受到小學同學的影響，後來也開始描繪動漫和電玩遊戲的角色。小學 6 年級的時候，我發現繪畫是我這個對什麼事情都只有三分鐘熱度的人，唯一一件可以持續不斷的興趣。我真心覺得「如果不把畫畫作為未來人生基礎的話，我一定會死掉」。當時雖然還沒有職業選擇之類的意識，但我已經在思考如何才能畫得更好，結論就是去參與同人活動了。我想將其作為一種練習方式。如何畫出一幅能夠傳達給別人的畫作？如何讓心裡的想法具體成形？記得當時畫了一大堆精靈寶可夢的小火龍呢。

◎你是說如果參加同人活動的話，就能成為透過畫作來向人傳達自己想法的訓練嗎？

墨佳：是的。還有，我父親的老家是在岩手縣的酪農，在那裡能夠貼身感受到牛和人之間的距離感，是很好的經驗。雖然牛最終會變成食物，但是在牠活著的時候，會受到比人更珍惜地養育。我想那種人和動物之間的距離感界定方式，對於現在的創作也有很大的影響。牠們和人類雖然是不同的存在，但兩種不同的存在就這樣平等地共存著。

另一方面，也有過野生的熊出現在老家門前的經歷，這讓我學到了人和動物之間還是有著不可跨越的界限，分開居住地才是互相保護對方的最好安排。人類單方面地只為了自己的利益而利用動物，然而過度干涉對方生態的話，彼此共存的關係也會產生裂縫吧。然而畢竟這也是人性之一，我覺得這個要素很有意思，曾經將其加入到創作中，但是在作品中那樣的人往往會成為反派角色（笑）。

◎高中是就讀藝術相關學校嗎？

墨佳：我是唸陶藝科的。除了國英數和體育之外，都是美術史和繪畫的實技課程，對我來說簡直就像天堂一樣。在中學的時候，人家都認為我是個奇怪的傢伙。本來不想繼續唸高中了，但是祖母和叔母都強烈建議我「至少要唸到高中」，所以我人生第一次自己查資料決定了我要去哪所學校升學。在那所高中裡，我遇到了比自己畫得更好的人，還有思想成熟的人，於是過去一直壓抑著對繪畫的「喜愛」的情感爆發了。畢竟一直以來我在孩童時期的自由和「喜歡的事物」一直被否定，並以這樣不甘心的心情為能量，壓抑著喜歡的心情，小學、中學仍然持續不斷地描繪著，所以一到了高中，爆發出來的能量就很嚇人了（苦笑）。但也正因為如此，後來我作為漫畫家出道的契機作品《MADK》的構想，就是在高中時期完成的。當我們陷在問題的痛苦漩渦中，很難發現自身問題的癥結所在，但是當自己來到客觀的世界裡，有很多事情才第一次能夠理解。

◎看來你選擇了一個好高中呢。這樣等於是要重新從頭開始學畫畫了，感覺怎麼樣呢？

墨佳：雖然在實技課程中學到了很多東西，但真正作為自己成長的強大能量卻是美術史。那時聽到畢卡索的故事，我到現在還記得。擁有天才技術的畢卡索在 14 歲就領悟到「如果只是技巧高超而已，那麼連悲傷都無法傳達給別人」，最終成就了幾何學表現（抽象畫）的境界。我在設計角色之前也會先描繪大量的素描，但是在設計的階段，我會將這些知識暫且放在一邊，從自己到底想要表現什麼部分來開始考量。具體地說，如果要表現出角色魄力的話，即使和先前的素描有所不同，也要以展現有魄力的形態為優先。很明顯是受到了這個故事的影響吧！

要在繪畫上撒謊，是只有知道正確答案和真實的人才能做到的高等技術。不知道真相的謊言，只能說是企圖矇混的程度吧。正因為如此，基礎很重要，有基礎的話，應用自然也會很強。只是，最近覺得「學習基礎」似乎變成了「必須遵守基礎」，導致很多學生無法從基礎轉移到應用上。關於這個問題，我經常會覺得在美術史上學到的東西一直都還在對我產生影響。還有，不僅僅是要在頭腦中學習，要用心去感受，才能真正理解。話雖如此，我也只是在不斷摸索著怎麼樣才能把無形的東西具體呈現出來，直到 28 歲為止還連一張畫都畫不好，每天都在以淚洗面呢！

◎你一路走來辛苦了呢。

墨佳：我不想說「只要多練習素描和寫生，就能畫得很好哦」這種單純的話，是因為自己成為公司職員後，重新畫了 2 年素描，結果發現即使畫得再好，也無法達到自己所追求「將心中所想傳達出去的作品」的境界。

在尋找這個「既遠又近的部分」的過程中，我理解到了人類的身體其實也同樣是自然的產物。從這時開始，舉頭髮的例子來說，我能夠分別描繪出「像風一樣」、「像火一樣」、「像水一樣」、「像草木一樣」等不同筆觸線條，並藉此與角色的特性相結合，或是把角色感情置換成自然物的肉體來表現。

葉脈。我還記得當年在生物課上學習到人體知識的時候，就覺得「血管好像葉脈」，看到單細胞生物會覺得「就像宇宙裡的星球一樣（氣體星雲）」，從那時開始發現「在完全不同的事物中找出相似的部分」對我來說原來是一件非常開心的事情。

在公司任職體會到的許多事情
以及兼具壓倒性及理論性的前輩畫功

◎28 歲正是在電玩遊戲公司努力勤奮工作的時期吧？

墨佳：我能在公司工作真是太好了，雖然我也預期自己將來會成為自由工作者，但還是想一邊學習社會知識，一邊掌握製作技術，以及如何獲利的技巧而選擇先進入職場。所以我都在反覆地學習、回應、失敗的歷程，一心只想著自己能如何回應交付給我的工作而每天努力著。多虧了這個經驗，我在工作中自然而然地學會了原本以為沒有終點的繪畫收尾方式，以及如何回應及滿足工作要求的能力，也學會了在團隊工作中做出好成果的工作方法。

在工作上，我主要就是集中精力描繪出自己被要求的任務並將結果呈現出來。這 2 年來的自主素描練習，對於建立「屬於自己的畫風」本身沒有很大的效果，但與身為設計師的本職學能，畫出「讓人理解、充分傳達」的繪畫作品有直接的關聯性。

◎那麼，關於繪畫的想法和面對繪畫這件事的方式有產生影響嗎？

墨佳：雖然對於事物的看法沒有改變，但我切身感受到了表現幅度的重要性。我在眼前看到了擁有天才繪畫能力的前輩，如何將筆下的作品完善成所有人都能認可的形態的過程，明明當事人並沒有刻意展現自己的欲望，大家卻都能一眼看出這個商品就是出自那個人的手筆，實在是太厲害了。

我受到吉川達哉前輩*的影響非常大。「我只追求如何呈現出目標受眾的人們看了會最喜歡的造型」「我不打算用我的畫來表達什麼個人主張」，但是每一幅畫都一眼就能看出是吉川前輩的手筆，他讓我知道了即使不勉強表現出畫風和個性，只要畫出來就會有靈魂寄宿在裡面。再說，吉川前輩為了一張畫作，可能另外畫了其他 1000 張，這還算一般。我見過他被埋在大量紙堆裡振筆描繪的背影，第一次像這樣感受到光是見到背影就讓我明白對方是難以接近他的境界的人。

我和吉川前輩一起共事了 2 年左右，雖然也不是他直屬的後輩，但是他真的很照顧我，我好幾次請他幫忙看一下自己的作品，但是到了吉川前輩那樣的境界，是不會說出傷人的話了。他首先會問我想要畫的是什麼？想要表現什麼？然後回答我符合那個目的的表現方式，以

及正確地提供我怎麼樣會看起來更好的方法。真是太感謝了。我自己也在成為自由工作者之後，在專科學校擔任講師指導學生時，也意識到了這個時候他對我的建議方法。真正的專業人士，正是因為生活在那個專業的世界裡，才會這麼嚴格。但不會輕易否定別人的畫作，也不會看不起別人。所以如果有機會的話，可以多給專業人士看看自己的畫作，聽聽他們的建議。。

◎即使是一點點的建議，也都會具有理論基礎嗎？

墨佳：正是如此。經常聽人說「3 天不畫畫，功力就變差」，但如果讓吉川前輩來說的話，會那樣其實是因為「畫的時候沒有用頭腦去思考」。在本書中有對臉部五官的配置進行解說的章節，如果讀者能夠理解我所解說的理論，那麼即使 10 天不畫畫，只要經過 30 分鐘左右的練習，也能恢復繪畫的手感。吉川前輩告訴我，所有的畫作都可以用語言說明，而且背後都各有其理論存在。

有一個關於吉川前輩的軼事，說他曾經刻意拋棄了已經很受歡迎的流行畫風，再一次重頭學習基礎素描。「雖然流行的畫風會在短時間內就退燒，但是人物的身體比例在這幾個世紀以來從來沒有改變過，如果幾十年後你還想從事繪畫工作的話，基礎也是很重要的」，當我聽到這樣的建議時，只模糊地感覺到疑問「光是學習基礎到底能得到什麼呢？」，吉川前輩接著說道「當我們陷入迷茫時，放諸四海皆準的基礎架構，可以讓我們得到重頭來過的機會。」當下就讓我茅塞頓開了。我之所以 2 年來每天持續素描的契機，就是因為聽了這席話。前輩讓我明白了什麼是不被當下的流行風潮，以及自己所獲得的風評所左右，只要一了解到現在的自己需要的是什麼，馬上就可以轉換軌道去重新架構的「專業的態度」。我希望在這本書中的各處章節裡面，都能俯拾皆是像我這樣的「心得察覺」就太好了。

接納了自己的漫畫世界

◎後來你成為了自由工作者，有什麼理由和契機嗎？

墨佳：我並不是因為想成為自由工作者才決定辭職的。進公司後，我一直朝向在前輩教導下訂立的為期 3 年的目標努力工作。從 3 年後的目標反推回來，思考現在能做的事情，並將其付諸行動。正想著只要重複這樣的步驟 3 次之後，最終就能讓公司將招牌大案交給我

＊吉川達哉……遊戲製作者/角色設計者　在遊戲公司 CAPCOM 中擔任《龍戰士》系列的角色設計、《惡魔獵人》的插畫繪製等工作。從 CAPCOM 離職後，歷任 DeNA，後來加入了 Oriflamme。現在則擔任電玩遊戲、動畫製作公司 WODAN 的營運工作。

負責，而且也將所需要的技術都學習過一輪的時候，沒想到公司的方針發生了變化。在那之前，我每年都能學到新的事物，但是因為公司說今後希望我一直待在同一個部門工作，所以我便決定要從公司畢業了。

◎不過在你獨立之後也保持著相當活躍的活動呢。
墨佳：我本來就知道總有一天會辭職的，加上我想畫自己的作品，所以在職期間也一直進行自主創作。25歲的時候，我以高中時期創作的作品《音叉堂》為基礎，經過重新架構後製作成《MADK》這部人生中的第一本漫畫同人誌。因為我覺得內容還有改善的空間，所以在畫完後猶豫著「這種程度還不可以讓它問世吧」，便放著不管將近一個月左右。但是高中時期對我影響最大的寺田克也*老師說：「不管你自己怎麼想，讀者的感想是自由不受控制的哦。所以在你想要拿出來發表的時候，就拿出來吧」從背後推了我一把。所以終究我還是將作品拿出來問世了。還有，當時還是新手編輯的石井麗先生（《人馬》的責任編輯）也買了我的同人誌，他說從那時開始就在想「這個作者好好鍛鍊的話，應該有能力可以畫漫畫」，後來我才聽說曾經有過這麼一件事。

當我正式宣佈辭職的時候，已經是漫畫編輯的石井先生才與我聯繫，距離當時已經7年了吧。像我現在出版了自己的技法書，總算可以大聲說「我是個角色設計者」了。而這一切都要多虧了讓《人馬》問世的石井先生的慧眼眷顧。經常有人對我說「成為自由工作者後工作運很好呢」、「工作一下子就上門了，真羨慕」，但我覺得比較像是過往我所做的一切都是一個個的小「點」，幾年後這些點突然連成了一條線的感覺。一這樣想的話，我覺得應該還要繼續自主製作下去才對。

◎這對你來說也是人生中一個很大的轉捩點吧。
墨佳：是的。更何況要畫的是以前沒有過經驗的長篇漫畫。明明在那之前，我一直非常喜歡描繪角色人物，但是這次即使畫的是我自己想畫的角色，仍然無法停止自我否定的想法。「之所以淨畫些角色人物，只是想要逃避畫不出角色以外的東西吧？」諸如此類的，我一直無法肯定自己畫的東西。因為是在一再否定自我的狀態下描繪出來的作品，所以感到很痛苦，太過逼迫自己，導致成果完全無法讓人滿意。即使是在公司的時候，明明我需要去詳細設定生態和進化過程，以及生活在那個世界裡必要的武器，才能進行後續的角色設計，但是公司卻認為那些都是多餘的。是否就連專業的工作，都認為沒有必要去考量世界觀呢？

然而這一切的一切，只有石井先生和其他的漫畫編輯

對我的設計過程會感到開心和覺得有意思。每次在討論設定的時候，我總是自己設下限制，點到為止，但是反過來是他們不斷地追問各種細節，所以我不由得感到「漫畫這個領域應該是最適合我了吧」。《MADK》和《鐵界戰士》的編輯也是一樣的。說實話，我能打從心底信任自己的畫作，真的是近幾年才有的事了。

◎再次出現了像令祖母那樣認可你的人呢。
墨佳：真的是這樣呢。雖然我很喜歡角色設計，但結果是我自己一直都不認同自己。不斷地告訴自己「光靠角色是不行的，背景也必須要畫出來」。但是對方發現到我只要是為了角色的話，什麼都可以努力去克服。如果需要背景的話，即使不擅長也會積極地去描繪。結果就能畫得出來了。當年在我13歲一邊畫一邊哭的時候，最希望聽到別人對我說的話，現在終於有人對我說了。對於只會畫畫的自己來說，也得到了肯定，讓我的世界一下子打開了。所以我覺得這次的相遇是命運的安排，今後我也要好好地珍惜這段緣分。

◎可以理解《人馬》的登場角色和背景設定為何會這麼有深度的理由了。
墨佳：謝謝你的稱讚。現在回想起來，雖然有很多表現拙劣的地方，但是這是一部具體呈現出「你的強項就在這裡！」的作品，所以對我來說的意義非常重大。《人馬》的第一次分鏡草圖是整整花了一個月才改好的。就連漫畫的畫法也是編輯們在那個時候教我的。我想當時編輯們也信任我無論作畫多麼辛苦，只要一指出「這裡的表現看不太懂」，我一定會修改到好為止，正因為這樣的信任關係，所以才讓對方也變得認真看待這部作品了吧。本來我打算第一部就要完結的。但是在聊天環節的頁面順便回答問題，並且加上一些登場人物的塗鴉時，不知不覺就發出了「第二部正在構想中」的宣傳訊息。編輯的問話引導方式太巧妙了，還真令人困擾呢（笑）。

◎帶來漫畫連載契機的SNS上的創意筆記，現在也在不斷更新呢。
墨佳：是啊，我在推特上傳的內容確實是這樣沒錯。現在內容最多的是阿賈伊也有登場的《神話之獸》吧！

◎這麼說的話，也許在不久的將來，就能在漫畫作品上看到這些創意內容嗎？
墨佳：這個目前還不好說，也許真有這個可能哦（笑）。

*寺田克也（1963-）……漫畫家/插畫家。被人稱為「不打草稿的天才畫家」，在日本國內外都獲得了很高的評價。除了《西遊奇伝 大猿王》等漫畫作品外，還涉足書籍的裝幀畫、插畫、電玩遊戲、動畫、特攝角色設計等廣泛領域。

結　語

謝謝你一路陪我到這裡。

對於讀過這本書的各位，我能說的只有以下三點而已。
不必刻意凸顯奇才異能，創意一向存在平凡之中。
獨創性是來自某個讓自己覺得「我喜歡這個！」的心動瞬間。
畫畫的是人，觀看的也是人。

在這本書裡，試問是否有哪一個角色是「想畫出和別人不同的風格」呢？
不，一個也沒有。應該只有我將自己看過、查過、學過、接觸過的事物，製作出許多拼圖的碎片，然後再
經過組合或拆下這些碎片而誕生的角色罷了。

對於何種事物感覺到「喜歡」，而那又是怎麼樣感受到的呢？
這份感情就是「你本身」，就是真正的你自己。也就是說，這就是「原創性」。
然後，經過反覆試錯去找出如何將其表現出來，最終誕生的就是只屬於你的線條。

所謂的繪畫，並非畫作本身的擬人化處理。
每一個作為人類生活在世上的人，只要拿著畫筆開始動手繪畫，
那麼有多少人就會有多少種不同的畫法。
然而，其中還是有一些被認為一般性的共同點，以及千差萬別也無妨的區分。

在本書中，我儘量不去說出「這種畫法根本不行」的批評話語。
如果有哪些部分的表現方式讓你有這樣感受的話，那也絕對不是否定。
反而你可以將其理解成，正因為感覺到作者和自己的想法不一樣，
代表這本書正在幫助自己找到一個讓自己能夠理解，並且能夠樂在其中的描繪方法。

就像是有一個可以回去的家，所以能夠放心去任何地方旅行一樣。
對於「不知道該從哪裡開始下筆才好？不知道接下來該怎麼做才好？」的人來說，
如果能夠先拿這本書作為一個基準和參考，那就太好了。

相信有一天我也能在某個時間地點遇到你筆下描繪的角色。
謝謝你讀到這裡。
祝福你有一個美好的角色設計生活。

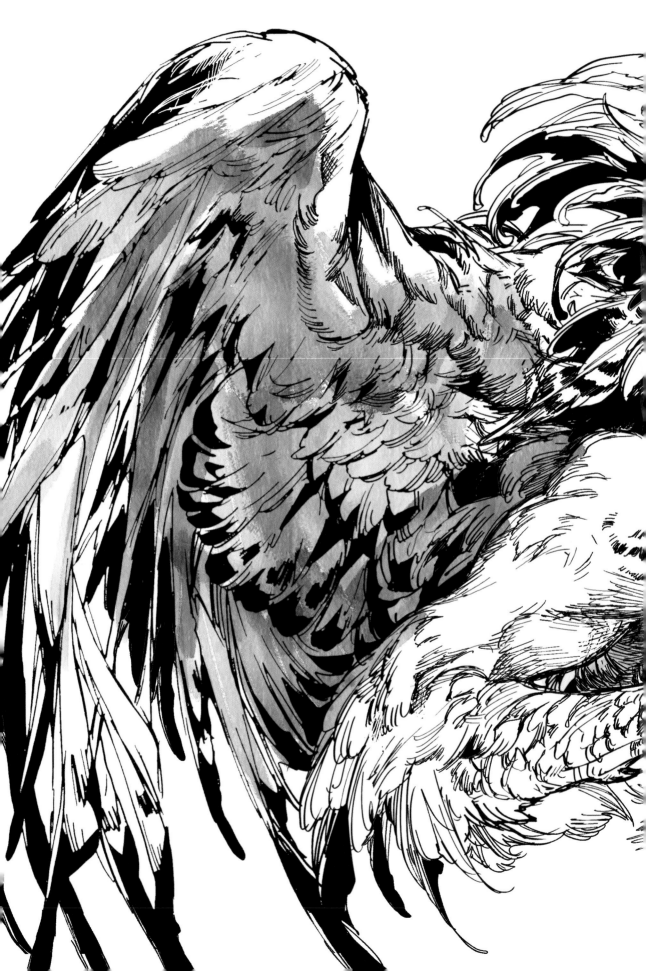

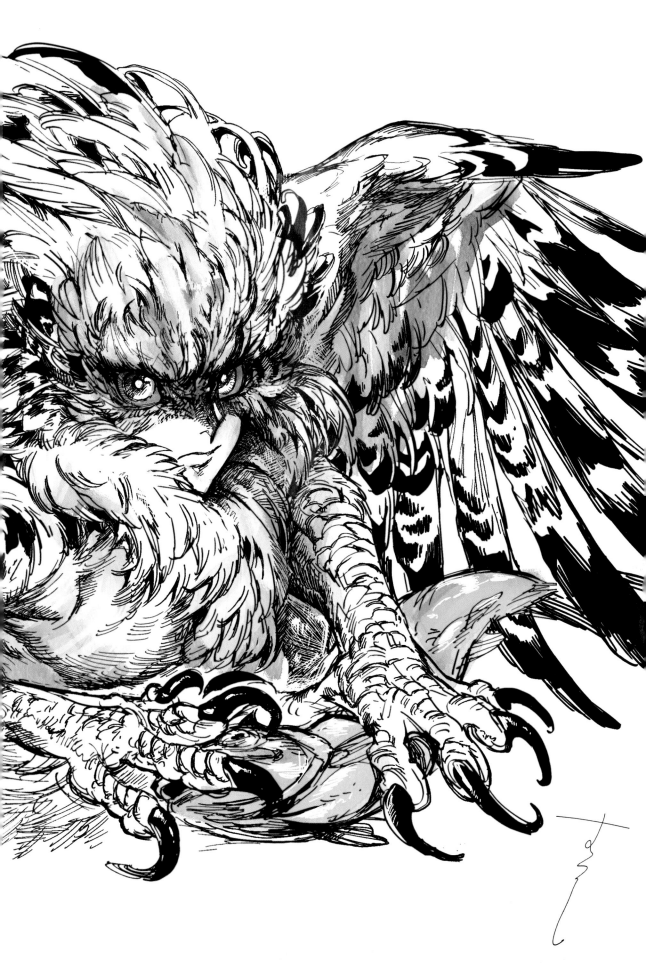

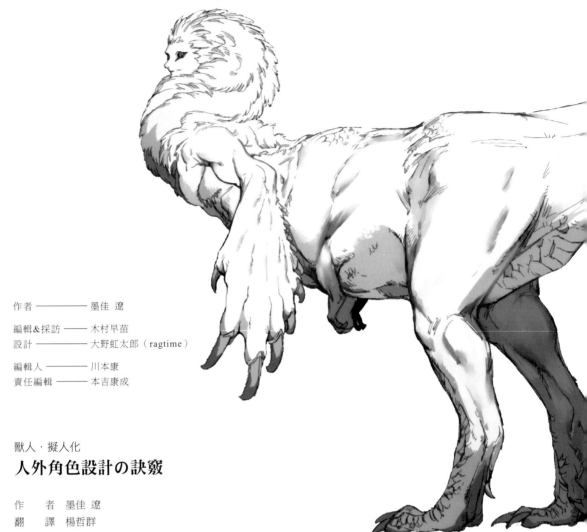

作者 ──────── 墨佳 遼
編輯&採訪 ── 木村早苗
設計 ──────── 大野虹太郎（ragtime）

編輯人 ──────── 川本康
責任編輯 ─────── 本吉康成

獸人・擬人化
人外角色設計の訣竅

作　　者　墨佳 遼
翻　　譯　楊哲群
發 行 人　陳偉祥
出　　版　北星圖書事業股份有限公司
地　　址　234 新北市永和區中正路 462 號 B1
電　　話　886-2-29229000
傳　　真　886-2-29229041
網　　址　www.nsbooks.com.tw
E－MAIL　nsbook@nsbooks.com.tw
劃撥帳戶　北星文化事業有限公司
劃撥帳號　50042987
製版印刷　皇甫彩藝印刷股份有限公司
出 版 日　2022 年 8 月
I S B N　978-626-7062-24-1
定　　價　500 元

如有缺頁或裝訂錯誤，請寄回更換。

國家圖書館出版品預行編目（CIP）資料

獸人・擬人化：人外角色設計の訣竅 = Tips for
designing anthropomorphic characters/墨佳遼
作；楊哲群翻譯. -- 新北市：北星圖書事業股份有
限公司, 2022.08
144 面；18.2×23.7公分
ISBN 978-626-7062-24-1（平裝）

1.CST: 插畫 2.CST: 繪畫技法

947.45　　　　　　　　　　　111008529

官方網站　　LINE 官方帳號　臉書粉絲專頁